에곤 실레, 〈푸른 작업복을 입은 클림트〉(1913)

클림트, 〈키스〉(1907~1908)

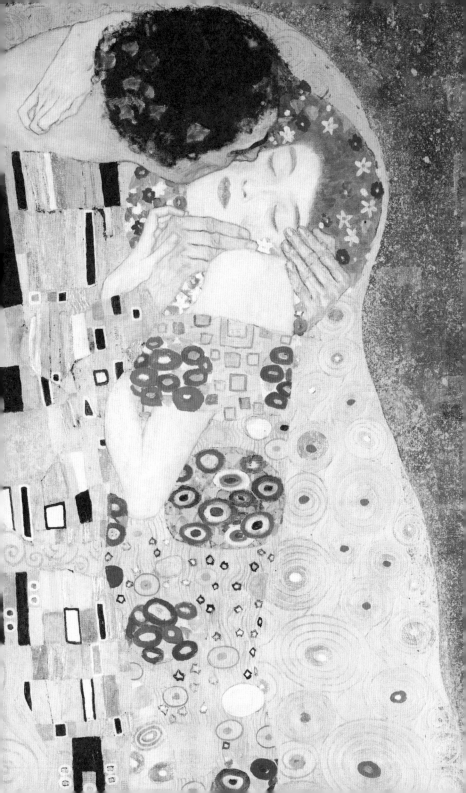

빈 시립박물관 전시회 포스터

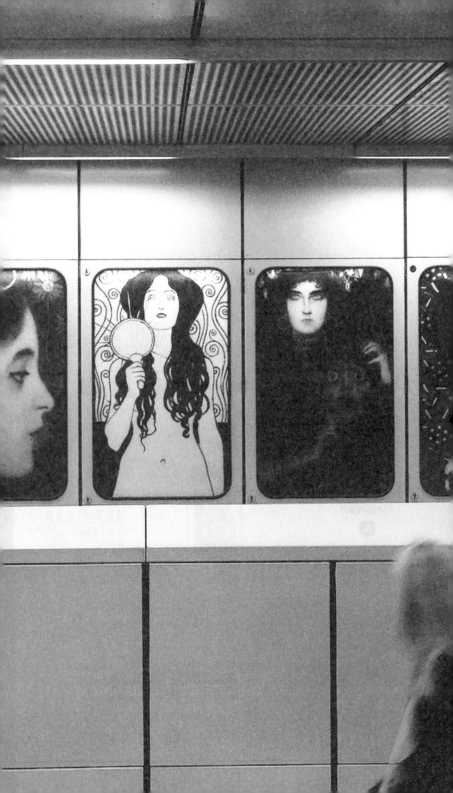

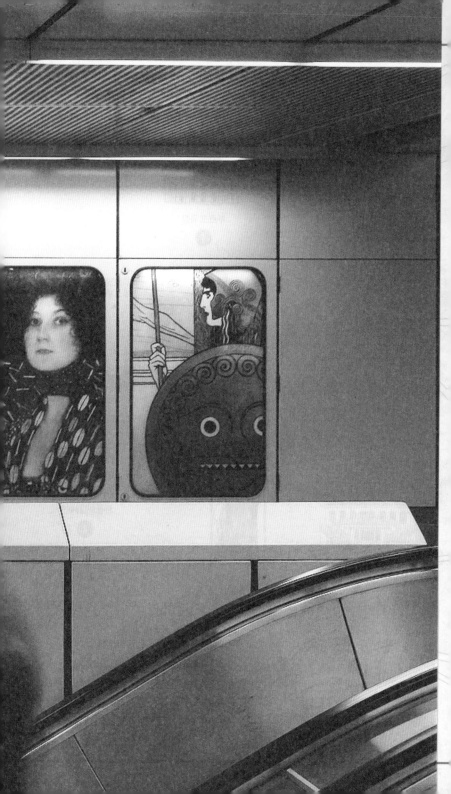

❶ 부르크 극장

예술가 클림트의 출발점

클림트의 초기 작업을 볼 수 있는 곳. 프란츠 요제프 1세의 명으로 새로 건축된 부르크 극장에 클림트를 비롯한 예술가 컴퍼니가 그린 천장화가 남아 있다. 성공적으로 작업을 완료한 덕분에 클림트는 젊은 나이에 예술가로서 본격적인 첫걸음을 내딛었다.

❷ 레오폴트 미술관

기성 예술에 대한 도전, 빈 대학 천장화

빈을 발칵 뒤집은 스캔들의 주인공 빈 대학 천장화 복사본을 비롯해 말년의 대작 〈죽음과 삶〉, 아터 호수를 그린 풍경화 등이 소장되어 있다. 벨베데레 미술관에 비해 상대적으로 덜 알려져 있지만 클림트를 이해하기 위해서는 반드시 거쳐야 할 미술관이다. 후배 작가인 에곤 실레의 작품도 다수 소장되어 있다.

❸ 빈 미술사 박물관

관능미와 황금 장식의 첫 등장

부르크 극장에 이어 예술가 컴퍼니가 맡아 작업한 벽화를 볼 수 있다. 클림트 특유의 관능적인 여성의 이미지와 황금 장식이 처음 등장했다. 클림트가 그린 벽화 맞은편 난간에 망원경이 설치되어 있어 클림트의 그림을 좀 더 자세히 볼 수 있다. 빈의 대표적인 미술관으로 브뤼헐, 티치아노, 라파엘로, 페르메이르 등 대가들의 걸작을 풍부하게 소장하고 있다.

❹ 제체시온

보수적인 예술에서 분리되다

클림트를 비롯한 빈의 진보적인 예술가들이 모여 결성한 빈 분리파의 전시장이자 회관. 황금빛 돔을 얹은 독특한 건물은 새로운 예술을 추구한 빈 분리파의 취지를 잘 보여준다. 클림트는 스스로 탈퇴하기 전까지 회장직을 맡았다. 현재는 건물 지하에 클림트의 대규모 벽화 〈베토벤 프리즈〉가 전시되어 있다.

❺ 빈 시립박물관

하나뿐인 에밀리의 초상화

클림트가 그린 유일한 에밀리의 초상화를 비롯해 〈구 부르크 극장 객석〉〈팔라스 아테나〉가 전시되어 있다. 빈의 역사를 연대기적으로 전시하고 있는 곳으로, 클림트의 작품을 많이 소장하고 있지는 않지만 그가 활동하던 1900년대 빈의 분위기를 엿볼 수 있다.

❻ 벨베데레 미술관

황금빛 〈키스〉를 만나는 곳

단일 미술관으로 클림트의 작품을 가장 많이 소장하고 있다. 검은 벽에 걸린 채 황금처럼 빛나는 〈키스〉가 관람객들에게 고요하고도 벅찬 감동을 선사한다. 황금시대 이전 전통적인 초상화부터 〈유디트〉〈물뱀I〉〈신부〉 등 클림트의 대표작까지 클림트 예술 세계의 흐름을 한눈에 볼 수 있다.

❼ 빈 응용미술관

황금시대의 종말을 외치다

클림트가 슈토클레 하우스 식당의 장식을 위해 그린 밑그림 패널이 소장되어 있는 미술관. 이 모자이크 작업 이후 클림트는 황금의 세계에서 벗어나 동양의 세계에 더욱 심취하게 된다. 길게 이어진 패널은 '생명의 나무'를 중심으로 '기대'라는 이름의 여신과 '충족'이라는 이름의 연인이 좌우에 배치되어 있다. 호프만 등 빈 공방 작가들의 가구 작품들도 다수 소장하고 있다.

❽ 클림트 빌라

거장의 마지막 작업실

클림트가 말년에 뇌출혈로 쓰러져 사망할 때까지 살던 히칭 지역의 아틀리에. 아쉽게도 클림트의 소장품이나 작품은 그의 사후 모두 흩어져 사라졌지만, 생전의 모습과 유사하게 복원되어 있어 당시의 모습을 상상해볼 수 있다. 도보로 약 30분 거리에 클림트가 잠들어 있는 히칭 묘지가 있다.

일러두기

1. 미술, 음악, 영화 등의 작품명은 〈 〉, 신문, 카탈로그는 《 》, 단행본, 장편소설, 잡지는 『 』,
 단편소설, 칼럼은 「 」로 표기했다.
2. 미술 작품의 크기는 세로×가로 순으로 표기했다.
3. 외래어 표기는 국립국어원의 외래어표기법을 따랐으나 통용되는 일부 표기는 허용했다.

클림트

×

전원경

빈에서 만난 황금빛 키스의 화가

arte

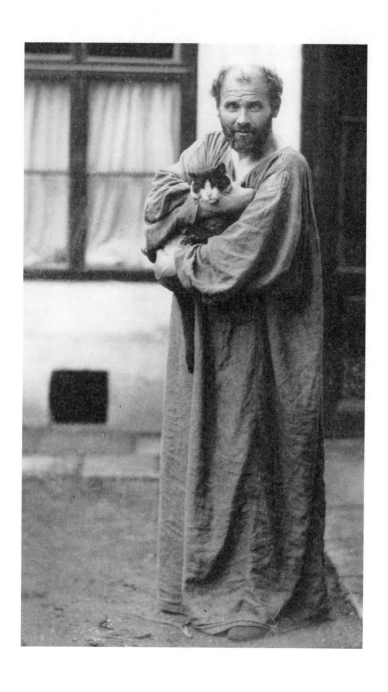

말년에 살았던 집의 정원에서 고양이를 안고 있는 클림트. 이 집은 현재 '클림트 빌라'로 일반에게 공개되고 있다.

CONTENTS

'어제의 세계'에서
'새로운 예술'을 창조하다

"어떤 화가에 대한 책을 쓰고 싶으세요?" 클래식 클라우드 시리즈를 기획하기 위한 첫 번째 회의에서 들었던 질문이다. 잠시도 망설이지 않고, 나는 거의 반사적으로 대답했다. "클림트!" 출판사 담당자에게 시리즈의 기획 의도를 듣고 있던 중에 자연스럽게 '이 기획이라면 클림트'라는 생각이 들었다. "왜 클림트를 선택하셨어요?" 그 후로 수도 없이 계속된 편집 회의에서 또 다른 담당자가 물었다. 정말로 많고 많은 화가들 중에서 나는 왜 클림트에 대한 책을 쓰기로 결심했던 것일까?

'거장이 살았던 공간을 직접 찾아가 작품이 탄생했던 세계를 탐험하고, 그 세계와 작가를 새롭게 조망한다'는 기획 의도를 들은 순간, 머릿속에 떠오른 장면은 한 세기 전의 빈과 클림트의 그림들이었다. '빈'과 '클림트'라는 두 개의 퍼즐이 맞춰지자 오래전에 본

흑백영화처럼 무수한 이야기와 이미지들이 줄지어 그려졌다. 세기말의 빈과 그 거리에 들어서던 화려한 건물들, 도도하지만 요염한 여인들과 바위처럼 완고한 황제, 가스등 조명이 켜진 카페와 우아한 왈츠 선율, 소리 없이 퍼져나간 성性에 대한 프로이트의 파격적인 주장, 그리고 새로운 예술의 전도사를 자처하고 나선 젊은 예술가들의 수장 클림트……. 〈키스〉는 누구나 알고 있는 그림이지만 정작 우리는 '100년 전 빈의 거리를 걸어갔던 클림트'에 대해서는 얼마나 알고 있을까? 이 시리즈의 기획 의도에 이처럼 잘 맞는 예술가와 도시는 다시없지 않을까?

사실 '예쁜 그림'을 그린 화가는 클림트 말고도 많다. 꽃이 달린 모자를 쓰고 파스텔 톤의 블라우스를 입은 르누아르의 여인들은 그 자체로 꽃처럼 어여쁘고 라파엘전파 화가들이 그린 빅토리아 시대의 날씬한 여성들 역시 가슴이 덜컹 내려앉을 만큼 우아하다. 조금 더 시대를 거슬러 올라가면 티치아노와 코레조의 그리스 신화 속 여신들도, 라파엘로의 성모 마리아 그림들도 절로 감탄사가 터져 나오는 명작들이다. 말하자면 '예쁘다'는 이유만으로 〈키스〉 같은 클림트의 그림들이 유명세를 얻게 된 것은 아니다. 많은 사람들이 클림트의 이미지를 기억하는 이유는 아마도 그의 그림이 동서고금 그 누구의 작품과도 다르기 때문일 것이다.

무릇 예술가들은 서로 영향을 주고받게 마련이다. 라파엘로의 성모 그림 배경은 레오나르도 다빈치의 〈모나리자〉 배경과 비슷하고 미켈란젤로의 근육질 남자들은 고통으로 몸부림치는 라오콘 군상을 연상시킨다. 루벤스의 누드 중에는 티치아노의 누드와 거

의 똑같은 작품들이 상당수다. 19세기 파리에서 큰 스캔들을 일으켰던 마네의 〈풀밭 위의 점심〉은 16세기 베네치아 화가인 조르조네의 그림 구성을 그대로 가지고 온 작품이다. 가장 혁신적인 스타일을 창조하기 위해 고군분투한 피카소조차 세잔을 참고하며 〈아비뇽의 여인들〉을 그렸다.

오직 클림트에게만 이런 선배나 동료가 없었다. 그의 캔버스를 채운 오묘한 황금빛 여자들은 과거 그 누가 그린 여인과도 비슷하지 않다. 후대도 마찬가지다. 클림트 이후로 정교한 황금의 장식을 온몸에 휘감은 여인을 그린 화가는 아무도 없다. 이 때문에 클림트의 그림은 특별하게 두드러지고 때로는 극도로 이국적인 느낌을 준다. 그림을 갑갑할 정도로 가득 메운 장식들은 유럽과 아시아의 어느 경계선상에 있는 것처럼 느껴지기도 한다. 이 놀라운 독창성은 대체 어디에서 왔을까? 이것이 내가 클림트를 이 책의 주제로 선택한 이유였다.

구스타프 클림트는 1862년 오스트리아 빈에서 태어나 1918년 타계할 때까지 쭉 빈에서만 살았던 화가다. 이 화가를 이해할 때 '빈'이라는 공간적 배경을 탐구하는 과정은 대단히 중요하다. 클림트의 그림들은 물론 화가 개인의 천재성과 노력의 산물이다. 그러나 클림트가 상징주의, 나비파, 입체파, 야수파 등으로 한창 다양한 사조가 나누어지던 파리, 표현주의가 싹트기 시작하던 베를린 같은 도시에서 살았다면 〈키스〉나 〈아델레 블로흐-바우어의 초상〉〈유디트〉〈다나에〉 같은 그의 대표작들은 결코 탄생할 수 없었

을 것이다. 흔히 클림트를 '황금의 화가'라고 부른다. 클림트는 실제로 자신의 작품에 황금을 녹여 얇게 바르는 기법을 사용했다. 그러나 클림트를 단 한마디로 표현한다면 황금보다는 '빈의 화가'가 더 적절하다고 생각한다. 우아하고 아름다우며 부유하지만 묘하게 시대착오적이고 허세에 빠져 있던 도시 빈의 모순을 클림트의 그림들은 온몸으로 표현하고 있기 때문이다.

우리는 자주 예술 작품을 통해 한 시대의 개성과 변화를 발견하게 된다. 클림트의 그림에서 받는 독특한 느낌과 기묘한 불균형은 19세기에서 20세기로 넘어가는 빈의 모습 그 자체다. 19세기 말의 빈은 다가오는 다음 세기를 한사코 거부했다. 중세 시대 사람들이 그러했듯이 빈은 미래보다는 과거를 더욱 갈망한 도시였다. 클림트의 그림들은 빈의 시대착오적인 가치관을 고스란히 반영한 결과물이었다.

클림트의 그림들, 유명한 〈키스〉나 〈아델레 블로흐-바우어의 초상〉 같은 작품들을 다시 한 번 살펴보자. 이 그림들과 엇비슷한 작품은 정말로 없을까? 자세히 보면 〈키스〉에서 무릎을 꿇은 남녀의 발밑에 깔린 꽃밭은 1482년 작인 보티첼리의 〈봄〉의 꽃밭과 엇비슷하다. 〈아델레 블로흐-바우어의 초상〉 속 여인의 몸을 감싼 황금빛 드레스의 무늬는 이집트 무덤 벽화에 그려진 여신의 눈을 연상시킨다. 금빛 장식들이 촘촘하게 붙어 있는 것처럼 보이는 의상은 중세 초기 비잔티움 제국의 모자이크와 대단히 비슷하다. 그런가 하면, 〈유디트〉의 금빛 배경 장식은 놀랍게도 아시리아 니네베 유적에서 출토된 문양과 거의 똑같다.

여기에 클림트의 모순이 있다. 그 누구보다도 현대적으로 보이지만, 클림트의 '선배'들은 이토록 먼 과거에 존재하고 있었다. 클림트는 19세기 말, 빈 분리파를 만들어 과거 스타일을 답습하는 기존 오스트리아 예술계에서 스스로를 '분리'하겠다고 선언하며 혁신가의 면모를 과시했다. 그러나 그의 영감은 미래가 아니라 고대와 중세 초기의 예술에서 왔다. 클림트는 누구보다도 혁신적인 화가인 동시에 가장 고답적인 화가이기도 했다.

클림트라는 화가의 행적을 좇으면 좇을수록 그의 삶도 그림만큼이나 모순투성이였다는 사실을 확인할 수 있었다. 열 명 넘게 사생아를 낳을 정도로 여자관계가 복잡했지만 죽을 때까지 결혼은 하지 않았다. 빈을 몸서리치게 싫어하면서도 파리나 런던 등 유럽의 다른 도시들은 거들떠보지도 않았으며, 관능과 억눌린 정열로 들끓는 여인들의 초상화에 집중하던 시기에 극도로 고요하고 관조적인 풍경화를 동시에 그려냈다.

클림트의 삶과 그림이 안고 있는 모순은 빈이 가진 모순이기도 하다. 나는 이 모순을 빈에 가서 풀고 싶었다. 클림트의 그림 못지않게 아름답고 화려한 도시, 빈에는 불과 100여 년 전까지 오스트리아-헝가리 제국의 황제가 거주하고 있었다. '황제'라는 단어는 우리에게 아득히 먼 옛날, 카이사르나 말 탄 기사들의 시대를 연상시킨다. 고대 로마 제국의 황제나 비잔티움 제국의 황제처럼 말이다. 그러나 기차와 자동차가 달리고 도시의 땅 밑으로 지하철이 개통된 20세기 초반까지도 빈은 황제라는 시대착오적인 개념을 굳

건히 고수하고 있었다. 빈은 한사코 현대로 편입되는 것을 거부하며 과거에 남기를 고집했다.

오스트리아–헝가리 제국의 사실상 마지막 황제였던 프란츠 요제프 1세는 자동차와 수세식 화장실도 거부하며 1700년대부터 이어진 궁중 예법을 완강하게 지켜나갔다. 그에게는 오랜 세월 이어진 제국의 전통을 지키는 것이 무엇보다 중요한 문제였다. 그 전통 때문인지 빈은 예나 지금이나 놀라울 정도로 완고하다. 작곡가 구스타프 말러는 "만약 내일 세계의 종말이 온다면 나는 빈으로 갈 것이다. 빈에서는 모든 것이 20년 늦게 이루어지기 때문이다"라고 말했다. 빈을 대표하는 오케스트라이며 한때 말러가 지휘했던 빈 필하모닉은 1997년에야 여성 단원을 받아들였다. 무서울 정도로 깨끗하고 단정하며 부유한 도시, 어디선가 요한 슈트라우스의 왈츠 선율이 금방이라도 흘러나올 것 같은 이 도시에는 이런 의외의 과거가 숨겨져 있다. 그리고 클림트는 프란츠 요제프 황제를 위한 그림을 그리며 빈 예술계에 발을 들여놓은 인물이었다.

사람은 누구나 자신이 태어나고 자란 공간에서 알게 모르게 영향을 받으며 살아간다. 클림트는 분명 천재였고 두드러지게 혁신적인 예술가였지만, 그 이전에 빈 사람이었다. 그의 그림들은 모두 빈이라는 아주 특별하고 시대착오적인 공간이 아니고서는 잉태될 수 없는 종류의 것들이었다.

이 책에 소개된 클림트의 삶과 그림의 여정은 빈의 클림트 빌라에서 시작해 부르크 극장과 빈 미술사 박물관, 빈 분리파 회관인

제체시온을 거쳐 이탈리아 라벤나의 산비탈레 성당으로 이어진다. 그리고 다시 오스트리아로 돌아와 빈 벨베데레 미술관과 빈 시립박물관, 아터 호수의 클림트 센터와 클림트 트레일을 거쳐 빈 응용미술관과 레오폴트 미술관으로 마무리된다. 이 공간들은 빈과 아터 호수, 라벤나로 이어졌던 나의 기행에도 고스란히 담겨 있다. 여름의 빈을 찾아간 김에 꼬박 하루를 가야 하는 복잡한 길을 각오하고 클림트의 휴양지 아터 호수도 가고 알프스를 넘어 비잔티움 모자이크가 있는 라벤나도 찾아갔다. 기차와 버스를 갈아타며 아터 호수와 라벤나로 가는 길은 멀었다. 역설적으로 이 먼 위치들 덕분에 아터 호수와 라벤나는 클림트가 이곳을 찾았던 한 세기 전과 크게 다를 바 없는 모습으로 남아 있었다. 무척이나 더웠고 고단했던 여행이었지만 외롭지는 않았다. 미술관과 기념관들은 물론이고 거리와 풍경들은 놀라울 정도로 많은 클림트의 흔적들을 담고 있었다. 한 세기라는 시간의 흐름이 일순 무의미하게 느껴져서 발걸음을 멈추고 새삼스러운 눈으로 주위를 둘러보곤 했다.

많은 경우, 여행자들은 그토록 풀리지 않던 의문의 해답을 여정의 어느 한 순간에 자연스럽게 찾아낸다. 빈의 링슈트라세를 타박타박 걸으면서, 에메랄드빛 물결이 일렁이는 아터 호수와 황금빛 모자이크로 가득한 라벤나의 비잔티움 시기 성당들을 바라보면서 모든 의문들은 저절로 풀렸다. '클림트'라는 이름이 섬광처럼 떠올랐던 것처럼 의문에 대한 해답도 자연스럽게 나를 찾아왔다.

오스트리아 작가 슈테판 츠바이크의 말처럼 클림트가 살던 오스트리아 제국은 '어제의 세계'였다. 황제가 거주하던 도시, 19세

기 말에 바로크 스타일의 궁전과 고딕 양식의 교회를 지었던 시대 착오적인 도시가 클림트의 삶의 터전이었다. 그러나 그처럼 과거 지향적인 분위기에서도 변화는 조금씩 일어나고 있었다. 19세기를 떠나 20세기로 전진하는 시간의 흐름은 누구도 거부할 수 없는 것이었다. 그리고 세기가 바뀌는 와중에 클림트는 먼 과거와 먼 나라에서 찾아낸 영감을 통해 혁신적인 걸작들을 창조해냈다. 그 혁신 속에서 발견되는 무수한 모순과 불균형들은 천재이기 이전에 빈 사람이었던 클림트가 뛰어넘을 수 없는 한계였을지도 모른다. 그래서 클림트의 걸작들은 과거인 19세기도, 미래였던 20세기도 아닌 제3의 시간과 공간을 담고 있으며, 그 독특한 아름다움은 '어느 누구와도 닮지 않은 개성'으로 우리의 눈을 사로잡는다. 클림트의 걸작들은 변화하는 시대와 복잡하고도 모순된 한 도시가 놀라운 천재성을 만나 이뤄낸 유니크한 혁신이었다.

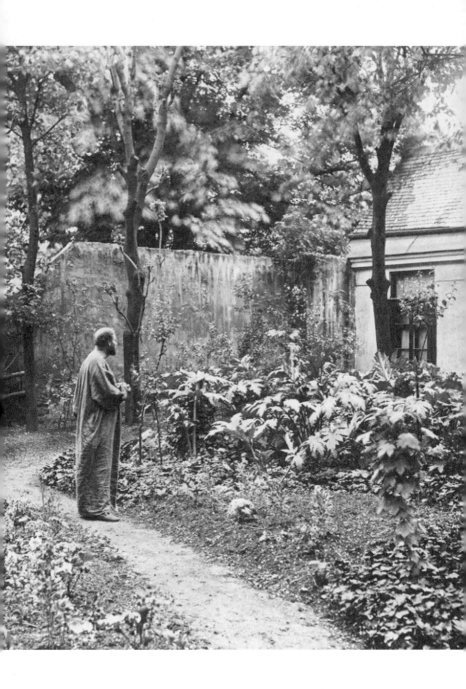

01

GUSTAV KLIMT

빈,
클림트의 생애와
창작의 무대

고풍스러운 분위기를 간직한 빈의 거리

클림트 빌라, 거장의 마지막 공간

빈에서의 첫 일정이 시작되었다. 8시가 좀 지난 시각, 13세기부터 순례자의 숙소였다는, 작지만 유서 깊은 호텔을 나와 케른트너 거리Kärntner Strasse를 걸었다. 깨끗한 바람이 토요일 아침의 텅 빈 거리를 스치고 지나갔다. 클림트의 마지막 집이자 아틀리에였던 클림트 빌라Klimt Villa로 가는 길이다.

평생 빈에서 살았던 화가인 만큼, 클림트의 흔적이 남아 있는 곳은 무수히 많다. 당장 오페라 하우스에서 걸어서 10분 거리인 빈 분리파 회관 제체시온Sezession이나 레오폴트 미술관Leopold Museum으로 향할 수도 있었다. 그러나 나는 굳이 지하철과 버스를 갈아타고 빈 외곽에 있는 클림트의 집부터 가기로 마음먹었다. 화가의 마지막 순간을 지켜본 공간, 클림트가 뇌출혈로 쓰러지면서 "에밀리를 불러와!"라고 소리쳤다는 아틀리에에 맨 먼저 가보고 싶었다. 클림트의 그림 못지않게 그의 일상과 최후가 궁금했다.

클림트 빌라는 빈 외곽 히칭Hietzing 지역, 쇤부른 궁Schloss Schönbrunn
보다 좀 더 먼 곳에 있다. 호텔에 체크인할 때 받은 빈 시내 저도에
는 아예 클림트 빌라가 나와 있지 않다. 내려야 하는 역의 이름은
장크트 파이트Sankt Veit였다. 불과 30여 분 만에 나는 북적이던 빈
의 중심가에서 한가한 교외 지역으로 옮겨와 있었다. 주말을 맞은
빈의 교외는 중심가보다 더 적요했다. 작은 초등학교 건물과 텅 빈
운동장이 보였다.

클림트는 1912년 이 지역으로 이사해 1918년 예기치 못한 죽음
을 맞을 때까지 이 동네를 떠나지 않았다. 그는 1911년까지 빈의
요제프슈타트Josefstadt에 있는 아틀리에를 빌려 쓰고 있었으나 이곳
의 계약이 끝나며 새로운 집을 찾아야만 했다. 동료 화가 펠릭스
하르타Felix Harta의 회고에 따르면, 클림트가 1912년에 이 새 아틀리
에를 찾아내 빌릴 때만 해도 이 집 주위에는 빈 사람들의 여름 별
장이 들어서 있었다고 한다. 여기는 지금도 빈 시내에서 제법 떨어
진 동네이니 클림트가 활동하던 시기에는 더더욱 멀게 느껴졌을
것이다.

클림트는 왜 이 먼 곳까지 와야 했을까? 젊은 나이에 이미 영광
과 부유함을 얻은 그는 빈의 화려한 번잡함에 질려 있었을지도 모
른다. 그렇다고 해서 뼛속까지 빈 사람인 그가 빈을 아예 떠날 수
도 없었을 것이다. 무엇보다도 빈에는 영혼의 동반자였던 에밀리
플뢰게Emilie Flöge가 있었다. 히칭의 아틀리에는 클림트가 찾아낸 최
선의 타협안이었다.

아직 문을 열지 않은 클림트 빌라 앞에서 서성이며 개관 시간인

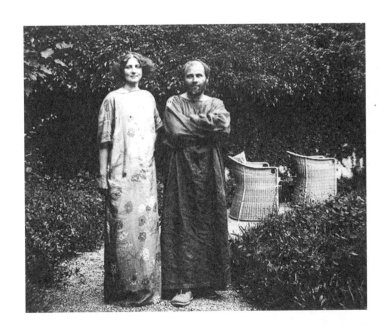

클림트와 평생의 연인 에밀리

클림트를 찾아가는 여정의 첫날, 화가의 마지막 공간에서 클림트와 에밀리를 만났다. 클림트는 빈 외곽 히칭 지역에 아틀리에 겸 집을 마련하고 이곳에서 말년을 보냈다. 에밀리 플뢰게 특별전시 포스터에 실린 사진 속에 클림트와 그의 평생의 연인 에밀리가 나란히 선 채 미소를 짓고 있었다.

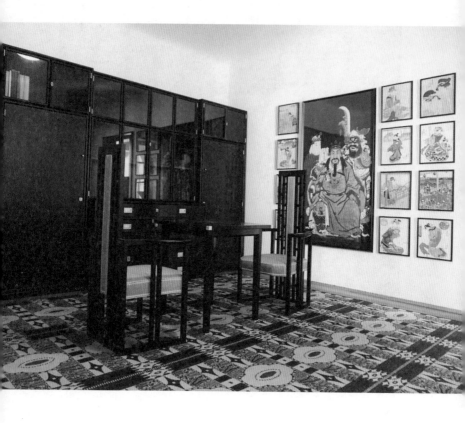

동양풍으로 장식한 클림트 빌라의 응접실

클림트 빌라 1층, 응접실 한쪽 벽에 걸린 커다란 관운장 그림이 눈길을 끈다. 클림트는 말년에 동양문화에 심취해 일본의 목판화인 우키요에, 중국과 일본의 도자기와 그림 등을 수집해 집 안을 장식했다. 클림트는 이 집에서 매일 아침마다 그림을 그리며 규칙적인 생활을 했는데, 간혹 아침 스케치를 거르는 날이면 응접실에서 일본 미술에 대한 책을 읽곤 했다.

10시를 기다렸다. 닫힌 문 앞에 클림트와 에밀리가 나란히 서서 찍은 사진이 붙어 있다. 이들이 여름마다 찾았던 아터 호수Attersee에서 찍은 사진이다. 에밀리의 키가 클림트보다 약간 더 큰 것이 눈에 들어왔다. 10시가 되자 관리인으로 보이는 젊은 남자가 나와 잠겨 있던 문을 열고는 다시 집 안으로 들어갔다.

클림트 빌라는 제법 넓은 정원을 끼고 있는 산뜻한 흰색의 이층 집이다. 클림트는 이 빌라에서 그림을 그리고 방문객을 맞으며 생활했다. 어머니와 누나 클라라Clara, 여동생 헤르미네Hermine도 여기서 함께 살았다. 이 집이 현재처럼 '클림트 빌라'로 재구성된 것은 비교적 최근의 일이다. 이 건물은 1954년 이래 오스트리아 정부의 소유이기는 했으나 클림트 생존 당시의 모습을 알 길이 없어서 클림트 기념관으로 개관할 수도 없었다. 그럼에도 오스트리아는 물론 해외에서도 많은 클림트 애호가들이 이 집을 꾸준히 찾아왔다. 그래서 1998년 결성된 '클림트 기념 협회'가 남아 있는 자료들을 토대로 아틀리에를 복원해서 2000년에 '클림트 빌라'라는 이름으로 개관한 것이다.

현재 1층은 클림트 기념관, 2층은 콘서트홀로 사용한다. 1층 가장 큰 방인 아틀리에와 응접실은 모리츠 나르Moritz Nähr의 사진을 보고 복원한 것이다. 응접실에는 요제프 호프만Josef Hoffmann이 디자인하고 빈 공방에서 생산한 어두운 고동색 가구와 카펫이 깔려 있다. 여기에는 클림트의 수집품이던 중국, 일본 도자기들과 책도 많았다고 하나 그의 사후에 모두 흩어지고 말았다.

응접실 한쪽 벽에 관운장을 그린 커다란 그림이 걸려 있다. 유

럽 한가운데에서 느닷없이 중국의 이미지를 만난 셈인데, 이상하게도 그리 이질적으로 보이지 않았다. 실제로 이 방에는 동양화가 걸려 있었다. 클림트의 후배로, 그의 아틀리에를 여러 번 방문했던 에곤 실레Egon Schiele는 이 방의 가운데에 큰 테이블이 있고 벽에는 일본 목판화인 우키요에浮世繪와 커다란 중국 그림 두 점이 걸려 있었다는 기록을 남겨놓았다. 이 외에도 아프리카의 조각들, 그리고 클림트가 직접 만든 조각들이 구석구석 서 있었다고 한다. 지금 방에 있는 클림트의 작품 〈부채를 든 여자〉, 팔레트와 의자 등은 모두 복제품들이다. 햇살이 잘 드는 환한 방 한쪽에는 커다란 침대가 놓여 있다.

클림트는 이 집에 자신의 수집품들, 그리고 단테와 페트라르카의 책들이 꽂힌 서가를 가지고 있었다. 한때 그의 연인이었던 알마 말러Alma Mahler의 회고에 따르면, 클림트가 늘 입고 다니던 헐렁한 가운 주머니에는 『신곡』과 『파우스트』가 들어 있었다. 모델들을 스케치하다 쉬는 시간이 되면 클림트는 응접실로 가 책을 읽었다. 그의 서가에는 고야, 세잔, 드가의 화집과 일본 미술에 대한 책도 있었다. 매일 아침마다 일찍 일어나 충실하게 그림을 그리던 클림트가 드물게 아침 스케치를 쉬는 날이 있었는데, 그런 날에 화가는 대개 일본 미술에 관한 책을 읽었다.

클림트는 19세기 말, 유럽에 광범위하게 불어닥친 '자포니즘Japonism'에 빠져 있었다. 처음에는 에로틱한 우키요에를 연구하다 이내 중국과 일본의 도자기를 모으기 시작했다. 그의 수집품 중에는 한국 도자기도 있었다고 한다. 특히 클림트를 사로잡은 것은

일본 가면극인 '노能'의 가면들이었다. 가면의 색과 마감, 장식 등의 영향은 1916년 이 집에서 그린 〈프리데리케 마리아 베어의 초상〉(35쪽)에서 여실히 드러난다.

1913년 여름, 일본의 우키요에 화가인 오다 키지로太田喜二郎가 이 빌라를 방문했다(오다는 인상파 화풍을 공부하기 위해 벨기에에 머물고 있었다). 그는 당시 응접실에 일본과 중국의 전통 의상들이 여러 벌 걸려 있었다고 회고했다. 클림트는 그 옷들의 무늬를 보며 장식에 대한 영감을 얻는다고 말했다. 오다는 클림트의 아틀리에를 자유로이 오가는 반라의 모델들, 그리고 그 여인들이 클림트와의 애정 행각에 대해 서로 속닥거리는 모습을 보며 충격을 받지 않을 수 없었다. 심지어 한 모델은 다른 모델에게 어깨를 드러내 보이며 간밤에 클림트가 새긴 '러브 마크'를 자랑하기도 했다. 클림트는 모델들 모두에게 매우 상냥한 태도를 보여주었다고 한다.

사진 기록이 없어서 어떤 모양이었는지 알 길이 없는 2층은 현재 작은 콘서트홀로 꾸며져 있었다. 홀의 양쪽 벽에 〈아델레 블로흐-바우어의 초상〉 1907년 작품(164쪽)과 1912년 작품(180쪽)의 복제품 두 점이 각각 걸려 있고, 그 사이 공간을 슈타인웨이의 그랜드 피아노와 검은 의자들이 메우고 있었다. 아델레 블로흐-바우어Adele Bloch-Bauer는 클림트가 유일하게 두 번 초상을 그린 모델이기도 하다. 두 명의 아델레가 맞은편에 걸린 자신의 초상을 서로 쳐다보고 있다. 이 홀에서는 어떤 음악이 연주될지, 그리고 그 음악은 클림트의 마음에 들지 문득 궁금해졌다.

〈죽음과 삶〉, 예견된 운명의 기록

1918년 1월 11일 아침, 클림트는 1층 아틀리에에서 그림을 그리다 갑자기 쓰러졌다. 뇌출혈이었다. 여동생 헤르미네는 막 한쪽으로 기울어지는 클림트를 보았다. 오빠를 붙잡기 위해 황망히 달려간 그녀에게 클림트는 외치듯 말했다.

"에밀리를 불러와!"

이후로 클림트는 다시 회복하지 못했다.

클림트는 늘 죽음을 두려워했다. 그는 자신이 아버지와 마찬가지로 60세가 되기 전에 뇌출혈로 쓰러질 것이라는 공포를 안고 있었다. 그리고 그 공포를 피해가기 위해 극도로 조심스러운 생활을 했다. 그는 중간 키였으나 몹시 건장한 체격이었고 아침마다 빌라에서 쇤부른 궁 근처까지 걸으며 체력을 다졌다. 그러나 운명의 힘은 예상보다 훨씬 더 집요했다. 1918년, 클림트는 막 56세를 맞고 있었다. '60세가 되기 전에 뇌출혈로 쓰러질 것'이라는 불안은 거짓말처럼 정확하게 맞아떨어졌다. 그의 친구인 작곡가 구스타프 말러Gustav Mahler 역시 베토벤과 슈베르트, 드보르자크가 모두 교향곡 9번을 작곡한 후 세상을 떠났다는 사실 때문에 자신의 교향곡 9번이 될 곡에 번호 대신 〈대지의 노래〉라는 제목을 붙였다. 말러는 그 후 교향곡 9번을 무사히 작곡했지만, 결국 교향곡 10번을 미완성으로 남기고 1911년 세상을 떠났다. 클림트는 친구의 죽음을 보면서 예정된 운명을 더욱 두려워하게 되었는지도 모른다.

레오폴트 미술관에 소장된 클림트의 그림 〈죽음과 삶〉을 보면

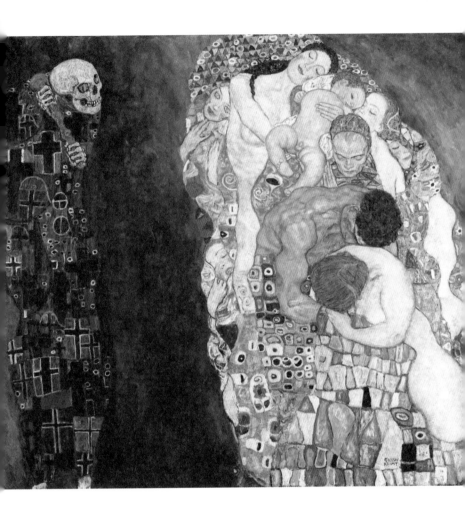

〈죽음과 삶〉, 피할 수 없는 운명에 대한 두려움

캔버스에 유채, 177.8×198.1cm, 1910~1915, 빈 레오폴트 미술관. 클림트는 아버지와 마찬가지로 60세가 되기 전 죽을지 모른다는 공포에 시달렸다. 말년에 그린 〈죽음과 삶〉을 통해 그의 두려움을 엿볼 수 있다. 완성하는 데 5년 이상의 시간이 걸릴 정도로 클림트는 이 작품에 심혈을 기울였다. 그리고 3년 뒤 뇌출혈로 쓰러져 끝내 세상을 떠났다. 그의 사망을 애도하며 오스트리아 예술가 조합은 "예술은 많은 것을 잃었다. 그리고 인류는 그보다 더 많은 것을 잃었다"라는 성명을 발표했다.

1910년 즈음 화가는 이미 자신에게 다가오는 어두운 운명을 예견하고 있었다. 〈죽음과 삶〉은 〈키스〉 이후 클림트가 심혈을 기울여 완성해낸 만년의 걸작이다. 클림트는 일단 스케치를 여러 장 하면서 구상을 가다듬고 그 후에 본격적으로 그림을 그리는 스타일이었다. 결국 미완성으로 끝난 〈신부〉는 무려 140장의 스케치를 남겼다. 이 때문에 한 장의 작품을 완성시키는 데 몇 년씩 걸리는 일도 있었다. 〈죽음과 삶〉을 완성하는 데만 5년 이상이 걸렸다고 하니 그가 여기에 얼마나 큰 열정을 기울였는지를 알 수 있다.

〈죽음과 삶〉에는 100여 년 전 화가가 느꼈던 죽음에 대한 공포가 생생하게 표현되어 있다. 날 선 공포감이 보는 이의 시선을 즉각 사로잡는다. 해골 모양을 한 '죽음'은 십자가로 장식된 의상을 입고 몽둥이를 꼭 쥔 채 마치 고양이처럼 — 클림트가 사랑했던 동물! — 살금살금 '삶'에게로 다가온다.

그림의 오른편, 하나로 뭉쳐진 '삶'에는 다양한 군상들이 있다. 아기와 어린이, 여자와 남자와 노인들. 그들은 모두 환상에 빠져 있거나 행복 또는 절망에 젖은 상태다. '삶'의 다양한 군상들은 하나같이 목전에 온 '죽음'의 존재를 눈치 채지 못한다. 꿈과 같은 이 '삶'에는 '죽음'의 그림자가 전혀 드리워져 있지 않다. 그러나 이미 '죽음'은 그들의 코앞에까지 와 있다.

클림트의 그림치고는 이례적으로 배경이 온통 적막 같은 어둠에 싸여 있다. 클림트는 애당초 그림의 배경을 황금빛으로 정했다가 초록빛이 도는 검정으로 바꾸었다. 죽음은 마치 밤처럼 갑자기, 그러나 필연적으로 다가와 삶을 정복하고 마는 것이다. 〈죽음과

삶〉을 완성한 지 채 3년이 못 되어 정말로 죽음의 그림자가 삽시간에 클림트를 덮쳐왔다.

클림트는 〈죽음과 삶〉을 자신의 가장 중요한 작품 중 하나라고 여겼다. 그는 '삶'을 장식한 다양한 색채 중에서 가장 밝고 화려한 레몬빛 장식 안에 자신의 사인을 그려 넣었다. 삶은 결국 아무리 현란한 색채와 장식으로 꾸며져 있다 해도 덧없는 환상에 불과하다.

클림트의 예감은 맞았다. 아버지와 동생에게 그러했듯이, 죽음은 삽시간에 다가와서 몽둥이를 휘두르듯 단 한 번의 강력한 타격으로 이 거인을 쓰러뜨렸다. 클림트는 쓰러진 지 한 달이 채 못 된 2월 6일, 아버지와 똑같은 56세에 세상을 떠났다.

2월 7일 오스트리아 예술가 조합Künstlerhaus은 "예술은 많은 것을 잃었다. 그리고 인류는 그보다 더 많은 것을 잃었다"라는 감상적인 애도 성명을 발표했다. 동료이자 후배 에곤 실레의 추도문은 이보다는 더 차분하다. "구스타프 클림트는 놀라운 업적을 성취한 예술가이자 대단한 깊이를 가졌던 한 인간이었다. 그의 손에서 수많은 걸작들이 태어났다." 오스카 코코슈카Oskar Kokoschka는 울면서 어머니에게 편지를 썼다. "불쌍한 클림트, 놀라운 천재성과 개성을 동시에 가지고 있던 단 한 명의 화가가 이렇게 가고 말았어요." 알마 말러는 "한순간도 그를 사랑하지 않았던 적이 없었어……. 빈 대학은 그 훌륭한 그림들을 거절했지. 그토록 현대적이고, 그토록 희한하고, 그토록 중요한 그림들을, 클림트의 작품들 중에서도 가장 강력한 그 그림들을 말이야"라고 회고했다.

클림트의 그림은 생전에 높은 가격에 팔렸지만 그럼에도 불구하고 그가 남긴 유산은 많지 않았다. 클림트는 재산을 관리하거나 투자하는 데는 거의 관심이 없었다. 그는 이 집에서 가족과 함께 살며 아낌없이 돈을 썼고 모델들에게도 넉넉하게 모델료를 지불했다. 클림트가 세상을 떠난 후 아틀리에에 남아 있던 그림들, 미완성작과 데생들은 에밀리와 남은 가족들인 누나 클라라, 여동생 헤르미네, 남동생 게오르크Georg가 나누어 가졌다. 그리하여 한때 이 아틀리에를 가득 채웠던 클림트의 미완성 작품들과 책들, 수집품들은 덧없이 흩어지고 말았다.

극도로 관능적인 그림들, 난잡하다고 해도 과언이 아닌 모델들과의 관계와는 대조적으로 클림트 빌라의 인상은 적요하고도 단정했다. 클림트는 이 집의 정원을 가꾸기 좋아했다. 실레의 기록에 따르면 클림트는 매년 정원에 다른 종류의 꽃을 심었고, 피어나는 꽃이 주는 예기치 못했던 아름다움을 사랑했다. 고양이를 키우지는 않았으나 정원을 오가는 고양이들은 매우 귀여워했다. 클림트가 정원에 들어온 고양이를 안고 찍은 사진도 남아 있다.

클림트의 빌라에 머물렀던 7월의 토요일 오전, 한 시간 남짓 시간이 흐르는 동안 방문객은 아무도 오지 않았다. 젊은 관리인은 클림트에 대해 아는 바가 거의 없었다. 아터 호수를 그린 그의 그림처럼, 빌라는 맑은 햇빛 속에 고즈넉하게 잠겨 있었다.

자포니즘, 먼 동방에서 온 뮤즈

클림트의 작품 세계에 영향을 준 핵심 요소들은 대체로 먼 곳에서 비롯되었다. 황금의 모티브를 얻은 비잔티움의 모자이크가 천 년이 넘는 먼 과거에서 왔다면 황금시대 이후 클림트의 예술에 영향을 준 뮤즈는 먼 동방에서 온 '자포니즘', 즉 일본 미술이었다. 실제로 클림트의 마지막 아틀리에인 클림트 빌라에는 일본 목판화와 일본 의상, 일본 미술에 대한 책 등 그가 수집한 물건들이 가득했다.

　일본 미술의 유행은 파리에서 먼저 시작되었다. 인상파 화가들은 특히 일본 목판화인 '우키요에'에 깊이 매료되었다. 기존의 전통적인 미술에서 벗어나고자 한 예술가들에게 우키요에의 원근법에서 벗어난 과감한 구도와 강렬한 색채는 큰 영향을 미쳤다. 이로 인해 파리에서는 1860년대 중반부터 일본 미술 붐이 거세게 불었다. 그러나 보수적인 빈에는 20세기 초반에야 본격적으로 일본 미술이 유입되었다.

　클림트는 우키요에를 비롯해 일본 전통 의상인 기모노와 일본 가면극인 '노'의 가면 장식에 사로잡혔다. 일본 미술의 영향은 말년의 작품인 〈프리데리케 마리아 베어의 초상〉에서 여실히 드러난다. 그림의 배경과 모델의 의상 모두 동양풍의 화려한 색채와 장식을 보여준다. 클림트는 비잔티움의 황금 모자이크를 자신만의 방식으로 새롭게 표현했듯이 일본 미술에서 얻은 장식의 모티브 역시 자신의 개성으로 탄생시켰다.

〈프리데리케 마리아 베어의 초상〉, 캔버스에 유채, 168×130cm, 1916, 텔아비브 미술관

02

시대가 요구한
천재의 탄생

빈 중심가에 우뚝 서 있는 마리아 테레지아 황제 동상

빈에 더없이 잘 어울리는 화가

클림트는 뼛속까지 빈 사람이었다. 그는 1862년 빈에서 태어나 계속 빈에서 살다 1918년 빈에서 죽었다. 무덤 역시 마지막 집인 클림트 빌라에서 멀지 않은 히칭 묘지 Friedhof Hietzing 에 있다. 그리고 클림트의 대표작인 〈키스〉는 지금도 숱한 관광객들의 발길을 빈으로 끌어들이는 주된 이유가 되고 있다.

빈이 클림트의 도시인 것은 단순히 클림트가 빈에서 한평생을 살았기 때문만은 아니다. 클림트의 거의 모든 작품에서는 빈의 자취가 드러난다. 빈의 세기말 분위기, 빈의 귀부인들, 빈의 과잉 장식 취미, 빈의 과거 지향적 가치관, 빈의 화려한 궁정들, 그런 모든 요소가 클림트의 그림에 스며들어서 때로는 희미하게, 때로는 클림트의 사인만큼이나 선명하게 빛을 발하고 있다. 그래서 클림트를 이해하기 위해서는 모순으로 가득 찬 이 도시 빈과 오스트리아 제국을 먼저 이해해야만 한다.

클림트가 살았던 19세기 말과 20세기 초엽 오스트리아, 아니 합스부르크Habsburg 제국은 쇠락을 거쳐 종말로 향하고 있었다. 이 종말은 1840년대부터 1918년까지, 거의 한 세기에 걸쳐 이뤄졌다. 말하자면 클림트는 제국의 석양 속에서 태어나 저물어가는 황혼의 빛 속에서 한평생을 살아간 셈이다. 클림트는 제국이 공식적인 종말을 맞이하기 직전에 사망했다.

그러나 정말로 큰 아이러니는 제국의 종말이 그토록 오래 지속되었다는 점이 아니다. 클림트를 비롯해 당시 빈에 살던 시민들, 심지어 지식인들조차도 제국의 운명이 다했다는 사실을 깨닫지 못하고 있었다. 빈 사람들은 신기할 정도로 낙관적이었다. 오스트리아 작가 하이미토 폰 도더러Heimito von Doderer가 한 말처럼, "사람들은 모든 상황이 다 끝난 후에야 무슨 일이 일어났던 것인지를 알아차렸다."

합스부르크 제국의 이름은 처음에는 신성 로마 제국이었고, 나폴레옹이 신성 로마 제국을 무너뜨린 후에는 오스트리아 제국이었으며, 민족주의에 기반한 헝가리의 독립운동이 거세게 벌어진 1867년 후로는 오스트리아-헝가리 제국이라고 불렸다. 아무튼 이 '제국'은 각기 다른 언어를 쓰는 여러 민족들이 하나의 국가로 뭉쳐져 있는 지극히 시대착오적인 국가였다. 제국 안에 오늘날의 세르비아, 체코, 슬로바키아, 폴란드, 헝가리, 아르메니아, 불가리아, 알비니이, 북부 이탈리아, 보스니아, 그리스의 일부가 속해 있었다. 역사학자 스티븐 컨Stephen Kern의 표현을 빌리자면 오스트리아

제국은 "다양한 민족성, 문화, 언어들을 누더기처럼 기워놓은 상태"였다.

합스부르크 제국의 국민으로 산다는 것은 자신의 자유를 상당 부분 반납한다는 의미이기도 했다. 황제와 관료들은 여러 민족을 누더기처럼 기워놓은 제국의 상황에서 자칫하면 민족주의가 싹틀 수 있다는 사실을 잘 알고 있었다. 민족주의의 싹부터 잘라버리기 위해 이들은 국민에 대한 검열과 감시의 끈을 늦추지 않았다. 카페와 극장 어디에나 비밀경찰이 있었다. 귀가 들리지 않는 베토벤과의 대화를 기록한 사담집을 보면 "조용히, 여기에 비밀경찰이 있어요"라는 글귀가 가끔 눈에 띈다(베토벤은 후천적으로 귀가 멀었기 때문에 들리지 않아도 말은 할 수 있었다. 그래서 이 사담집에는 베토벤의 상대가 베토벤에게 한 말만 기록되어 있다).

황제와 관료들의 전제정이 너무도 탄탄하고 융통성 없었기 때문에 오스트리아 국민들은 이를 뒤엎으려는 시도 자체가 무의미하다고 생각하게끔 되었다. 시민 계층은 정치를 외면하고 그 대신 미적 분야에 유난히 몰두하게끔 되었다. 천국처럼 화려하게 장식된 궁정과 교회, 극장에서 매일 밤 벌어지는 연극과 콘서트가 예술에 대한 중류 계층의 열망을 자극했다. 이를 통해 빈 특유의 유미주의가 탄생하고 성장하게 된다.

시민 계층은 그들대로 가정에서 소박하게 할 수 있는 음악이나 미술 활동으로 도피했다. 시민들은 간단한 실내악 연주 정도는 직접 할 수 있을 정도로 음악적 교양이 풍부했고 이런 소시민주의에 걸맞은 꽃 그림, 소박한 초상화와 풍경화 등도 인기를 끌게 되었

다. 자연히 이들의 성향은 보수적이고 변화를 두려워하며 현재에 안착하려 했는데, 그 내면에는 유럽의 정치적 변혁에서 늘 제외될 수밖에 없는 체념과 무기력이 숨어 있었다.

1860년대와 1870년대에 걸쳐 이탈리아와 독일이 차례로 통일을 이루고 유럽 각국에 민족주의가 도래하면서 이 제국은 숨이 끊어져야 마땅했다. 그러나 현재의 동유럽 국가들을 거의 다 망라하는 거대한 제국은 쇠약하지만 좀처럼 죽지 않는 노인처럼 계속 명맥을 유지했다. 19세기 후반부터 사실상 제국은 산 것도, 죽은 것도 아닌 이상한 상태였다. 그리고 마침내 제1차 세계대전이라는 폭력적인 방법에 의해 제국은 종말을 맞이했다. 제1차 세계대전은 세르비아 민족주의자인 가브릴로 프린치프가 제국의 황태자인 페르디난트Franz Ferdinand 대공 부부를 저격한 사건으로 인해 시작되었다. 이것은 어찌 보면 역사적 필연이었다. 각 민족의 독립하고자 하는 열망을 제국이 무리하게 억압해온 부작용으로 황태자 암살이라는 극단적인 테러가 터지고 말았던 것이다.

오스트리아-헝가리 제국 최후의 황제 프란츠 요제프 1세Franz Joseph I, 재위 1848-1916는 60년 이상 제국을 통치했다. 황제의 궁정은 그때까지 합스부르크 황실이 쌓아 올린 완강한 관료주의의 집합체였고, 그 절정에 바로 프란츠 요제프 1세가 있었다. 황제는 놀랍게도 19세기 후반까지 입헌군주제가 아닌 군주로서 직접 제국을 다스렸다. 프란츠 요제프 1세는 강력한 전통 고수주의자여서 전기, 자동차, 수세식 화장실의 사용도 꺼렸다.

황제가 시대착오적인 전제정을 고집하는 동안 제국 각지에서는 끊임없이 반발이 일어났으나 황제는 �끄떡도 않았다. 그가 제위에 앉아 있는 동안 프랑스의 나폴레옹 3세에 의해 반강제로 멕시코 황제로 임명되었던 동생 막시밀리안 1세는 쿠데타로 멕시코 군부에 의해 총살되었다. 유부녀와 금지된 사랑에 빠졌던 외아들 루돌프 황태자는 1889년 연인과 동반 자살했다. 표면적 이유는 좌절된 사랑이었지만 사실 그는 좀처럼 이루어지지 않는 개혁과 무쇠같은 아버지 사이에서 절망하고 있었다. 엘리자베트 황후는 아들의 자살 이후 궁을 떠나 유럽 각지를 떠돌다 1899년 스위스에서 무정부주의자의 칼에 찔려 죽었다. 황제는 황후를 사랑했지만, 황후에게 화려한 궁은 겉모습만 아름다운 감옥이었다. 한때 유럽 제일의 미인이었던 황후가 겪은 불행한 삶은 제국의 종말을 미리 보여주는 듯했다.

프란츠 요제프 1세는 이 모든 개인적 비극을 견뎌나갔다. 언제부터인가, 늙은 황제는 제국 그 자체처럼 보였다. 황후를 암살할 정도로 제국 내 소수 민족들의 반발은 거셌지만 철저한 언론 탄압으로 반정부적 여론은 전혀 기사화되지 않았다. 19세기의 오스트리아 제국은 황제의 제국인 동시에 보수적인 관료들의 제국이기도 했다. 귀족과 관료는 개혁을 가로막는 특권층으로 존재했다. 나폴레옹의 발이 닿았던 유럽 대부분의 국가들이 귀족 계급을 폐지한 후에도 오스트리아 제국은 제1차 세계대전 종전까지 귀족제를 존속했다. 이 모든 요소들이 치밀하게 얽혀서 개혁이나 진보를 가로막고 있었다.

빈, 제국의 역사를 간직한 예술의 도시

클림트의 삶과 예술 활동의 주 무대인 빈은 시간이 멈춘 듯한 도시였다. 시민들은 온 유럽에 거세게 불어오는 변화의 바람을 애써 외면했다. 이처럼 전통적이고 보수적인 분위기의 빈에서 클림트가 일으킨 혁신은 놀라운 것이었다.

빈의 시민들은 이런 와중에서 두 가지 입장을 고수했다. 하나는 정치적 무관심이었다. 빈의 시민들은 독일과 이탈리아의 통일 같은 유럽 주변 국가의 정세와 철 지난 황제정의 문제점들에 대해 놀라울 정도로 무관심했다. 그들은 빈 특유의 보수성으로 눈앞에 닥쳐온 제국의 몰락을 애써 외면했다.

빈 시민들을 지탱한 또 하나의 요소는 예술의 향유였다. 빈에서 예술은 사교의 중요한 수단으로 작용했다. 이미 1842년에 늘어난 연주자들을 수용하기 위해 시민들의 힘으로 빈 필하모닉이 결성되었으며, 그 전부터 부르크 극장Burgtheater이라는 중요한 사교의 공간이 있었다. 예술을 향유한 것은 귀족뿐 아니라 시민 계층도 마찬가지였다. 지그문트 프로이트Sigmund Freud의 아들 마르틴은 빈에서는 의사도 의술보다 얼마나 깔끔한 복장을 했느냐로 판단된다고 말했다. 이런 빈의 시대착오적이자 호화로운 분위기는 어찌 보면 루이 14세의 베르사유 궁정과도 엇비슷했다.

제국의 수도는 서서히 파열음을 내며 균열되고 있었으나 다들 이를 눈치 채지 못했거나, 아니면 애써 외면하려 했다. 매일 저녁 50군데 이상의 무도회장에서 댄스파티가 벌어졌다. 왕성한 창작욕을 자랑했던 요한 슈트라우스 2세Johann Strauss II는 왈츠의 왕이었고, 역사주의 화가인 한스 마카르트Hans Makart는 화가들의 왕자로 군림했다. 이처럼 예술을 곧 사교의 장으로 여기는 분위기 덕에 빈의 융통성 없는 관료주의, 유대인 차별, 경제적 문제, 민족주의 등의 긴장이 100년 가까이 혁명의 양상으로 폭발하지 않았던 것이다. 예술에 대한 사랑은 빈의 자랑거리이자 버팀목이었다.

한편, 우아한 분위기와 사교를 중시하는 빈의 독특한 분위기 속에서 카페 문화가 싹트고 발전했다. 카페 문화는 빈의 유미주의를 대표하는 역할을 맡았다. 호프부르크 궁 인근에 위치한 그린슈타이들Griensteidl, 첸트랄Central 등의 카페는 19세기 초반부터 작가와 예술가들의 아지트가 되었다. 새로운 부르크 극장 옆에 자리 잡은 란트만Landtmann은 극장을 찾은 배우와 관객들로 늘 붐볐다. 작가와 예술가들은 수백 개에 달하는 카페에서 날마다 유쾌하게 예술과 사랑, 낭만을 이야기했지만 숨 막히는 관료주의와 보수적 귀족들이 지배하는 현실을 바꿀 의향은 없었다.

19세기 말, 클림트가 등장하기 직전 빈의 분위기는 이러했다. 이 기간을 작가 헤르만 브로흐Hermann Broch는 '즐거운 종말'이라고 불렀다. 당시 빈 예술가들을 지배했던 유미주의를 생각해보면 참으로 적절한 표현이었다. 그리고 클림트는 이러한 빈의 분위기와 더할 나위 없이 어울리는 사람이었다. 결코 잘생겼다고 말할 수 없는 외모에 우락부락한 체구였지만 매우 세련되고 부드러웠으며 여인들에게 친절한 전형적인 빈의 신사였다. 무엇보다도 그의 초상에 의해 관능적이고 우아한 빈의 귀부인들은 영원한 생명력을 얻었으니 말이다.

오래되고 화려한 도시, 빈의 주인은 시민이 아니라 합스부르크 가문이었다. 합스부르크 가문의 황제들은 이 도시와 예술가들의 실질적 주인이었다. 젊은 클림트가 그들의 눈에 띄었다는 것은 한 예술가로서 클림트의 삶이 전도유망하게 펼쳐지리라는 예언이나

19세기 모습이 남아 있는 빈의 거리

클림트의 삶과 예술의 무대는 세기말 빈이다. 작가 헤르만 브로흐가 표현한 '즐거운 종말'이라는 말처럼 빈은 19세기 말에 바로크 스타일의 건물을 짓는 모순적인 도시이자 미래가 아닌 과거를 향해 나아가는 '어제의 세계'였다. 오늘날에도 빈은 200여 년 전의 모습을 그대로 간직하고 있다.

다름없었다. 그러나 그 예언을 보란 듯이 뒤엎어버린 이는 다름 아닌 클림트 그 자신이었다.

예술가 컴퍼니, 젊은 화가들의 출사표

빈은 클림트의 황금시대 작품들만큼이나 화려한 도시다. 링슈트라세Ringstrasse의 거리는 오페라의 무대가 그대로 현실로 옮겨진 듯하다. 링슈트라세를 관통하는 케른트너 거리에는 저녁마다 야외 카페의 자리들이 깔리고 맥주와 와인을 마시는 사람들, 거리 공연을 하는 예술가들, 가게들을 기웃거리는 관광객들이 가득 찬다. 그리고 이 길의 끝에는 거대한 케이크처럼 위용을 자랑하는 성 슈테판 성당이 서 있다.

그 사이에 끼어들어 차가운 맥주 한 잔을 마시며 새삼 주위를 둘러보았다. 25년 전에 처음 찾아왔던 도시, 그리고 7년 만에 다시 찾은 빈은 기억에 아로새겨진 모습에서 거의 변하지 않았다. 거리의 플루티스트는 글룩의 〈정령들의 춤〉을 연주하고 있었다. 이 거리에서 버스킹을 하는 예술가들은 거의 클래식 음악을 연주한다. 유럽의 다른 도시들에서는 잘 찾아볼 수 없는 풍경이다.

링슈트라세를 걸어가는 것은 그리 간단한 일이 아니다. 빈의 중심부를 원형으로 감싸고 있는 이 도로의 길이는 예상보다 길어서 한 바퀴를 돌려면 약 5.3킬로미터를 걸어야 한다. 결국 시계 방향, 또는 그 반대 방향으로 도는 트램에 올라타게 되는데, 트램으로 이

길을 돌아보려면 시계 방향으로 가는 트램을 타는 편이 더 낫다.

링슈트라세는 그 자체가 웅장한 박물관이나 마찬가지다. 시작은 '빈 슈타츠오퍼Wiener Staatsoper', 즉 오페라 극장이다. 오페라 극장을 마주본 정류장에서 트램을 타고 시계 방향으로 향하면 왼편으로 빈 미술사 박물관, 오른편으로 호프부르크 궁이 스쳐간다. 빈 대학교와 르네상스풍 국회의사당, 마치 고딕 성당처럼 고색창연한 빈 시청사를 지나면 오른편에 육중한 반원형 건물이 모습을 드러낸다. 1888년 옮겨진 부르크 극장, 빈의 국립극장이다. 시대를 거슬러 올라간 듯한 이 건물은 빈 전체에서 클림트의 '출세'와 가장 연관이 깊은 건물이다. 이 새로운 극장 덕분에 클림트는 빈의 예술계에 이름을 알리게 된다.

구스타프 클림트는 1862년 7월 14일, 빈 교외 바움가르텐Baumgarten에서 가난한 보헤미아 이민자 가정의 장남이자 7남매의 둘째로 태어났다. 클림트가 태어난 집은 린처 거리Linzer Strasse 247번지로, 이 집은 1967년에 허물어졌다. 클림트의 밑으로 두 명의 남동생과 세 명의 여동생이 줄줄이 태어났다. 아버지 에른스트Ernst는 보헤미아에서 배운 금세공업으로 대가족을 먹여 살렸다. 금세공업자라는 아버지의 직업에서 클림트의 황금시대를 연상하기란 어렵지 않다.

'가족'이란 평생 동안 클림트에게 중요한 결속감을 제공해주는 집단이었다. 가난한 집안이었지만 세 아들, 구스타프, 에른스트, 게오르크는 아버지의 손재주를 물려받았다. 세 아이는 모두 황실이 세운 장식공예학교에 들어갔다. 금세공업자 한 사람의 벌이로

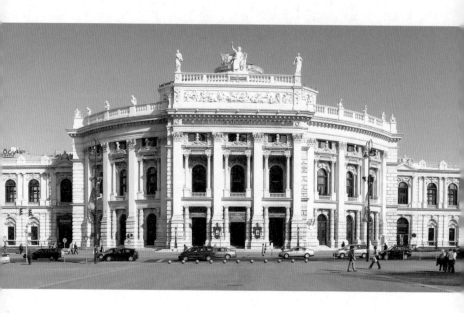

클림트의 초기 작품을 볼 수 있는 부르크 극장

빈의 국립극장인 부르크 극장은 18세기 중반 당시 황제였던 요제프 2세가 절대 왕정에 대한 시민들의 반발을 무마하기 위해 처음 건축했다. 그 뒤 1888년 프란츠 요제프 1세가 빈 시내를 재정비하면서 옛 극장을 허물고 링슈트라세에 현재의 건물을 신축했다. 이곳에 젊은 클림트가 예술가 컴퍼니 동료들과 함께 그린 천장화가 남아 있다.

아홉 명의 가족을 풍족하게 먹여 살릴 수는 없었다. 남자아이들은 학교에서 받아온 일거리로 푼돈을 벌어서 생활비에 보탰다.

클림트는 열일곱 살이 되면서부터 본격적으로 돈을 벌기 시작했다. 가난한 집안에서 버텨온 그는 자신의 재주를 통해 하루라도 빨리 돈을 벌고 싶었던 듯하다. 두 살 아래 동생 에른스트, 친구 프란츠 마치Franz Matsch와 '예술가 컴퍼니Künstler-Companie'를 결성한 것이다. 프란츠 요제프 황제의 명으로 링슈트라세를 중심으로 한 빈의 도시계획이 실행에 옮겨지고 있을 시점이었다. 이 '새로운 빈'과 함께 클림트의 화가로서의 삶이 시작되었다.

1879년, 클림트가 에른스트, 프란츠 마치와 함께 예술가 컴퍼니를 창립했을 때 세 사람은 아직 빈 장식공예학교 학생 신분이었다. 이들이 학생임에도 불구하고 회사를 만들 수 있었던 것은 그만큼 일거리가 많았기 때문이었다. 장식공예학교의 스승인 라우프베르거Laufberger 교수가 솜씨 좋은 제자들에게 꾸준히 일감들을 가져다주었다. 라우프베르거 자신에게 들어오는 일들이 넘쳐서 누군가가 도와야 하는 상황이었다.

별다른 경험도 없는 클림트와 친구들에게 일감이 몰린 것은 그럴 만한 이유가 있었다. 1857년, 프란츠 요제프 황제는 도시를 둘러싸고 있던 옛 성벽을 허물고 그 자리에 원형의 도로를 건설하라고 명령했다. 16세기에 오스만투르크의 침략을 대비해서 쌓았던 성벽이었다. 이 도로가 원형 도로, 즉 링슈트라세다. 단순히 도로만 세운 것이 아니라 도로 양편으로 장엄한 공공건물들이 들어서는 대대적인 도시 정비 작업이었다. 링슈트라세를 둘러싸고 국회

의사당과 교회, 빈 대학, 미술사와 자연사 박물관, 빈 시청, 부르크
극장, 오페라 극장 등이 차례로 들어섰다.

클림트가 학교를 다니던 무렵은 링슈트라세 주위에 들어선 장
대한 공공건물들이 막 완공되는 시점이었다. 신축 건물들은 하나
같이 섬세하고 화려한, 그리고 무엇보다 고답적인 실내 장식들을
요구했다. 예를 들어 고딕 양식으로 지어진 포티프 교회Votivkirche에
는 500년 전에 제작된 것으로 착각할 만큼 고색창연한 스테인드글
라스가 필요했다.

라우프베르거 교수가 이 포티프 교회의 스테인드글라스를 의뢰
받은 당사자였다. 그는 예술가 컴퍼니에 스테인드글라스 디자인
을 위한 드로잉을 나누어 주고 대가로 약간의 수고비를 떼어주었
다. 예술가 컴퍼니는 이 일을 성공리에 마무리해서 다른 일감도 받
을 수 있었다. 1800년대 후반 빈의 특수성이 예술가 컴퍼니를 살려
낸 셈이었다.

일은 링슈트라세에만 넘치는 게 아니었다. 예술가 컴퍼니가 처
음 받은 큰 일감은 오늘날의 체코 공화국 리베레츠Liberec(당시 이름
은 라이헨베르크Reichenberg였다) 시립극장의 천장화와 무대막 그림이
었다. 루마니아 왕의 여름 별장을 위한 실내 장식 일도 맡겨졌다.
1883년부터 1886년 사이에 여러 도시의 크고 작은 극장 천장화와
장식 일감들이 예술가 컴퍼니에 들어왔다. '장식'을 통해 본격적인
프로 예술가로 일하기 시작했다는 것은 클림트를 이해하는 데 놓
쳐서는 안 되는 부분이다. 그에게 '장식'은 생계를 꾸리기 위한 첫
방편이자 자신의 예술 세계를 펼치는 최초의 도구였다.

부르크 극장 천장화에 남긴 유일한 자화상

1884년, 빈에서 '회화의 왕자'로 불리던 한스 마카르트가 갑자기 사망했다. 마카르트의 타계는 예술가 컴퍼니에게 새로운 기회로 다가왔다. 당장 작업 의뢰가 들어왔다. 타계하기 직전까지 마카르트는 엘리자베트 황후의 침실에 셰익스피어의 〈한여름 밤의 꿈〉 연극 장면을 그리는 작업에 몰두하고 있었다. 이 일은 율리우스 베르거Julius Berger에게 맡겨졌는데, 그는 클림트의 장식공예학교 스승이었다. 베르거는 예술가 컴퍼니 제자들을 불러들여 마카르트가 끝마치지 못한 일을 완성했다.

클림트의 예술가 컴퍼니는 서서히 링슈트라세에 알려지기 시작했다. 특히 프레스코fresco 천장화를 깔끔하게 잘 그린다는 평이 돌면서 어느새 예술가 컴퍼니는 '링슈트라세의 화가들'이란 평을 얻게끔 되었다. 당시 링슈트라세에 막 들어서던 웅장한 바로크 스타일 건축들은 고색창연하면서도 화려한 천장화를 필요로 했다. 그리고 이러한 명성이 마침내 예술가 컴퍼니에게 커다란 일감을 몰아주기에 이른다. 고트프리트 젬퍼Gottfried Semper와 칼 프라이헤르 폰 하제나우어Karl Freiherr von Hasenauer가 건축한 새로운 부르크 극장의 두 군데 계단 천장화가 예술가 컴퍼니에게 맡겨진 것이다. 천장화의 주제는 '극장의 발전'이었다.

1886년, 스물네 살의 클림트는 친구 마치, 동생 에른스트와 함께 이 극장의 두 군데 입구, 즉 황제의 입구와 대공의 입구의 천장화 그리는 일을 맡았다. 당시에는 왕족, 귀족, 평민들이 드나드는

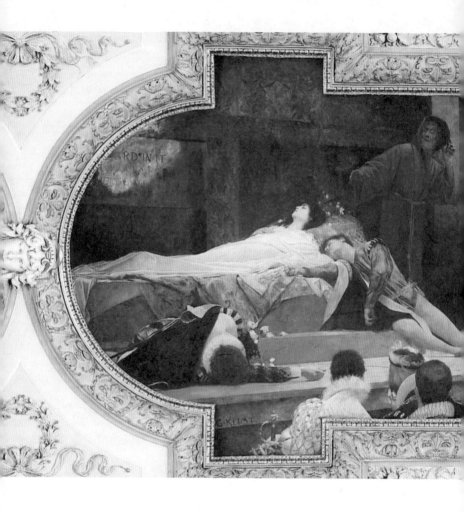

부르크 극장 천장에 그린 〈로미오와 줄리엣〉 연극 장면

총 여덟 개의 천장화를 예술가 컴퍼니 세 사람이 나눠 그렸는데 모두 전통적인 역사화 화풍으로 작업해 누가 어느 부분을 그렸는지 구분하기 어렵다. 그중 〈로미오와 줄리엣〉 부분은 연습용 스케치가 남아 있어 클림트가 그린 것이 확실하다. 그는 화면 오른쪽 끄트머리에 자리한 관객 한 사람을 자신의 얼굴로 그렸다. 원 안에 보이는 남자가 클림트다. 이것이 클림트가 남긴 유일한 자화상이다.

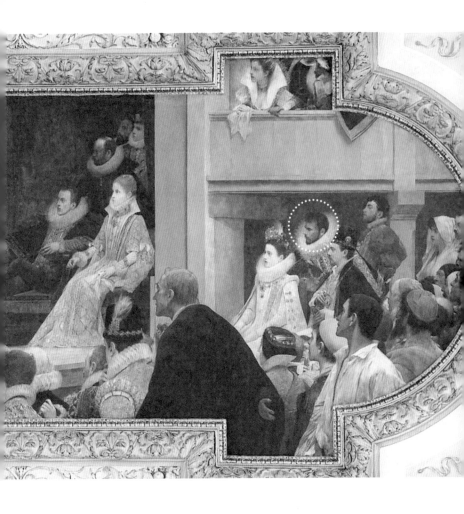

극장 입구가 각각 구분돼 있었다. 대공의 입구 천장에는 그리스, 로마, 시칠리아, 중세 시대의 연극 극장이, 그리고 황제의 입구에는 프랑스의 국립극장 코메디 프랑세즈Comédie-Française와 영국 글로브 극장Globe Theatre의 셰익스피어 희곡 공연 장면이 그려졌다. 각각 네 개씩, 모두 여덟 개의 천장화가 세코secco 기법으로 그려졌는데, 세 명의 예술가는 각기 두 개나 세 개의 천장화를 맡아 그렸다. 아마도 클림트가 가장 큰 천장화를 그렸을 것으로 추측되지만 이때만 해도 세 사람의 스타일이 똑같았기 때문에 누가 어떤 그림을 그렸는지를 구분하는 것은 거의 불가능하다. 극장에 들어서는 황제는 천장화를 보고 싶었지만 머리를 위로 젖히는 것은 황제의 체통에 어긋나는 일이었다. 그래서 시종이 황제의 턱 밑에 거울을 비춰 클림트 일행이 그린 천장화를 보여주었다고 한다.

황제의 입구에 그려진 〈로미오와 줄리엣〉 공연 장면(54~55쪽)에는 맨 뒤에 이 천장화를 제작한 세 명, 클림트, 마치, 에른스트가 관객으로 등장한다. 두터운 흰색 엘리자베스 칼라를 두른 이 관객 모습이 클림트가 그린 유일한 자화상이다(장난스럽게 그린 캐리커처가 하나 남아 있기는 하다). 우락부락한 클림트에 비해 붉은 옷을 입은 동생 에른스트는 세련된 미남자다. 클림트와 에른스트 사이에는 검은 모자를 쓴 동료 프란츠 마치가 자리 잡고 있다. 세 사람은 모두 절정에 달한 연극 장면 — 사람들이 죽은 로미오와 줄리엣을 발견하고 있다 — 에 흠뻑 몰입해 있는 모습이다.

여러 천장화들 중에서 이 그림은 클림트가 그린 것이 확실하다. 클림트는 의식을 잃은 채 누워 있는 줄리엣의 모습을 그린 스케치

를 여러 점 남겼다. 부르크 극장 천장화에 자신과 동료들을 등장시킨 것은 당시 워낙 모델이 부족했기 때문이었다. 정확한 역사화를 그리기 위해 클림트는 자신의 친구와 동료들, 가족들에게 엘리자베스 시대의 의상을 입혀 포즈를 취하게 한 뒤 그 모습을 사진으로 찍어서 천장화에 그려넣었다. 그 와중에 모델이 부족하자 자신의 모습까지 동원할 수밖에 없었던 것이다. 황제의 극장에 그리는 천장화인 만큼 무엇보다 '정확도'가 가장 중요한 부분이었다.

빈 역사의 한 페이지를 기록하다

빈 오페라 극장 지하철역에서 오페라 극장 반대편으로 나가면 칼스플라츠Karlsplatz 광장이 나온다. 이곳에 새로 지은 빈 시립박물관Wien Museum Karlsplatz이 있다. 연대순으로 빈의 역사를 보여주는 박물관이다. 1층에는 중세 이전의 빈, 2층에는 합스부르크 왕가 시절의 빈, 3층에는 20세기로 막 접어드는 순간의 빈 풍경이 남아 있다. 그런데 이 박물관 3층에 철거되기 전의 부르크 극장을 그린 클림트의 회화가 소장돼 있다는 사실은 거의 알려져 있지 않다.

그림은 우리가 흔히 알고 있는 클림트의 스타일과는 전혀 다른 작품이다. 재미있게도 두 장의 그림이 한 쌍처럼 걸려 있다. 하나는 극장 무대에서 바라본 객석을, 또 하나는 1층 객석에서 바라본 무대를 묘사했다. 두 그림 중에서 객석을 그린 그림이 클림트의 작품(58쪽)이다. 객석에서 바라본 무대는 예술가 컴퍼니의 동료 프란

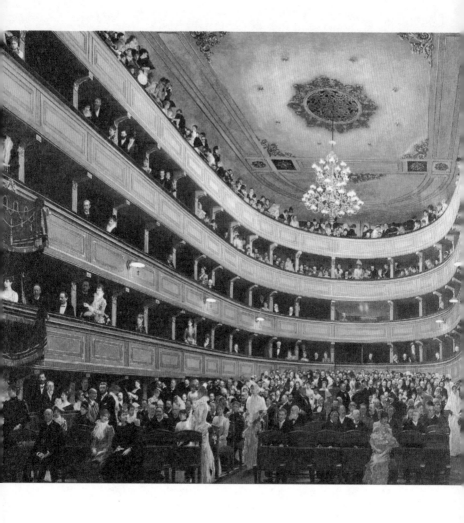

〈구 부르크 극장 객석〉, 그림으로 남긴 역사적인 순간

종이에 구아슈, 82×92cm, 1888~1889, 빈 시립박물관. 새로운 부르크 극장이 건축되면서 150년 가까이 자리를 지켜온 구 부르크 극장이 철거되었다. 클림트와 프란츠 마치기 각각 구 부르크 극장의 객석과 무대를 그려 역사적인 순간을 그림으로 기록했다. 클림트는 마치 사진 처럼 극장 내부와 관객들의 모습을 섬세하고 정밀하게 담아냈다.

츠 마치가 그렸다. 두 그림이 언뜻 보기에는 한 사람이 그린 것처럼 똑같다. 이 작품에서 어떤 개성이나 '클림트다움'을 찾을 수는 없다. 그는 철저한 역사주의 화가로 빈이 살아온 수많은 날들 중 중요한 하루를 충실하게 기록했다. 그림이 묘사한 장면은 1888년 10월 12일, 구 부르크 극장이 철거 전에 최후의 공연을 한 날이다. 빈의 상류층들에게 이 날은 무척이나 기억에 남는, 조금은 슬픈 날이었을 것이다. 그림이 그려지던 1888년 당시는 새로운 부르크 극장이 이미 완공된 후였다.

클림트가 그린 극장의 객석에는 150여 명의 사람들이 심각하거나 웃거나 무대를 주시하는 등 제각기의 표정을 지은 채 극장 안을 메우고 있다. 극장의 크기가 그리 크지 않았음을 대번에 알 수 있다. 작품은 그림이라기보다 일러스트에 가깝다. 클림트와 마치는 이 한 쌍의 그림을 종이에 구아슈gouache로 그렸다. 극장 내부와 샹들리에, 관객들의 표정과 옷차림, 장식 하나하나가 사진처럼 정밀하다. 이때는 이미 사진이 보급된 후였지만 빈의 관객들에게 이 역사적인 순간을 사진으로 찍어 남긴다는 것은 품위가 떨어지는 행동으로 생각되었을 법하다. 여성 관객들은 머리에 장식을 달고 목걸이와 귀걸이를 갖췄으며 스카프를 둘러쓴 사람도 있다. 남성 관객들은 모두가 정장 차림이고 수염을 기른 이들이 많다. 놀라울 정도로 디테일이 살아 있다. 이 그림에 등장한 이들이라면 어렵지 않게 자신의 얼굴을 찾을 수 있었을 것이다. 객석에 등장한 관객 중에는 당시의 수상과 빈 시장, 작곡가 요하네스 브람스, 황제의 정부였던 여배우 카타리나 슈라트도 있다.

여기에 관객으로 등장하는 것은 빈의 상류층들에게 큰 명예였다. 이 그림이 그려지기 이전부터 빈의 상류층들은 클림트를 만나 자신의 초상을 포함시켜달라고 부탁하는가 하면, 자신의 초상 부분을 복사해서 집에 걸어 놓은 관객도 있었다. 그들은 아마도 곧 소멸될, 그러나 영광스러운 극장의 일부분이 된 자신의 모습을 영원히 보존하고 싶었을 것이다. 이래저래 빈 역사의 한 페이지가 넘어가고 있었다.

빈 사람들에게는 곧 사라질 운명의 구 부르크 극장 못지않게, 그 극장의 객석을 메웠던 자신들의 모습을 기록으로 남겨두는 것이 중요했다. 그리고 그러한 '역사주의적 기록'에 클림트는 발군의 실력을 보여주었다.

두 개의 부르크 극장 그림은 클림트의 운명을 바꾸었다. 클림트와 마치의 예술가 컴퍼니가 새로운 부르크 극장의 천장화를 그리게 된 것은 이 역사의 한 장면을 두 사람이 매우 꼼꼼하게 기록하는 데 성공했기 때문이었다. 황제의 입구와 대공의 입구 천장화를 그리고 받은 대가는 황제 개인의 금고에서 지불된 돈이었다. 빈의 화가에게 이보다 더 중요한 공적 업무는 있을 수 없었다. 예술가 컴퍼니는 새로운 부르크 극장 천장화를 그리는 데 꼬박 2년을 쏟아 부었다. 천장화의 숫자가 여덟 점이나 된 데다가, '극장의 역사'라는 그림의 주제를 제대로 표현하기 위해 많은 자료를 찾아야 했기 때문에 그 정도 시간은 필요했을 것이다. 세 화가는 부르크 극장 천장화를 그린 공로로 1893년 황제 메달을 수상했다.

서서히 드러나기 시작한 '클림트다움'

'천장화를 꼼꼼하게 잘 그리는 젊은이들'에 대한 소문이 빠르게 빈에 퍼져나가면서 성공은 삽시간에 다가왔다. 1890년, 부르크 극장 천장화를 마친 예술가 컴퍼니에게 또 다른 대형 프로젝트 제의가 들어왔다. 빈 미술사 박물관의 벽화였다. 어찌 보면 부르크 극장 천장화보다 더 중요한 작업 의뢰였다.

빈 미술사 박물관은 합스부르크 가의 방대한 컬렉션을 수용하기 위해 새롭게 링슈트라세에 들어선, 이 도로에 세워진 모든 건물들 중에서 가장 핵심적인 건축이었다. 현재도 빈 미술사 박물관은 세계에서 가장 큰 브뤼헐 컬렉션을 비롯해서 루벤스, 벨라스케스, 라파엘로, 티치아노, 페르메이르, 렘브란트 등 르네상스, 마니에리스모, 바로크 시대 대가들의 걸작을 총망라한 거대한 미술관이다. 박물관 2층에는 회화, 1층에는 조각과 동전, 고대 이집트 유적 등이 전시되어서 합스부르크 가의 위용을 실감하게끔 한다.

부르크 극장과 마찬가지로 고트프리트 젬퍼, 칼 프라이헤르 폰 하제나우어가 설계한 이 장대한 장방형 형태의 건물은 마리아 테레지아 황제의 동상을 가운데 놓고 자연사 박물관과 똑같은 모습으로 서로 마주보고 있다. 언뜻 보면 바로크 시대에 세워진 궁전 같은 모습이지만 이 두 박물관 역시 1872년부터 1891년 사이에 지어진, 비교적 새 건물이다. 그러나 건물 안팎은 이 건물이 불과 100년 전 건축이라는 사실을 믿을 수 없을 정도로 고색창연하다. 프란츠 요제프 황제는 모든 미술의 역사에 바치는 성전을 원했고

성전은 당연히 그 어떤 궁정보다 더 화려해야만 했다. 명백하게 시대착오적인 건물이니만큼 내부 장식 역시 철저한 과거 스타일의 재현을 목표로 진행되었다. 이 일 역시 한스 마카르트가 급사하지 않았으면 클림트 일행에게 오지 않았을 일이었다.

빈 미술사 박물관의 입구는 부르크 극장과 엇비슷하다. 현관 홀을 지나면 바로 0층에서 1층으로 올라가는 길고 웅장한 계단이 나온다. 이 계단을 올라가며 위를 바라보면 르네상스, 바로크 시대 화가들의 작업 장면을 그린 바로크풍 천장화, 그리고 천장과 기둥, 벽 사이를 잇는 반원형 공간에 빼곡히 들어찬 프레스코 벽화들이 눈에 들어온다. 애당초 이 공간의 천장화는 헝가리 출신 화가 미하일 문카치Michael Munkascy가, 그리고 반원형 공간은 마카르트가 나누어 맡은 상태였다. 그러나 작업을 시작한 지 2년 만에 마카르트가 사망하면서 아치 옆과 기둥 사이의 공간을 메우는 일이 클림트의 예술가 컴퍼니에 넘어오게 된다.

클림트와 에른스트, 프란츠 마치는 사방 벽의 아치 사이 벽화를 각각 한 면씩 나눠 맡았고 나머지 한 면은 공동으로 작업했다. 클림트가 그린 부분은 빈 미술사 박물관의 0.5층(이상하게도 이렇게 부른다)에서 1층으로 올라가는 층계, 식당을 정면으로 본 층계참에서 보이는 면이다. 층계참에 서 있는 카노바의 〈사자를 때려잡는 테세우스〉 조각을 등지고 위를 쳐다보면 아치와 기둥 사이에 삼각형의 단면 여섯 개와 기둥 사이 좁은 공간들에 그려진 그림들이 보인다. 이 부분이 젊은 클림트의 솜씨다. 맞은편의 난간에는 이 그림을 좀 더 자세히 들여다보기 위한 망원경이 설치돼 있다. 그러나

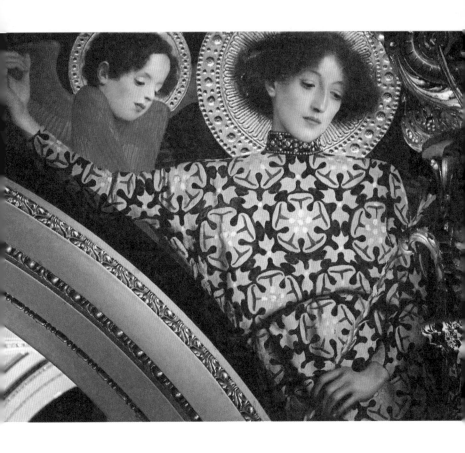

빈 미술사 박물관을 장식한 베아트리체 그림

클림트는 빈 미술사 박물관 벽화 중 중세 후기 예술을 대표하는 인물로 단테와 베아트리체를
선택했다. 황금빛 옷을 입고 후광을 두른 베아트리체의 모습은 클림트 예술의 대표적인 특징
인 황금 장식을 떠올리게 한다. 동료들의 그림과 쉽게 구분이 되지 않던 부르크 극장 천장화에
비해 빈 미술사 박물관 벽화에서는 클림트 특유의 개성과 특징이 서서히 드러나고 있었다.

일부러 클림트 그림을 염두에 두고 왔으면 모를까, 대부분의 사람들은 여기에 클림트의 그림이 있다는 사실을 잘 모르고 지나쳐 간다. 검고 육중한 대리석 기둥 사이에 지극히 고전적인 방식으로 그려진 그의 벽화는 쉽게 눈에 들어오지 않는다. 기둥과 아치 사이의 좁은 공간에 그림을 그려 넣기 위해서 클림트와 동료들이 고군분투했을 모습이 눈에 선했다.

클림트는 여섯 부분으로 나눠진 아치와 기둥 사이 공간을 둘씩 짝지어 세 개의 세트로 구성했다. 클림트가 그린 반원형 공간 벽화는 모두 열한 개라고 한다. 정면에서 볼 때 맨 왼편은 15세기 이탈리아 르네상스, 가운데는 그리스와 이집트, 오른편은 중세 후기의 예술을 표현했다. 맨 왼편의 여성은 르네상스 시기의 화려한 로마를, 그리고 그 옆의 도제 모자를 쓴 이는 베네치아를 상징한다. 가운데 공간의 왼편, 붉은 옷을 입은 여성은 그리스 신화의 아테나다. 그 오른편에는 검은 머리 가발을 쓰고 손에 장식을 든 이집트 여신이 서 있다. 마지막 오른편 기둥에는 단테로 짐작되는 중세의 시인이 있고, 그 옆으로는 베아트리체로 보이는 여성이 자리 잡았다(63쪽). 곱슬머리에 황금빛 의상을 입은 베아트리체는 훗날 클림트가 맞이하는 황금시대를 미리 예견하는 것처럼 보인다.

예술가 컴퍼니의 고객들은 이번 결과에도 만족감을 표시했다. 세 화가들은 솜씨 좋게 마카르트가 남긴 부분들을 완성했고, 스타일 역시 마카르트와 거의 구분이 가지 않을 정도로 똑같았다. 그러나 부르크 극장 천장화와는 달리, 여기서는 관능적인 이집트의 여

신과 곱슬머리의 베아트리체에서 조금씩 클림트의 개성이 드러나고 있다. 엄격한 아카데미즘의 틈새에서, 젊은 클림트는 서서히 자신의 목소리를 내려 하고 있었다. 그러나 그 시도는 너무나 조심스럽게 이뤄졌기 때문에 아직까지도 이 그림들은 'made by 클림트'라고 하기에는 많이 미약하다. 열심히 "클림트 그림이 어디에 있나요?"라고 물어서 이 계단을 찾아온 몇몇 관객들은 예상과는 많이 다른 클림트의 벽화에 의아해하는 기색이 역력했다.

문카치가 그린 대형 천장화는 르네상스 화가들의 작업실이 주제다. 라파엘로와 티치아노가 작업하는 모습이 눈에 들어온다. 19세기 말 빈에서 최고의 예술은 단연 고대 그리스, 로마와 르네상스 예술이었다. 빈 미술사 박물관의 천장화들은 당시의 예술관이 얼마나 보수적이었는지를 상징하는 듯하다.

훗날 기존 체제의 전복을 외치며 빈 분리파의 기치를 들었던 클림트였지만, 그 또한 철저하게 도제식으로 교육받으며 과거의 예술을 통해 빈 예술계에 발을 들여놓은 사람이었다. 빈의, 아니 합스부르크 가의 보수성은 너무도 강력했다. 제아무리 클림트라고 해도 몇 세기 동안 이 도시에 쌓인 보수성을 뛰어넘을 순 없었다. 클림트는 과거의 예술을 답습하며 빈 예술계에 발을 디뎠고, '황금시대'로 표현되는 그의 절정기도 결국은 과거의 산물이었다. 그것을 클림트의 한계라고 표현한다면 지나치게 가혹한 평가일 것이다. 클림트는 천재인 동시에 빈 사람이었다.

클림트는 부르크 극장 천장화와 빈 미술사 박물관 벽화의 연이

은 성공으로 경제적 성공과 명성을 함께 얻었다. 이 성공으로 인해 1892년 예술가 컴퍼니의 세 친구는 요제프슈타트 거리에 넓은 아틀리에를 얻을 수 있게 된다. 이때 클림트의 나이는 겨우 서른이었다. 요제프슈타트 거리 21번지의 이 아틀리에에는 작은 정원이 딸려 있었다. 정원에는 키 큰 나무들이 줄지어 서 있었고 아이비 넝쿨과 다양한 꽃들이 자랐다.

클림트를 비롯한 세 화가는 각기 하나씩 방을 차지하고 아틀리에로 사용했다. 바닥에는 줄잡아 수백여 점은 될 드로잉이 쌓여 있었다. 에곤 실레는 이 아틀리에를 방문할 때마다 발목까지 내려오는 푸른색의 긴 가운을 입고 소매를 걷어 올린 모습의 클림트를 보았다고 기록하고 있다. 이때부터 1911년까지, 요제프슈타트의 아틀리에는 20년 가까이 클림트의 숱한 그림이 탄생한 산실이 되었다. 클림트는 일찍이 찾아온 성공을 마음껏 누릴 준비가 되어 있었다. 그러나 젊은 예술가 친구들 앞에 놓여 있는 운명은 그리 호락호락하지 않았다.

갑작스레 드리운 죽음의 그림자

클림트의 일생에서 가족의 그림자를 찾아내기란 어렵지 않다. 클림트는 놀라울 정도로 자신의 가족에게 집착했고 타계하는 순간까지 가족과 함께 살았다. 클림트에게 필생의 연인이었던 에밀리 플뢰게를 만나게 된 것도 그가 늘 가족이라는 울타리를 벗어나

〈헬레네 클림트의 초상〉, 플뢰게 가족과 만나다

클림트가 그린 동생 에른스트의 딸 헬레네의 초상. 클림트에게 가족은 평생 중요한 존재였다. 아버지와 동생 에른스트가 같은 해 연이어 사망한 뒤 클림트는 평생 가족의 울타리를 벗어나지 않고 마지막까지 가족과 함께 살았다. 동생 에른스트는 딸 헬레네가 태어난 직후 세상을 떠났다. 에른스트의 결혼은 클림트에게도 중요한 사건이었는데, 에른스트의 아내 헬레네 플뢰게의 동생이 바로 그의 평생의 연인 에밀리였다.

지 않았기 때문이었다. 그리고 이러한 가족에 대한 집착이 시작된 것은 1892년이었다. 그해 아버지 에른스트가 뇌출혈로 쓰러져 사망했다. 그로부터 6개월이 채 지나지 않아서 동생이자 동료, 예술적 동지이기도 했던 에른스트가 심근경색으로 급사하고 말았다. 당시 클림트의 나이는 서른, 에른스트의 나이는 스물여덟에 불과했다. 연이은 비극이 클림트 일가를 덮친 셈이었다.

클림트는 아버지, 동생의 사망으로 사실상 일가의 가장이 되었다. 그는 어머니를 비롯한 가족들을 부양해야 했다. 에른스트는 헬레네 플뢰게Helene Flöge라는 상인 가문의 딸과 결혼한 상태였다. 헬레네는 에른스트가 사망하기 직전에 '헬레네-에밀리'라고 이름 붙인 딸을 낳았다. 클림트는 이 갓 난 조카의 후견인이 되었다. 클림트가 1898년에 그린 〈헬레네 클림트의 초상〉(67쪽)은 일곱 살이 된 조카를 그린 작품이다. 나이보다 성숙해 보이는 단발머리의 소녀가 꿈꾸는 듯한 눈동자로 어딘가를 응시하고 있다. 그 눈동자는 소녀가 기억하지 못하는 자신의 아버지, 에른스트의 눈을 그대로 빼닮은 것이었다. 이 소녀가 첫 세례를 받을 때 대모가 된 여성이 헬레네의 여동생인 에밀리였다.

아버지와 동생의 사망이 클림트에게 어떤 심리적 타격을 주었는지는 알 길이 없다. 클림트는 자신의 심정에 대해서 어떠한 기록도 남기지 않았다. 그러나 이미 그 이전부터 클림트는 빈 역사주의의 갑갑한 틀을 벗어나려고 시도하고 있었다. 이즈음 10년 이상 함께 작업해온 동료 프란츠 마치가 요제프슈타트 거리의 아틀리에를 떠났다. 두 사람이 결별함으로써 예술가 컴퍼니는 더 이상 존속

할 수 없게끔 되었다.

동생 에른스트가 사망하기 전, 예술가 컴퍼니는 빈 대학의 천장화를 청탁받은 상태였다. 부르크 극장에 이어 빈 미술사 박물관까지, 링슈트라세에 들어선 두 기념비적 건축의 실내 장식을 훌륭하게 마친 예술가 컴퍼니에게 마찬가지로 링슈트라세에 있는 빈 대학 본부 건물의 천장화 의뢰가 들어온 것은 지극히 당연한 일이었다. 그러나 에른스트가 죽고 예술가 컴퍼니가 와해되면서 이 청탁이 어떻게 해결될지 모호한 상태가 되었다. 확실한 것은 1892년과 1893년이 클림트에게는 어떤 위기이자 전환의 시간이었다는 사실이다. 이후 몇 해 동안 클림트는 더 이상 그림을 그리지도, 청탁을 받아들이지도 않았다.

가족의 위기가 그의 예술 세계에 변화를 불러왔는지, 아니면 예술적 변화를 꾀하던 시기에 공교롭게 가족의 비극이 들이닥친 것인지에 대해서는 전후가 불분명하다. 클림트는 분명 한스 마카르트풍의 빈 역사주의 스타일에 어떤 이의도 없었으며, 오히려 마카르트의 후계자가 되기 위해 달려왔던 사람이었다. 1893년 클림트는 빈 아카데미의 역사화 분과 의장으로 추대되기도 했었다. 그랬던 클림트가 어떠한 계기로 자신의 길을 재점검하게 되었던 것일까. 빈 미술사 박물관에 그린 냉정하지만 위협적인 모습의 고대 여신들에서 그 실마리를 찾을 수 있을까.

마치와의 파트너십이 깨진 것은 클림트가 지금까지 해왔던 예술가 컴퍼니의 작업과는 다른 방식으로 그림을 그리려 했던 탓이었다. 당시 뮌헨을 비롯해서 독일어권에 광범위하게 퍼져 있었던

상징주의 스타일의 그림을 보며 클림트가 견고한 역사주의 스타일 회화에 회의를 느꼈을 수도 있다. 빈 미술사 박물관의 장식 회화들에서는 자신의 목소리를 내려고 하는 클림트의 자의식이 미약하지만 분명히 느껴진다. 결국 마치는 이러한 클림트의 변화를 수용하지 못하고 공동 아틀리에를 떠났다. 이후에도 마치는 역사주의 스타일의 초상화를 그렸고 귀족 부인들의 초상을 그린 공로를 인정받아 귀족 작위를 받았다. 한편, 빈 대학은 이들의 분열을 알고 마치에게 단독으로 천장화를 진행해달라고 의뢰했다. 그러나 마치의 스케치를 본 대학 측은 청탁을 철회하고 클림트에게 다시 한 번 같은 내용의 청탁서를 보냈다.

클림트가 원했던 것은 마치와 같은 성공, 마카르트의 후계자가 되는 방식의 성공은 아니었다. 그런 성공이라면 이미 20대 후반에 충분히 거두지 않았던가. 아무튼 이른 나이에 회사를 창업해 정신없이 달려온, 그리고 빠른 성공을 거둔 클림트에게는 어떤 모색의 시간이 필요했다. 그러나 4, 5년간 지속된 암중모색의 시간을 거쳐 온 클림트가 그처럼 파격적인 변화를 들고 나올 줄은 그 누구도 예상하지 못했다.

빈, 시간이 멈춘 예술의 도시

클림트가 활동한 19세기 말, 20세기 초 빈은 말 그대로 시간이 멈춘 도시였다. 당시 빈의 분위기는 '요제프주의Josephinism'와 '비더마이어Biedermeier'로 설명할 수 있다. 요제프 주의는 18세기 후반 요제프 2세 황제 시기에 계몽주의와 절대왕정이라는 모순된 요소를 혼합해 탄생한 독특한 집권 체제다. 황제는 강력한 왕권을 유지하는 동시에 대중의 반발을 무마하기 위해 부르크 극장을 건설하는 등 예술 산업을 장려했다. 이로 인해서 19세기 중엽의 합스부르크 제국에는 정치적인 무기력과 소시민주의가 합쳐진 독특한 시민 문화가 탄생했다. '비더마이어'라고 불린 이 시민 문화는 정치적 체념과 가톨릭 신앙심, 독일인 특유의 체제 순응주의가 합쳐지고, 여기에 아름다움과 쾌락에 대한 갈망이 합쳐진 형태였다('비더'는 '평범한'이란 뜻이며 '마이어'는 당시 합스부르크 제국에 흔했던 이름이다). 일종의 소박한 관료주의라고도 볼 수 있는 비더마이어 문화는 세기말까지 제국의 문화를 규정짓는 개념이 되었다. 빈의 시민들은 예술적 교양이 풍부했고, 매일 밤 곳곳에서 무도회가 열렸다.

클림트가 활동한 당시에도 빈의 시민들은 요제프주의와 비더마이어로 이어진 정치적 무관심과 예술의 향유라는 두 가지 입장을 고수했다. 자연히 빈의 성향은 보수적이고 복고적이었다. 클림트가 전통적인 역사화로 처음 예술계에 뛰어든 것은 당연했다.

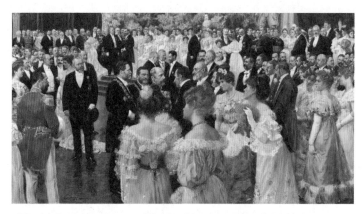

빌헬름 가우제, 〈빈의 무도회〉, 1904, 캔버스에 수채와 유채, 62×88cm, 빈 시립박물관

새로운 예술을 향한
혁신의 첫걸음

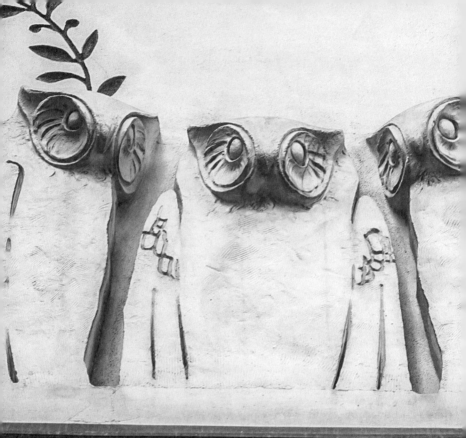

빈 분리파 회관 제제시온 외벽의 부엉이 조각

빈 분리파, 새로운 시작

오랜 세월 빈은 모든 역사적 발전에서 동떨어진 장소였다. 그것은 다분히 빈 사람들이 스스로 선택한 결과이기도 했다. 19세기 말, 바다 건너 뉴욕에서 22층짜리 고층빌딩이 지어지고 같은 유럽 대륙 내의 파리에서도 철골 구조로만 이뤄진 높이 304미터의 에펠탑이 세워지며 '현대'의 도래를 알리고 있을 때, 빈 사람들은 오히려 바로크풍의 웅장한 박물관과 르네상스 스타일의 기둥으로 장식된 부르크 극장을 세웠다. 그리고 그처럼 과거에 영원히 머물고 있는 자신들을 자랑스러워했다. 오스트리아 예술가 조합은 심지어 '자국 예술에 해악을 끼친다'는 이유로 해외 작가들의 오스트리아 전시를 금지했을 정도였다.

물론 이 같은 과거 지향적 태도를 모든 이들이 다 지지했던 것은 아니었다. 철저하게 역사주의 스타일의 그림을 그리던 빈의 화가들이라고 해도 파리의 인상파와 아르누보, 베를린의 표현주의,

뮌헨의 상징주의 같은 시대의 흐름을 모르지는 않았다. 뮌헨의 젊은 화가들은 아카데미풍만을 추종하는 기존의 화가들에게서 스스로를 '분리'한다는 뮌헨 분리파를 결성했다. 지리적으로 빈에서 멀지 않은 이 뮌헨 화가들의 반란이 빈에도 결정적인 영향을 미쳤다. 클림트를 비롯해 건축가 요제프 호프만과 요제프 마리아 올브리히 Josef Maria Olbrich, 콜로만 모저 Koloman Moser, 화가 카를 몰 Carl Moll 등이 1897년 5월 새로운 조직을 결성했다.

클림트는 이때까지만 해도 기존 오스트리아 예술가 조합을 떠나겠다고는 생각하지 않았다. 새로운 조직이 예술가 조합 내의 한 분과로 받아들여질 거라고 여겼던 것이다. 클림트는 1891년에 오스트리아 예술가 조합의 회원으로 가입했고, 회의에도 정기적으로 참여하고 있었다. 예술가 조합은 오스트리아에서 가장 오래된 예술가들의 단체이기도 했다. 그러나 클림트의 예상과 달리 예술가 조합 회의는 젊은 회원들이 조직한 새 조직을 맹렬히 비난했다. 회의에 참가했던 클림트는 여덟 명의 동료들과 말없이 회의장을 빠져나왔다. 이제 기존 예술가 조합에서의 '분리'는 필연적인 일이 되고 말았다.

클림트를 비롯한 스물세 명의 예술가들은 새로 결성한 조직의 이름을 '오스트리아 예술가 분리파 동맹'이라고 지었다. 젊은 예술가들은 80세가 넘은 원로화가 루돌프 폰 알트 Rudlof von Alt를 명예회장으로, 그리고 실질적인 회장으로는 구스타프 클림트를 추대했다. 이들이 이루고자 했던 목표는 당시 유럽을 휩쓸던 '모더니즘 예술'의 바람을 빈에도 들여오는 것이었다. 빈 분리파의 결성은 예

술가들 내에 적지 않은 화제를 불러일으켰다. 회원의 수가 삽시간에 50명을 넘어섰다. 모라비아 출신의 삽화가로 파리에서 상업 포스터로 큰 인기를 끌고 있던 알폰스 무하Alfons Mucha 역시 빈 분리파의 창립 회원이었다. 이들은 모두 오스트리아 예술가 조합의 융통성 없는 태도, 특히 지나친 역사주의에 반기를 들고 있었다.

당시 빈 분리파가 영향을 받았던 유파는 인상파나 야수파 등이 아니었다. 이들은 순수예술보다는 오히려 새로운 장식예술과 건축에 더 많이 끌렸다. 영국의 삽화가 오브리 비어즐리Aubrey Beardsley와 로렌스 알마-타데마Lawrence Alma-Tadema의 그리스 여신을 연상시키는 여인들, 글래스고의 건축가 찰스 레니 매킨토시Charles Rennie Mackintosh의 우아하고도 여성적인 인테리어, 파리와 벨기에에서 활동하던 앙리 반 데 벨데Henry van de Velde의 아르누보Art Nouveau 작업 등이 빈 분리파들을 매혹시켰다. 필연적으로 빈 분리파는 시작부터 장식에 끌리고 있었다. 예상외로 빈 분리파는 빠르게 인기를 얻었다. 기존의 예술가들은 빈 분리파가 일으킨 혁신을 인정할 수밖에 없었다.

칼스플라츠에서 남쪽 방향으로 5분쯤 걸어가면 프리드리히 거리가 나온다. 4차선의 제법 큰 대로다. 이 큰 길에 빈 분리파의 성전 제체시온이 자리 잡고 있다. 한눈에 보기에도 링슈트라세에 포진한 기존 빈 건물들과는 확연하게 다른 모습이다. 직사각형의 흰색 건물 위에 황금빛 돔이 올려져 있는 제체시온의 인상은 현대적이면서도 요요하다.

빈 분리파 회관 제체시온

클림트는 부르크 극장 천장화와 빈 미술사 박물관 벽화 작업으로 젊은 나이에 부와 명예를 얻었지만 과감히 전통에서 벗어나 새로운 예술을 추구하는 빈 분리파를 결성했다. 새로운 조직이 탄생을 선포한 다음 해인 1898년 빈 분리파의 성전이자 전시 공간인 제체시온이 세워졌다. 황금색 돔이 시선을 끄는 독특한 건축물의 입구에는 '모든 시대에는 그 시대의 예술을, 예술에는 자유를'이라는 모토가 쓰여 있다.

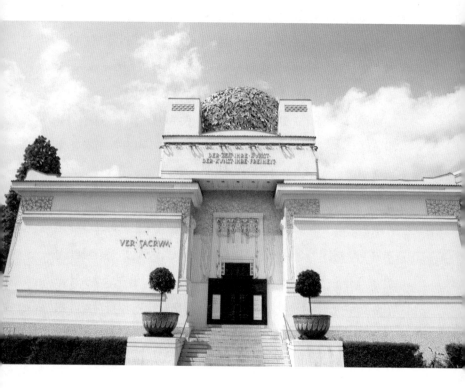

건물 입구에는 세 명의 여신 얼굴이 조각되어 있다. 세 여신은 빈 분리파가 추구하던 회화, 조각, 건축이 결국 하나의 예술임을 의미한다. 황금빛 돔 아래에는 '모든 시대에는 그 시대의 예술을, 예술에는 자유를DER ZEIT IHRE KUNST, DER KUNST IHRE FREIHEIT'이라는 빈 분리파의 모토가 쓰여 있다.

결성과 동시에 빈 분리파가 추구한 첫 번째 목표는 자신들의 작품을 전시할 공간이자 빈 분리파의 '성전'을 건설하는 일이었다. 회화, 건축, 조각, 일러스트 등 기존의 장르를 인정하지 않고 통합적 예술을 추구했던 데다가, 구성원들 중에서 건축가가 많았던 빈 분리파의 특성을 생각해보면 자연스러운 일이었다. 어차피 빈은 반 세기 이상 건축 붐이 불고 있는 상황이었고, 빈 분리파 건축가들은 시대착오적인 링슈트라세 건축에 불만이 많았다. 그들은 빈 분리파의 이상을 보여주는 상징적인 건물로 자신들의 정체성을 확고하게 과시하려고 했다. 철학자인 루트비히 비트겐슈타인의 아버지인 카를 비트겐슈타인Karl Wittgenstein이 이들의 건축 계획을 재정적으로 원조해주었다. 건물은 1897년 착공되어 1년 만인 1898년 완공되었다.

제체시온의 설계자인 요제프 마리아 올브리히는 '새로운 예술에 바쳐진 성전'을 짓고자 했다. 이 '성전'의 느낌을 강화하기 위해 그는 이슬람의 모스크를 연상시키는, 공처럼 둥근 돔을 건물 위에 올리고 그 돔을 3천 조각의 황금빛 월계수 잎으로 장식했다. 재미있는 사실은 바깥에서 보면 황금색인 이 돔이 정작 제체시온 실내에서 올려다보면 초록색이라는 사실이다. 올브리히는 청동으로

만든 월계수잎 조각의 바깥 부분은 황금색으로, 안쪽 부분은 초록색으로 칠했다. 인테리어를 자세히 들여다보면 나뭇잎 사이에 달려 있는 빨간 열매들을 발견할 수 있다.

제체시온 건물은 그 자체로 엄숙주의 일색이었던 기존의 예술에 대한 유쾌한 반란이었다. 간결하고 네모반듯한 형태에 더해 황금빛 돔까지 얹어진 제체시온은 저절로 신전의 모습을 연상하게끔 만들지만, 동시에 어떤 위트도 느껴진다. 이 건물을 위해 올브리히를 비롯한 여러 건축가들이 머리를 맞대고 궁리할 때 클림트도 여러 장의 스케치를 제시하며 설계를 거들었다. 제체시온 정면의 파사드는 역시 빈 분리파 회원이며 올브리히의 오랜 친구인 콜로 모저가 디자인했다. 외벽에 그려져 있는 황금빛 월계수 나무들과 부엉이 역시 모저의 디자인이다.

기존의 화려한 장식을 배제한, 독특한 건물에 대한 빈의 반응은 제각각이었다. '구세주의 무덤 같다'든가, '아시리아 인들의 실내 장식', 또는 '화려한 양배추 머리' 등등 여러 상반된 반응이 있었으나 당시 빈의 시장이던 카를 뤼거Karl Lueger는 빈 분리파의 과감한 시도를 인정해주었다. 애당초 이 프리드리히 거리의 회관 부지도 빈 시가 저렴한 가격으로 임대해준 것이었다.

빈 분리파 회관이 모습을 드러낼 즈음 클림트가 그린 『우의와 상징Allegorien und Embleme』의 삽화들을 보면 이 당시 클림트가 어떤 고민과 모색을 하고 있었는지를 어렴풋이 짐작할 수 있다. 이 삽화 연작 중 〈비극〉의 습작을 보면 빈 미술사 박물관 기둥에 나란히 선

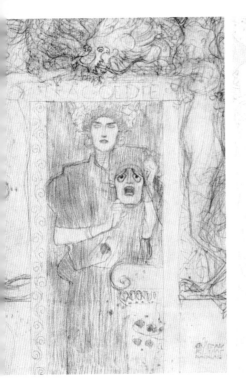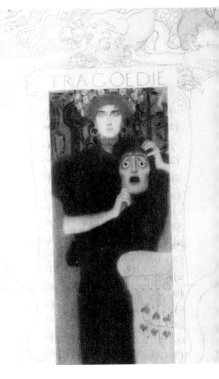

『우의와 상징』삽화 중 〈비극〉의 습작과 완성작

예술가 컴퍼니 시절 클림트는 마르틴 게를라흐가 편집한 작품선집 『우의와 상징』의 삽화 작업 의뢰를 받았다. 책이 큰 성공을 거두며 몇 년 후 후속 작품이 출간되었고 마찬가지로 클림트가 삽화를 그렸다. 첫 번째 시리즈의 삽화들이 아름답고 우아하게 전통적인 방식으로 그려진 반면, 빈 분리파 결성 시기에 그려진 두 번째 시리즈에서는 클림트만의 개성이 드러난다.

여신들, 냉정하고도 관능적인 고대 이집트와 그리스 여신들이 연상된다. 그러나 여신들의 표정에 비하면 이 우의화 속 여성은 더욱 어둡고 창백하며 눈앞에 온 파국을 예언하는 듯한 인상을 준다. 그녀는 고대 그리스의 비극 가면을 손에 들고 있다. 클림트는 명백하게 과거, 그중에서도 그리스 신화 속에서 새로운 자아를 찾으려 하고 있었다. 가면을 든 여신의 차가운 모습은 흰 대리석으로 만든 그리스의 조각을 연상케 한다.

미궁 속 예술을 구할 영웅의 등장

링슈트라세의 귀퉁이를 벗어나면 '박물관 지구Museums Quartier'에 바로 들어서게 된다. 지하철 2호선에는 아예 '박물관 지구' 역이 있다. 마치 성문 같은 입구로 들어가면 분수대가 있는 제법 넓은 광장과 함께 사방에 들어선 박물관 건물들이 눈에 들어온다. 이곳에 레오폴트 미술관이 자리 잡았다. 레오폴트 미술관은 빈 응용미술관Museum für Angewandte Kunst, MAK과 함께 세기말 빈 분리파의 흔적을 가장 많이 소장하고 있는 곳이다. 여기에서는 클림트가 직접 그린 제1회 전시회 포스터를 비롯해 빈 분리파가 자신들의 전시회를 열 때마다 새로이 제작한 전시회 포스터를 볼 수 있다.

빈 분리파의 주요 목표 중 하나는 유럽 각지의 예술 경향을 빈에 소개하는 것이었다. 그전까지 빈의 예술가 조합은 해외 예술의 경향을 철저히 무시하고 있었다. 1898년 열린 빈 분리파의 첫 전

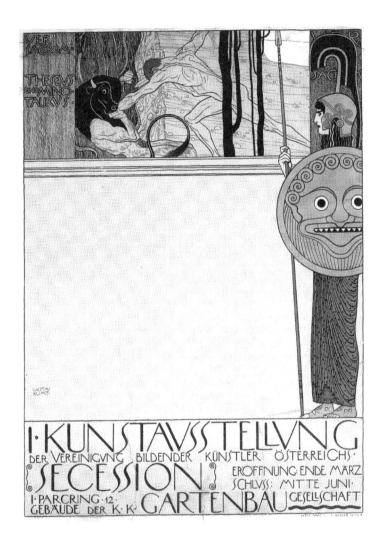

클림트가 그린 제1회 빈 분리파 전시회 포스터

1898년 제1회 빈 분리파 전시회 당시 클림트는 직접 포스터를 그렸다. 그는 그리스 신화 속 영웅 테세우스의 이야기를 담은 그림을 통해 기존 빈 예술계에 대한 빈 분리파와 자신의 도전을 명확히 보여주었다. 검열을 피하기 위해 클림트는 수정본에서 검은 나무를 그려 테세우스의 성기 부분을 가렸다.

시에는 프랑스의 조각가 오귀스트 로댕Auguste Rodin과 화가 퓌비 드 샤반Puvis de Chavannes, 영국에서 활동 중이던 미국 화가 존 싱어 사전트John Singer Sargent와 제임스 휘슬러James Whistler, 벨기에 화가 페르낭 크노프Fernand Khnopff 등이 초대되었다. 특히 크노프는 19점 이상의 작품을 출품했는데, 그리스 신화 속 여신들을 연상시키는 신비로운 여인들이 담긴 크노프의 그림들은 한창 새로운 길을 모색하던 클림트에게 상당한 영향을 주었다.

첫 번째 전시가 시작될 때까지 빈 분리파는 자신들의 회관을 완공하지 못한 상태였다. 그래서 이 전시는 빈 원예회관을 빌려 치렀다. 클림트는 1898년 열린 자신들의 기념비적 첫 전시를 위한 포스터를 직접 그렸다(83쪽). 이 포스터에서도 『우의와 상징』 삽화에서처럼 클림트는 그리스 신화 속 영웅들을 끌어들이고 있다. 올브리히가 빈 분리파의 성전을 짓기 위해 이슬람의 모스크 이미지를 모방했던 것처럼, 결연히 과거와 결별하기로 한 클림트였지만 아직까지 그에게는 어떤 '과거의 상징'이 필요했다. 아르누보 스타일로 제작된 이 포스터는 그리스 신화의 영웅 테세우스가 괴수 미노타우로스를 주먹으로 쓰러뜨리는 장면을 담고 있다. 신화 속에서 테세우스는 반인반수인 미노타우로스를 죽이고 그의 미궁에 갇힌 아이들을 구한다. 이 장면을 클림트가 택한 이유는 명백하다. '예술'이라는 순수한 아이를 구하는 역할을 빈 분리파가 맡겠다는 대담한 선언이었다.

한편, 막 바닥에 쓰러지는 미노타우로스의 얼굴이 묘하게 희극적인 데다 이 장면을 지켜보고 있는 여신 아테나의 방패에 꽂힌 메

두사의 얼굴 역시 익살스럽게 그려져 있다. 아마도 클림트는 '기존 체제에 대한 반란'이라는 자신들의 메시지가 지나치게 심각하게 보여선 안 된다고 판단한 듯하다. 테세우스가 미노타우로스를 죽이는 장면은 빈의 기존 예술계에 대한 클림트 일파의 통렬한 전복을 상징하는 것이 분명하다. 그러나 마치 만화처럼 보이는 메두사의 웃는 얼굴 때문에 이 포스터는 그다지 심각한 느낌은 주지 않는다. 클림트는 나름 온건한 방법으로 '아버지를 죽이는 아들'의 이미지를 전달하는 데 성공한 셈이었다. 이 포스터 외에도 빈 분리파 설립을 전후해 완성된 클림트의 작품 중에는 우의적인 방식으로 자신의 메시지를 전달하려는 시도가 엿보이는 것들이 있다.

빈 당국은 의외의 방법으로 클림트의 시도를 간섭하고 나섰다. 포스터에 그려진 테세우스의 성기가 지나치게 사실적이라는 점을 들어 포스터의 인쇄를 금지했던 것이다. 궁여지책으로 클림트는 테세우스 앞에 검은 나무를 세워서 이 영웅의 신체 중요 부분을 가려야만 했다.

파격적인 포스터 덕분인지, 아니면 빈에서 좀처럼 볼 수 없었던 해외 작가들의 전시 덕분이었는지 ― 사실 전시회장은 전부가 휘슬러를 비롯한 해외 화가들의 작품으로 구성돼 있었다 ― 빈 분리파의 첫 번째 전시는 대단한 호응을 얻었다. 5만 7천여 명의 방문객이 다녀갔으며 그 방문객 중에는 놀랍게도 완고한 보수의 상징 같았던 프란츠 요제프 황제도 끼어 있었다. 전시에 출품된 534점 중에 218점이 팔렸다. 과거의 도시 빈에 '모던 예술'이 뜻밖에도 쉽게 착륙한 셈이었다. 클림트는 이 새로운 예술가 동맹의 수장으로

서 다시 한 번 빈 사회의 집중적인 조명을 받게 되었다.

가장 놀라웠던 사실은 제1회 전시회로 모습을 드러낸 빈 분리파에 대해 시 당국도, 오스트리아 정부도 그다지 적대적인 반응을 보이지 않았다는 점이었다. 1874년 파리에서 열린 제1회 인상파 전시 이래로 아방가르드 예술은 유럽 어디에서나 언론의 가혹한 비평과 당국의 경멸에 찬 시선을 받고 있었다. 그러나 유독 오스트리아 정부는 그런 반응을 보이지 않았다. 오스트리아, 헝가리, 보헤미아, 폴란드 등 여러 민족의 결합체였던 제국은 이 새로운 예술을 통해 민족주의자들의 움직임을 견제하려 들었다. 즉 보다 진보적이며 국경을 넘나드는 빈 분리파의 예술을 후원함으로써 '우리 민족 고유의 문화를 말살하려 든다'는 제국 내 여러 민족들의 불만을 간접적으로 누그러뜨리려 했던 것이다. 아무튼 이 첫 번째 전시회의 성공으로 인해 빈 분리파는 자신들의 회관을 짓기 위한 토대를 닦을 수 있었다.

〈팔라스 아테나〉, 클림트 스타일의 선포

10여 년 전, 클림트는 링슈트라세에 세워진 건물들의 실내 장식과 벽화를 그리면서 성공적으로 빈 예술계에 자리 잡았다. 그리고 빈 분리파 회장이라는 파격적 변신 역시 성공적이었다. 포스터를 그린 첫 번째 전시 이래, 클림트는 빈 분리파 회장직을 사임하던 1904년까지 모든 빈 분리파 전시에 출품되는 작품의 전시 여부

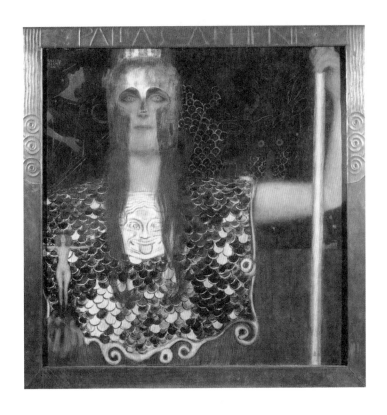

〈팔라스 아테나〉, 본격적인 클림트 스타일의 시작

캔버스에 유채, 75×75cm, 1898, 빈 시립박물관. 빈 분리파가 결성되고 첫 번째 전시회가 개최될 시기에 제작한 그림 속 아테나 여신의 모습은 클림트의 예술 세계가 달라졌음을 분명히 보여준다. 비록 그리스 신화에서 소재를 가져오며 아직은 과거의 예술과 문화에 기대 있는 모습이지만, 초기의 전통적인 그림으로 되돌아갈 수는 없었다. 황금으로 장식된 여신의 모습이 마치 클림트 황금시대의 도래를 예언하는 듯하다. 제목의 '팔라스'는 아테나 여신을 부르는 별칭으로 그 유래에 대해서는 '창을 휘두르는 자'라는 의미를 비롯해 여러 가지 설이 있다.

를 결정하는 역할을 맡았다. 올브리히의 제체시온 디자인에도 적지 않은 영향력을 행사했으며 빈 분리파 회지인 《베르 사크룸Ver Sacrum, 성스러운 봄》의 편집에도 참여했다. 말하자면 그는 자타가 공인하는 빈 분리파의 핵심 멤버였다.

회지 이름을 라틴어로 붙인 데서도 알 수 있듯이, 빈 분리파는 '과거의 예술로부터 스스로를 분리한다'고 선언했으면서도 다분히 과거의 예술과 문화에 기대 있는 상태였다. 이 점은 클림트 개인으로 국한해보아도 마찬가지였다. 이즈음 완성된 클림트의 그림들, 제1회 빈 분리파 전시회 포스터나 〈팔라스 아테나〉 등은 모두가 기존의 역사화 양식을 완전히 부정하는, 본격적인 클림트 스타일의 시작을 알리는 작품들이다. 그러나 이 그림의 소재들은 모두 그리스 신화에서 가져온 것이었다.

1898년에 열린 두 번째 빈 분리파 전시에 출품된 〈팔라스 아테나〉(87쪽)는 테세우스를 담은 제1회 빈 분리파 전시회 포스터의 연장선에 있는 작품이다. 포스터에 조연급으로 등장했던 아테나가 이번에는 작품의 주인공으로 부각된다. 황금 미늘이 달린 갑옷과 황금빛 투구로 몸과 얼굴을 가린 아테나가 창을 들고 정면으로 서 있다. 여신은 그 포즈만으로도 충분히 위협적이다. 그러나 아이러니컬하게도 여신의 가슴 한가운데를 장식한 메두사는 노골적으로 익살맞은 얼굴이다. 혀를 쏙 내민 괴물의 얼굴은 자신들을 반대하는 이들을 조롱하는 것처럼 보인다.

대부분의 관람객들은 아테나의 자신만만한 포즈와 빛나는 창에만 시선을 보낼 뿐, 여신의 오른손까지는 신경을 쓰지 못한다. 여신

〈피아노 앞에 앉은 슈베르트〉, 변화의 서곡

캔버스에 유채, 150×200cm, 1899. 젊은 음악가의 모습을 담은 이 작품은 빈 분리파 출범 이후 클림트의 예술 세계가 어디로 향하고 있는지 보여준다. 전통적이고 고전적인 예술은 이제 사라질 운명임을 보여주는 이 그림은 클림트 사후 제2차 세계대전 중에 임멘도르프 성으로 옮겨 보관되다가 1945년 나치스의 방화에 의해 소실되었다.

의 오른손에는 양팔을 벌리고 고개를 치켜든 여자의 누드가 들려 있다. 이것은 아테나의 승리의 표식이다. 여신은 승리의 상징으로 여자의 누드를 들어 관객에게 보여준다. 정면을 똑바로 바라보고 있는 누드의 포즈는 다시 한 번 빈 미술사 박물관의 고대 이집트 여신을 연상시킨다. 그러나 클림트는 더 이상 역사화를 그리던 과거에 얽매이지 않는다. 그는 이제 빈의 상류층이 선호하던 아름답고 우아한 역사화와 여인들의 초상에서 너무 많이 전진해왔다. 과거로 돌아갈 수 있는 다리는 이미 불타 없어진 후였다.

1899년 작품인 〈피아노 앞에 앉은 슈베르트〉(89쪽)는 클림트의 가치관이 조금씩 변화하고 있다는 사실을 보여주는, 말하자면 중간 단계에 위치한 그림이다. 그림의 분위기는 몽환적이면서도 어딘지 모르게 으스스하다. 피아노 앞에 앉아 있는 작곡가는 동그란 안경을 쓰고 젖살이 채 빠지지 않은, 막 청년이 되어가는 풋풋한 모습이다. 그때까지 알려져 있던 슈베르트의 외양과 크게 다르지 않다. 그러나 그를 둘러싸고 음악을 듣고 있는 여성들의 모습은 슈베르트에 비하면 그 실체가 느껴지지 않는다. 높은 목깃이 달린 패셔너블한 꽃무늬 드레스를 입고 머리를 틀어 올린 여성들은 아무 표정 없이, 희미한 촛불의 빛 속에서 희부옇게 빛난다. 그들은 슈베르트의 음악을 듣기 위해 홀연히 나타난 뮤즈들 같기도 하고 과거의 창백한 망령 같기도 하다. 클림트는 이 그림을 통해 고전적인 빈의 예술가 이미지는 이제 과거로 사라질 운명이라는 이야기를 하고 싶었는지도 모른다.

빈 대학 천장화, 기성 예술에 내민 도전장

이즈음에서 몇 년 전 클림트가 받았던 주문 중 하나를 다시금 떠올려보자. 1894년, 빈 대학의 상위 기관인 오스트리아 문화교육부는 클림트와 마치에게 빈 대학 본부 건물의 천장화를 의뢰했다. 천장화는 모두 네 부분으로, 각각 법학, 철학, 의학, 신학의 주제를 담아야 한다는 내용의 청탁이었다. 천장의 네 귀퉁이에 네 점의 그림이 배치되고 가운데 '어둠에 대한 진리의 승리'라는 작품이 자리 잡을 예정이었다.

1894년 즈음, 클림트와 마치는 확연하게 달라진 예술적 견해로 인해 이미 갈라선 후였다. 빈 대학 천장화는 마치의 단독 작업으로 진행될 듯했다. 그러나 마치의 스케치가 마음에 들지 않았던 문화교육부 내의 예술위원회는 마치에게 했던 단독 청탁을 철회하고 클림트와 이 일을 나누어 맡아달라고 요청해왔다. 결국 천장화의 가운데 부분인 '어둠에 대한 진리의 승리'와 '신학'은 마치가, 그리고 나머지 세 주제는 클림트가 그리기로 역할이 정리되었다.

프로젝트를 주도한 예술위원회는 지금까지 클림트와 마치가 그려온 역사화와 엇비슷한 벽화를 기대했다. 말하자면 라파엘로의 〈아테네 학당〉 같은, 지극히 고전적 방식으로 학문의 위대함을 찬양하는 벽화가 예술위원회가 원했던 스타일이었다. 그러나 몇 년 사이에 자신의 스타일을 확연하게 바꾼 클림트는 과거의 방식대로 이 천장화를 그릴 마음이 전혀 없었다. 클림트는 용감하게, 아니 무모하게도 오스트리아 문화교육부에 도전장을 내밀었다. 학

문의 위대함을 칭송하기는커녕, 아무리 보아도 그 뜻을 알 수 없는 기묘한 스케치들을 제출한 것이다. 냉담해 보이는 여신들과 누드의 여성들이 얽힌 채로 허공을, 또는 강물 속을 둥둥 떠가고 있는 스케치들이었다.

문화교육부 당국자들은 물론, 언론도 발칵 뒤집어졌다. 30대의 젊은 나이였지만 이미 클림트는 빈의 유명 인사였다. 이 당시 빈 언론의 반응은 지금 들어도 일리가 있다. "우리는 이 그림이 지나치게 자유분방하거나 에로틱하다는 이유로 반대하는 것이 아니다. 이 그림들은 한마디로 추하다." 또는 "과연 이런 그림도 예술의 범주에 들어가는가?" 같은 비판도 있었다.

클림트는 물러서지 않았다. 그는 이례적으로 일간지《비너 모르겐차이퉁*Wiener Morgenzeitung*》과의 인터뷰를 통해 대학 천장화에 대한 세간의 반응에 대해 이렇게 반박했다.

나는 이런 식의 소란에 개인적으로 대답할 시간이 없고, 그렇게 하고 싶지도 않다. 천장화를 완성한 후에 이 그림을 이해하지 못하는 이들에게 일일이 설명하지도 않을 것이다. 다만 이 말 하나만은 하

천장화 3부작 중 〈철학〉의 스케치
1894년 빈 대학은 클림트와 프란츠 마치에게 대학 본부 건물의 천장화를 의뢰했다. 대학 측이 기대했던 것은 예술가 컴퍼니가 작업한 부르크 극장 천장화나 빈 미술사 박물관 벽화 같은 아름답고 웅장한 작품이었다. 하지만 불과 10년 사이 스타일을 완전히 바꾼 클림트는 뜻밖의 결과물을 선보였다.

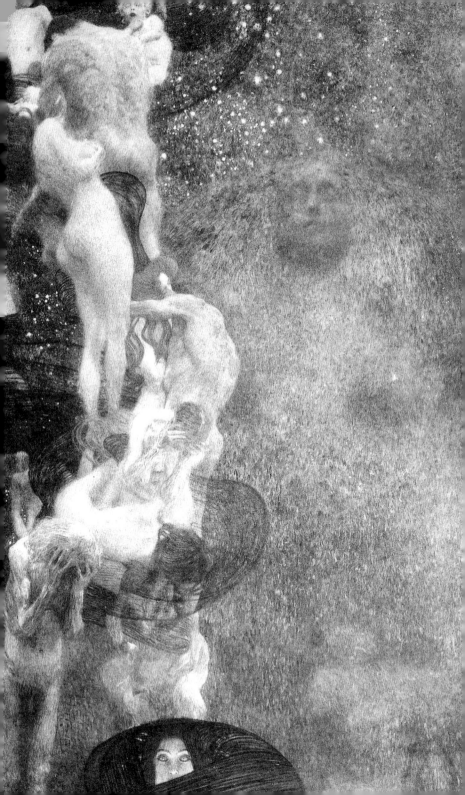

고 싶다. 내게 중요한 점은 얼마나 많은 사람들이 내 그림을 좋아하는가가 아니라, 누가 내 그림을 좋아하는가 하는 문제다. 내 개인적으로는 이 천장화 스케치에 대해 대단히 만족하고 있다."

—《비너 모르겐차이퉁》, 1901년 3월 22일

천장화 스캔들이 있기 조금 전에 완성된 〈누다 베리타스〉에서 클림트는 기존의 권위와 체제에 도전하겠다는 의지를 다시 한 번 표명한다. 지금까지 그려진 전환기의 그림들, 〈팔라스 아테나〉나 〈피아노 앞에 앉은 슈베르트〉에 비해 이 기다란 그림이 보여주는 메시지는 한층 더 직접적이고 공격적이기까지 하다. 긴 머리를 늘 어뜨린 나체의 여인이 냉정한 표정으로 똑바로 선 채 거울을 들고 있다. 약간 벌어진 입술, 피 흘리는 상처 같은 뺨의 홍조, 투명한 눈동자 등으로 인해 이 벌거벗은 여성은 보는 이들에게 섬뜩한 느낌을 준다. 그녀의 발치에는 검은 뱀 하나가 막 똬리를 틀며 올라오고 있다. 그리고 그 밑으로 '누다 베리타스', 즉 '벌거벗은 진실'이라는 그림 제목이 선명하게 새겨져 있고 여인의 머리 위로는 "모든 이를 즐겁게 할 수 없다면 차라리 소수를 만족시키는 길을 택하라"는 프리드리히 실러Friedrich Schiller의 시구가 황금빛으로 빛나고 있다. 이 도드라진 문장은 보수적인 빈 사회에 던지는 클림트의 선전포고처럼 들린다.

〈누다 베리타스〉의 인상은 차라리 위협적이다. 클림트는 여성의 관능이 때로는 상대를 제압하는 무기가 될 수도 있다는 사실을 깨달은 듯싶다. 그것은 30대인 클림트가 남성으로서 깨달은 성의 위

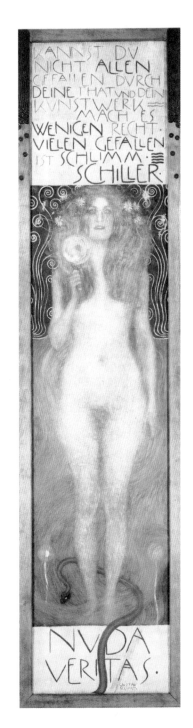

〈누다 베리타스〉, 벌거벗은 진실의 선언
캔버스에 금, 유채, 252×55.2cm, 1899,
오스트리아 국립도서관. 면이 아니라 선으
로, 굴곡 없이 평면적으로 그린 여인의 모
습은 예전과 완전히 달라진 클림트 스타일
의 출발을 알렸다. 거울을 든 여인의 인상
은 위협적이기까지 하다. 클림트는 여성의
관능이 때로는 강력한 무기가 될 수 있다는
사실을 그림을 통해 분명히 보여주었다.

력이기도 했고, 지그문트 프로이트의 『꿈의 해석*Die Traumdeutung*』이
발표되며 술렁거리던 빈의 분위기를 반영한 것이기도 했다. 클림
트는 인간의 깊은 무의식 속에 잠들어 있는 본능, 즉 성의 위력과
공격성을 자신의 그림에서 본격적으로 끄집어내기로 결심했다.
〈누다 베리타스〉는 그처럼 숨어 있는 진실을 밖으로 꺼내어 놓겠
다는 선언이었다. 실제로 이 작품을 계기로 클림트의 스타일은 완
전히 달라졌다. 여인의 몸에는 별다른 굴곡이 없고 그림은 면이 아
니라 선으로만 그려졌다. 이 그림은 평면적이고 장식적인 클림트
의 스타일에 대한 신호탄이나 마찬가지였다.

 클림트의 반박에도 불구하고 대학 천장화를 둘러싼 스캔들은
일파만파로 커졌다. 빈 대학의 총장을 포함해 87명의 교수들이 클
림트에 대한 천장화 청탁을 철회해달라는 연판장에 서명했다. 이
들은 '불명확한 아이디어를 불명확한 방식으로 그린 그림을 받아
들일 수 없다'고 주장했다. 당시 빈 대학 총장이었던 신학자 빌헬
름 노이만Wilhelm Neumann은 "요즘은 철학도 과학과 마찬가지로 확
고하고 분명한 이론으로 자리 잡는 추세다. 그런데 클림트의 그림
처럼 모호하고 환상적인 이미지가 철학을 대변한다는 것은 말이
안 된다"고 주장했다.
 노이만의 비판은 차라리 점잖은 축이었다. 반대파의 비평 중에
는 "이 그림들은 클림트에게는 의학이나 철학 같은 숭고한 학문
을 이해할 만한 지적 능력이 모자란다는 증거"처럼 모욕적인 내용
도 있었다. 평생 클림트의 그림을 비난했던 완고한 비평가 카를 크

라우스Karl Kraus는 "클림트는 겨우 열네 살에 정식 학교 교육을 마치고 직업 교육을 받은 사람이다. 그런 그가 철학의 심오한 내용을 이해하길 기대하는 것 자체가 아이러니"라며 맹렬한 비난을 퍼부었다. 빈 대학 천장화 스캔들은 이때까지 승승장구하던 클림트에게 최초로 닥친 시련이었다.

크라우스의 비판은 모욕적일뿐더러 진실과도 거리가 멀었다. 클림트는 단테를 비롯한 고전 작품들을 즐겨 읽었고 특히 쇼펜하우어나 니체의 저작을 통달한 교양인이었다. 클림트는 니체의 철학 서적들을 읽으며 '아름다움'의 의미에 대해 고민했고 그 결과로 자신의 작업 스타일을 파격적으로 바꾼 것이었다.

빈 대학 교수들 중에는 소수지만 클림트에 대한 지지파도 있었다. 예술사학과 교수 프란츠 비크호프Franz Wickhoff는 "현재의 세계에서는 무엇이 아름다움이며 무엇이 추한 것인가?"라고 물으며 자신은 클림트의 천장화를 지지한다고 밝혔다. 〈누다 베리타스〉를 구입한 헤르만 바르Hermann Bahr는 아예 클림트 지지파들을 모아서 천장화 반대파를 체계적으로 공격하자고 나서기도 했다.

빈 대학 천장화 스캔들은 점점 더 커져만 갔다. 급기야는 '세금으로 세워지고 운영하는 국립대학교의 건물에서 화가 개인의 예술적 자유는 어디까지 허용되는 것인가?' 같은 보다 새로운 차원의 토론까지 펼쳐졌다. 한 세대 전 인상파의 등장과 함께 프랑스 파리에서 불붙었던 '아방가르드 미술'에 대한 논쟁이 드디어 빈에서 시작된 셈이었다.

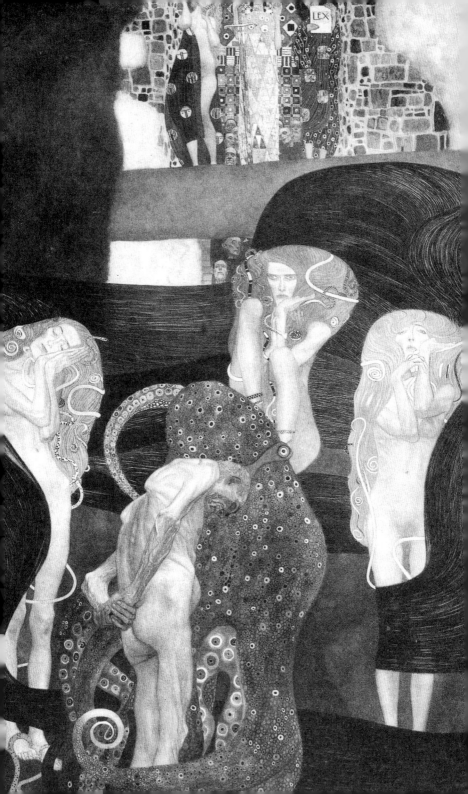

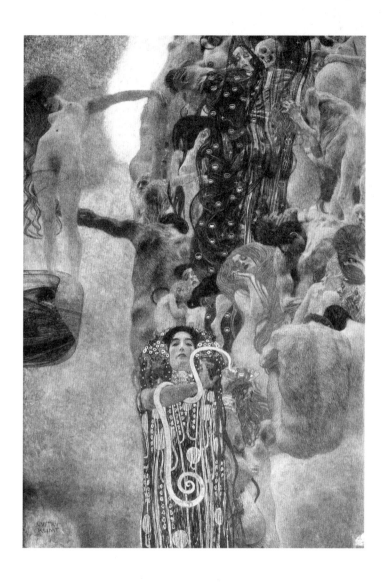

천장화 3부작 중 〈법학〉과 〈의학〉의 스케치

1900년부터 1903년까지 선보인 빈 대학 천장화 스케치는 발표 직후 거센 비판을 받았다. 의뢰
인들이 기대했을 학문의 권위나 위대함은 전혀 느껴지지 않았다. 그림들은 오히려 인간과 학문
의 한계를 꼬집고 있었다. 의학이 아무리 발전해도 인간의 죽음을 막을 수 없으며 법은 정의를
올바로 구현하지 못한다. 이런 시각에서 보면 빈 대학 교수들이 클림트의 천장화에 크게 반발한
것은 당연한 일이었다.

예술과 도덕의 경계를 무너뜨리다

우리는 클림트의 천장화 3부작을 어떻게 해석할 수 있을까? '주제에 대한 모호하고 불분명한 표현'이라든가, '지나치게 관능적이고 추하다'는 당시의 비난은 과연 타당했던 것일까?

현재 이 천장화 스케치 원본들은 남아 있지 않다. 클림트의 후원자 중 한 사람인 아우구스트 레더러August Lederer가 완성된 3부작을 구입했으나 이들은 제2차 세계대전의 막바지인 1945년에 화재로 전소되고 말았다. 나치스는 오스트리아에서 후퇴하며 이 그림들이 소장돼 있던 임멘도르프 성Schloss Immendorf에 불을 질렀다. 〈피아노 앞에 앉은 슈베르트〉 등 레더러가 소유했던 다른 13점의 클림트 작품도 같은 운명을 맞았다. 현재 천장화 3부작은 흑백사진으로만 전해진다. 레오폴트 미술관에는 이 사진들과 〈의학〉의 스케치를 기반으로 한 실물과 같은 크기의 〈법학〉과 〈의학〉의 복사본이 걸려 있다.

〈법학〉과 〈의학〉에서 두드러지는 점은 당시의 관객들과 빈 대학 관계자들이 원한 바를 클림트가 의도적으로 무시했다는 점이다. 대학 관계자들은 이 벽화에서 '학문의 숭고한 승리'가 표현되기를 바랐다. 그러나 두 작품은 모두 그러한 기대를 비껴간다.

〈법학〉(98쪽)에서는 두 손이 뒤로 묶인 채 고개를 숙이고 꿇어앉아 있는 늙고 남루한 피의자의 모습이 가장 먼저 눈에 들어온다. 그리고 피의자 남자의 주위를 고르곤 같은 여자들이 둘러싸고 있다. 괴물처럼 표현된 여자들은 피의자를 압박하는 불의의 화신으

로 보인다. 그림을 보는 이들은 이 피의자 남자가 카프카의 『심판』에서처럼 부조리하게 처단되고 있다는 인상을 받게 된다. 법과 정의의 여신은 그림의 뒤편에 보일 듯 말 듯하게, 오만한 표정으로 자리 잡고 있을 뿐이다.

〈의학〉(99쪽)도 〈법학〉과 마찬가지로 학문의 전능과 권위보다는 의학이 가진 한계를 드러내는 작품이다. 그림의 정면 한가운데 의학의 여신 히게이아Hygieia가 당당하게 서 있긴 하지만 그녀는 자신의 등 뒤에서 벌어지는 생과 사가 갈리는 현장을 차갑게 외면한다. 그녀의 뒤로는 병과 고통에 잠식된 인간 군상들이 물 위를 떠가듯이 흘러간다. 이 흐름 한가운데에 검은 베일을 둘러싼 해골의 형상이 보인다. 이들은 레테의 강물, 즉 죽음으로 향하는 강으로 흘러가고 있다. 그렇다면 이 그림은 의학의 도움으로 운명을 이길 수는 없다는 메시지를 전하는 것 같기도 하다. 그림 왼편에 부유하고 있는 여인의 사실적인 누드는 그림이 전하는 삶의 불가해성과 불가항력적인 면모를 더욱 강조할 뿐이다. 아름답고 젊은 육체를 가진 여인은 무력한 모습으로 강물에 몸을 맡기고 있다. 그녀는 곧 그림 오른편에 있는 죽음의 덩어리로 쓸려갈 것이며, 싱싱하고 부드러운 육체는 마르고 쪼그라들 것이다.

천장화 3부작을 반대한 이들 모두가 이 작품들이 가진 에로틱한 면, 또는 모호함 때문에 천장화를 반대한 것은 아니었다. 오히려 이들은 이 그림들이 의미하는 바를 정확하게 인식했을지도 모른다. 장르를 막론하고 학문이란 인간의 운명에 저항할 수 없는 나약

한 존재에 불과하다는 것. 세상에는 법과 정의보다는 불의와 부조리가 만연하며, 아무리 과학과 의학이 발전한다 해도 인간은 병과 죽음을 이길 수는 없다는 것. 클림트는 인간의 한계에 대한 명백한 메시지를 던지며 이런 한계 속에서 학문이 이룰 수 있는 성과란 얼마나 사소한지를 질문하고 있다. 어찌 보면 이 천장화에 가장 어울리는 제목은 '학문의 바벨탑'일지도 모른다. 그러니 빈 대학 교수들은 자신들의 한계를 명백히 규정하고 있는 이 '무례한' 그림들을 온몸을 던져 저지할 수밖에 없었다.

한동안 클림트는 세간의 비난을 의식하지 않고 천장화 작업을 계속했다. 놀랍게도 문화교육부는 클림트에 대한 그림 청탁을 철회해달라는 빈 대학 교수들의 청원을 물리쳤다. 그러나 대학 천장화를 둘러싼 스캔들은 시간이 지나도 가라앉지 않고 오히려 더 커져만 갔다. 1901년 문화교육부는 예술 아카데미 교수로 선출된 클림트의 교수직을 승인하지 않았다.

클림트는 더 이상의 저항은 무의미하다고 생각했다. 1904년 초, 클림트는 이미 받은 3만 크로네의 계약금을 돌려주고 정식으로 대학 천장화 3부작의 청탁을 거절했다. 그는 자신의 만족을 위해 3부

〈금붕어〉, 평론가들에게 보내는 분노의 메시지
캔버스에 유채, 181×66.5cm, 1902, 스위스 졸로투른 시립미술관. 계속되는 반대에 두 손을 든 클림트는 결국 빈 대학 천장화 작업을 철회했다. 〈금붕어〉는 당시 클림트의 분노를 엿볼 수 있는 작품이다. 비웃음을 흘리고 있는 붉은 머리의 여인과 영혼이 없는 듯한 눈을 가진 금붕어는 평론가들을 향한 클림트의 냉소를 보여준다. 클림트는 다시는 공공건물 작업을 하지 않겠다고 선언할 정도로 빈 대학 천장화 스캔들에 분노했다.

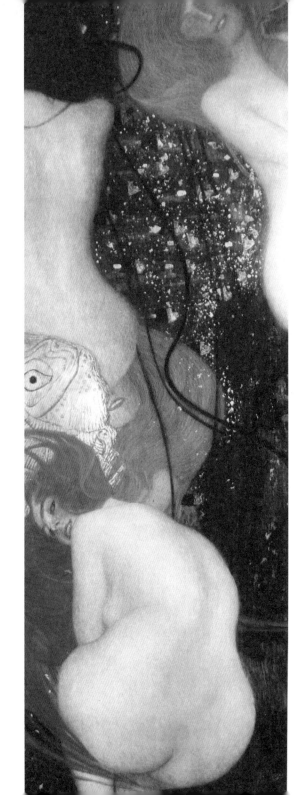

작을 완성할 것이며, 어디에도 전시하지 않겠다고 선언했다(한때 문화교육부는 이 그림들을 대학 대신 현대미술관에 전시하자는 중재안을 내놓기도 했다). 그리고 한 발짝 더 나아가서 앞으로는 공공건물을 위한 어떤 청탁도 받지 않겠다고 말했다. 3년 이상 끌었던 천장화 스캔들은 결국 클림트의 전시 거부와 문화교육부 장관의 사임으로 막을 내렸다.

당시 클림트의 분개한 심정을 표현한 작품이 1902년에 그려진 〈금붕어〉(103쪽)다. 웅크리고 앉은 누드의 여성이 뒤를 돌아보며 조롱하는 듯한 웃음을 짓고 있고 그녀의 머리 위로 금붕어의 커다란 눈이 지나간다. 금붕어의 눈에는 어떠한 총기도, 영혼의 생명력도 깃들어 있지 않다. 이 멀건 눈은 사실을 보면서도 그 사실 너머의 진실을 알아차리지 못하는 우매한 대중을 표현한 클림트의 분노를 담고 있다. 2미터에 달하는 긴 그림은 검은 침묵으로 가득 차 있고 그 위로 황금빛 물결이 흐르고 있다.

일설에 따르면 클림트는 이 그림의 제목을 '내 평론가들에게'라고 붙였다고 한다. 그 정도로 클림트는 화가 나 있었다. 무엇보다 그를 분노하게 만든 것은 그림 속에 담긴 명료한 진실을 외면한 채 '야한 그림', '포르노그래피'라고 도덕적 잣대만 들이대는 일부 평론가들이었다. 대중의 몰이해에 대해서는 클림트도 이미 예상하고 있었을 터였다. 그러나 소위 '평론가'들마저 예술과 도덕을 구분하지 못한다는 점이 클림트를 분노하게 했다. 이 〈금붕어〉와 10여 년 전 그려진 〈구 부르크 극장 객석〉(58쪽)을 비교해보면 같은 화가의 작품이라고 믿을 수 없을 정도로 완전히 다르다.

10여 년 전, 클림트와 함께 구 부르크 극장 무대와 객석 2부작을 그렸던 프란츠 마치는 계속 역사주의적 작품 양식을 고수했다. 그는 마카르트에 이어 클림트마저 사라진 공공건축의 벽화 장식에서 독보적 존재로 군림했다. 마치는 엘리자베트 황후와 여러 귀족 부인들의 초상을 그린 공로로 1912년 황제로부터 귀족 작위를 받았다. 클림트와 마치는 다시는 함께 작업하지 않았지만, 두 사람은 예술적 견해 차이와 상관없이 친구 관계를 유지했다. 만년에 마치는 클림트를 뛰어난 예술가이자 더할 나위 없이 좋은 리더였다고 회상했다.

그렇다면 클림트는 왜 그토록 힘겨운 싸움을 벌여야만 했을까? 부르크 극장이나 빈 미술사 박물관에 그렸던 방식으로 빈 대학 천장화를 그리는 일이 왜 어려워진 것일까? 다른 시도를 하지 않고 그 자리에 가만히 있는 것만으로도 클림트의 성공은 보장되어 있었는데 말이다.

빈 대학 천장화를 그리면서 클림트가 본인의 스타일을 바꾼 것은 아니었다. 천장화를 그리기 이전부터 클림트는 황제와 귀족의 청탁을 받아들여 최대한 그들의 의도를 부각시키는 역사화 작업에 진력을 낸 상태였다. 마치는 클림트가 타고난 리더십을 가진 이였다면서, 친구들이 '클림트 장군'이라는 별명으로 그를 불렀다고 회상했다. 알프스를 넘는 나폴레옹처럼, 그는 자신이 선택한 길을 걸어가는 데 있어서 어떠한 주저함도 보이지 않았다. 클림트가 가장 존경했던 예술가는 클래식 음악의 혁명가 같은 존재, 루트비히 판 베토벤이었다. 그런 의미에서 볼 때 1902년 제14회 빈 분리파

〈베토벤 프리즈〉, 클림트 예술 세계의 선언

빈 분리파의 전시 공간이던 제체시온은 현재 클림트의 〈베토벤 프리즈〉에게 바쳐진 성전과 다름없다. 지하 1층의 전시실에 들어선 관람객들은 클림트의 기백이 느껴지는 웅장한 벽화 앞에서 모두 숙연해진다. 입구에서 왼쪽으로 보이는 1면에서는 황금 갑옷을 입은 기사가 출전할 채비를 하고 있고, 이어지는 2면에는 사악하고 위협적인 존재들이 가득하다. 고릴라 형상의 괴물과 고르곤 세 자매, 그리고 탐욕, 음란, 무절제를 상징하는 여신들까지 황금 기사의 앞길은 가시밭과 같다.

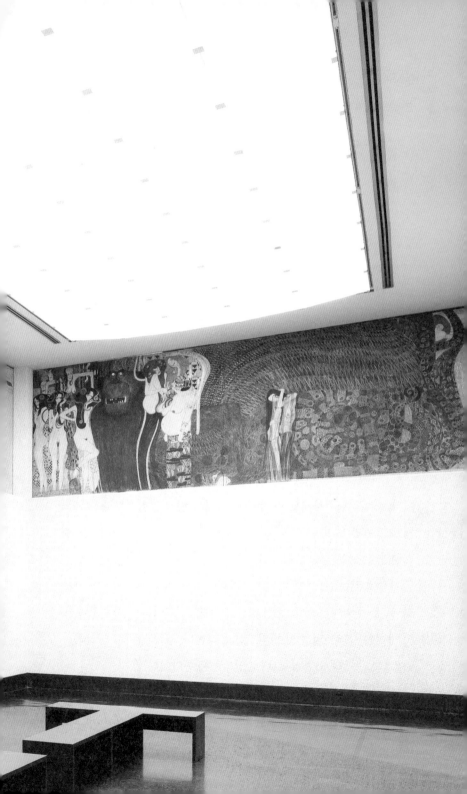

전시에서 선보인 〈베토벤 프리즈〉는 베토벤, 아니 예술 자체에 바친 클림트의 신앙고백이나 다름없었다.

〈베토벤 프리즈〉, 황금시대의 개막

레오폴트 미술관이 있는 박물관 지구를 나와 폴크스테아터 Volkstheater, 시립극장 쪽으로 5분쯤 걸으면 칼스플라츠 역이 나온다. 오토 바그너가 디자인한 파빌리온을 지하철역으로 사용하고 있는 곳이기도 하다. 칼스플라츠 역 안으로 들어가 '제체시온 방향'이라는 화살표를 따라가면 길 건너 제체시온의 황금빛 돔이 곧 모습을 드러낸다. 이 독특한 건물은 19세기 말의 빈 사람들에게 매우 생뚱맞은 모양으로 보였을 것이다.

이 위풍당당한 분리파의 신전 제체시온은 이제 클림트에게 온전히 바쳐진 성전이나 마찬가지다. 제체시온을 찾아온 이들은 대부분 클림트의 벽화 〈베토벤 프리즈〉(106~107쪽)를 보러 오기 때문이다. 아이러니컬하게도 빈 대학을 위해 그린 천장화 3부작은 현재 소멸된 상태지만, 전시회 출품을 위해 일시적으로 설치된 〈베토벤 프리즈〉는 영원히 남았다.

지하에 있는 〈베토벤 프리즈〉의 방에 들어오는 사람들은 너 나 할 것 없이 숙연해진다. '성스러운 봄'이라는 분리파의 구호처럼, 이 방에는 클림트의 기백이 비장하게 감돈다. 길이 34미터에 달하는 〈베토벤 프리즈〉는 말 그대로 얼어붙은 음악이다.

지하 전시장의 세 면을 채운 긴 벽화는 매우 리드미컬하다. 프리즈frieze, 벽의 윗부분을 그림이나 조각으로 띠처럼 장식한 것의 1면에서 음악의 뮤즈들이 부드럽게, 마치 파도의 물결처럼 일렁이며 닥쳐올 모종의 사건을 암시한다. 무릎을 꿇은 여윈 인간들의 기원 속에서 금빛 갑옷을 입은 기사는 긴 칼을 들고 출전할 채비를 한다. 기사의 뒤에서 연민과 불안이 각각 두 여신의 모습으로 나타나 있다(106~107쪽).

2면, 입구 정면에서 보이는 벽은 복잡한 이미지들로 가득 차 있다. 그리스 신화에 등장하는 괴물 세 자매 고르곤Gorgon과 탐욕스러운 고릴라 형상의 괴물, 사악한 여신들 역시 풍성한 황금빛 머리타래를 자랑한다. 그 황금 타래 뒤편으로는 뱀의 비늘처럼 불길한 깃털들이 펼쳐져 있다(106~107쪽).

3면으로 돌아가면 다시 일렁이는 뮤즈들이 나타난다. 리라를 연주하는 황금빛 여인은 베토벤의 음악을 상징한다. 그 사이 침묵이 흐른다. 클림트는 웬일인지 기사와 악행 사이의 결투를 묘사하지 않고 여백으로 남겨놓았다. 그리고 3면의 마지막, 지금까지 물결처럼 일렁이던 뮤즈들이 황금빛 광휘에 싸여 춤추고 천사들이 손을 높이 들어 일제히 합창한다. 고요한 방 안에 갑자기 베토벤의 〈환희의 찬가〉가 울리는 듯하다. 남녀는 영원과도 같은 포옹을 나눈다(110쪽). 실러의 시, 베토벤의 음악, 클림트의 그림이 모두 하나가 되는 순간이다.

클림트는 무엇을 말하고 싶었을까. 인간은 예술, 그리고 사랑의 힘을 통해 죽음의 공포와 두려움마저도 이길 수 있다고 외치고 싶

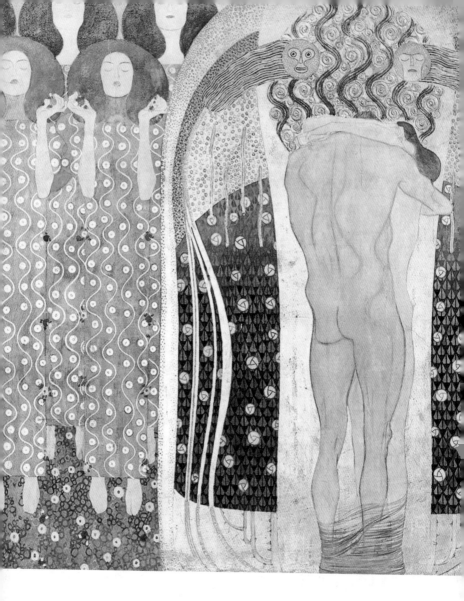

〈베토벤 프리즈〉, 예술에 바친 황금의 찬가

제체시온의 지하 전시장 벽을 따라 길게 이어진 〈베토벤 프리즈〉의 마지막 3면에 이르면 역경과 고통의 순간이 끝나고, 천사들이 부르는 환희의 노래에 둘러싸인 연인이 서로 꼭 끌어안고 있다. 클림트는 위대한 예술가 베토벤에게 바치는 찬가이자 예술의 승리를 찬양하는 이 작품을 통해 중년에 접어든 자신의 예술 세계를 세상에 알렸다.

었을지도 모른다. 이 벽화를 제작하던 당시의 클림트는 꼭 40세였다. 더 이상 젊지 않은, 그리고 자신의 나이에 대해 무게감을 느낄 시기다. 그는 서서히 다가오는 몰락과 소멸에 대한 공포를 감지하고 있었을지도 모른다. 그런 복합적인 감정들이 합쳐져서 예술의 영원한 승리를 찬양하는 〈베토벤 프리즈〉를 제작하는 원동력이 되었으리라.

베토벤은 위대한 작곡가이기 이전에 자신에게 닥쳐온 모든 고난을 이겨낸 강철 같은 의지의 인간이었다. 그는 1824년, 54세의 나이에 귀가 완전히 먼 상태에서 교향곡 9번 〈합창〉을 작곡했다. 당시 54세면 완연히 노년에 접어든 시기이고 젊은 시절 샘솟던 천재적인 창작력은 이미 고갈된 나이였다. 그러나 건강을 잃고 귀도 들리지 않았던 때에 베토벤은 자신의 최후이자 최대의 걸작을 완성했다. 여기서 그는 모든 인류가 서로 손에 손을 잡고 화해와 희망, 기쁨의 세계로 나아가자고 당당하게 소리치고 있다. 그런 기백이, 인간적인 한계를 뛰어넘으려는 그 결연한 의지가 클림트의 마음을 움직였던 게 아니었을까. 〈베토벤 프리즈〉는 예술가의 '왕 중의 왕'인 베토벤에게 바치는 엄숙하고도 격정적인 찬가이자, 중년에 접어든 클림트의 예술 세계를 세상에 알리는 하나의 선언이나 다름없었다.

1902년 제14회 빈 분리파 전시의 하이라이트는 〈베토벤 프리즈〉가 아니라 빈 분리파 명예회원이던 조각가 막스 클링거Max Klinger가 제작한 베토벤의 조각상이었다. 분리파 회원들은 앉아 있는 베토벤의 모습을 조각한 이 작품을 중심으로 제각기 자신의 분

야에서 작품을 내놓았다. 제14회 빈 분리파 전시는 베토벤, 그리고 클링거에게 바쳐진 하나의 총체적인 작품이나 마찬가지였다.

클링거는 고전적인 이미지를 사용하면서도 관능적이고 현대적인 작품을 제작해서 당시 빈 분리파 회원들에게 추앙받던 조각가였다. 클링거의 이러한 특징은 제14회 빈 분리파 전시회를 위해 내놓은 조각에서도 명백하게 드러났다. 그의 〈베토벤〉은 그리스 신화의 신처럼 상반신을 벗은 채, 의자에 앉아 두 주먹을 쥐고 결의에 찬 눈빛으로 정면을 바라보고 있다. 곱슬머리에 부리부리한 눈매, 굳게 다문 입술은 베토벤이 생전에 제작해두었던 라이프 마스크와 거의 똑같다. 그 때문에 이 조각을 보는 이들은 누구나 조각의 주인공이 베토벤임을 금방 알아차릴 수 있다. 하지만 얼굴을 제외한 다른 부분들은 우리가 익히 알고 있던 베토벤의 모습과 완전히 다르다.

베토벤이 앉아 있는 의자는 화려하고도 고전적인 모티브로 장식돼 있으며, 그의 맞은편에는 막 날개를 펼치려는 독수리가 앉아 있다. 이 조각은 베토벤을 그리스 신화 속의 주신인 제우스나 프로메테우스의 위치로 격상시킨다. 독수리는 제우스를 상징하는 동물이다. 그리고 프로메테우스는 인간에게 몰래 불을 전달한 대가로 매일 독수리에게 간을 뜯어 먹히는 형벌을 받는다. 클링거는 베토벤의 몸은 흰 대리석으로, 바위 위의 독수리는 어두운 붉은 대리석으로 제작했다. 베토벤과 시선을 마주치고 있는 독수리의 눈은 호박으로 박아 넣었다. 그리고 청동으로 만든 의자에는 가지각색 유리 모자이크로 장식된 날개를 펼친 천사들을 배치했다.

화려하고 고전적인, 그리고 베토벤이라는 한 예술가를 신의 위치로 격상시킨 클링거의 조각이 빈 분리파 회원들에게 큰 환영을 받은 것은 당연한 일이었다. 빈 분리파 회원들은 이 조각을 제체시온의 메인홀 한가운데 배치하고, 이 홀로 통하는 복도의 위편에 고대 그리스의 부조처럼 클림트의 〈베토벤 프리즈〉를 길게 배치해 놓았다. 전시회의 개막식 현장에서는 구스타프 말러가 자신이 편곡한 〈합창〉 교향곡의 4악장을 빈 필하모닉 오케스트라 단원들과 함께 연주했다. 말러는 스스로도 빈 분리파의 지지자인 동시에, 빈 분리파 회원인 화가 카를 몰의 의붓딸 알마의 남편이기도 했다. 이 낭만적인, 그리고 가장 빈다운 전시를 보기 위해 3개월 간 5만 8천여 명의 방문객이 제체시온을 찾았다고 한다.

1902년 전시의 중심에는 클링거의 〈베토벤〉이 있었지만, 이제 사람들은 클링거의 작품은 잊어버리고 클림트의 〈베토벤 프리즈〉만을 기억한다. 클링거의 조각은 현재 라이프치히 시립미술관에 소장돼 있다. 라이프치히 출신인 클링거는 빈 전시가 끝난 후 자신의 작품을 라이프치히 시에 팔았다. 반면, 클림트가 베토벤을 위해 바쳤던 찬가는 이제 클림트를 위한 찬가로 바뀌어 그의 이름을 빈에 영원불멸하게 새겨놓았다.

프레스코 방식으로 제작된 〈베토벤 프리즈〉는 1902년의 빈 분리파 전시 후 철거될 예정이었다. 그러나 이 벽화는 여러 사람의 손을 거치며 살아남았다. 1973년 벽화를 사들인 오스트리아 정부는 10년 이상 벽화의 복원을 진행한 끝에 1986년, 제체시온 지하에 벽화를 옮겨 일반에 공개했다. 현재 〈베토벤 프리즈〉는 벨베데레

미술관Belvedere Museum 소유이면서 제체시온에 영구 임대된 상태다.

왜 사람들은 클링거의 '베토벤'은 잊어버리고 클림트의 '베토벤'만 기억하게끔 되었을까. 클링거의 〈베토벤〉은 누가 보기에도 명확하게 '베토벤 개인'에게 바치는 찬사였다. 반면, 클림트의 〈베토벤 프리즈〉는 모든 위대한 예술에 바치는 송가로 해석될 수 있다(1902년 전시 당시에는 베토벤과의 연관성이 뚜렷하게 드러나지 않는다는 이유로 클림트의 벽화를 비판하는 시각이 있었다). 그런 면에서 볼 때, 〈베토벤 프리즈〉에서 신으로 숭배되는 이는 베토벤인 동시에 이 벽화의 제작자인 클림트 자신일 수도 있다. 어쩌면 클림트는 이 벽화를 통해 빈 대학 천장화 스캔들을 자신만의 방식으로 돌파하려는 의지를 보여주고 싶었는지도 모른다. 1902년 즈음해서 클림트는 전에 없이 거대한 대중의 비난에 직면해 있었고, 노선을 분명히 해야 하는 상황에 처해 있었다.

〈베토벤 프리즈〉는 클림트 황금시대의 개막을 알리는 기념비적 작품이기도 하다. 클림트는 세 면에 등장하는 주요한 인물들, 즉 1면의 기사, 2면의 고르곤, 3면의 포용하는 남녀와 천사들에 모두 황금을 얇게 펴서 칠했다. 그리고 이 등장인물들은 양감이나 공간감 없이 중세의 성화처럼 선으로만 묘사돼 있다. 클림트는 전시의 전체적인 분위기를 중세 고딕 양식의 성당 — 신 대신 베토벤이라는 예술의 신에게 바쳐진 — 으로 잡고 거기에 맞춰서 이 프레스코 벽화를 제작했다. 실제로 요제프 호프만이 꾸민 메인홀 역시 고딕 성당과 대단히 흡사했다고 한다. 천장에 바짝 붙여서 좁고 길게

"예술은 우리를 순수한 기쁨, 순수한 행복,
순수한 사랑만 존재하는 이념의 왕국으로 인도한다."

— 제14회 빈 분리파 전시회 카탈로그 중에서

제작된 이 벽화는 회화라기보다 실내 장식에 더 가까워 보인다. 의도했든 의도하지 않았든 간에 〈베토벤 프리즈〉를 통해 클림트의 황금시대가 시작되었다. 동시에 이후 클림트를 계속 지배하게 되는 장식예술에 대한 선호도 확실하게 드러난다.

황금과 프레스코, 그리고 한 세기 전의 예술가 베토벤. 〈베토벤 프리즈〉를 구성한 이 세 가지 요소는 대단히 의미심장하다. 20세기의 개막을 찬양하기 위해 열아홉 명의 분리파 멤버들이 요제프 호프만의 지휘하에 심혈을 기울여 준비한 이 전시회에서 클림트는 자신도 모르게 과거로 되돌아갈 준비를 하고 있었다. 그것은 단순히 베토벤이 활동하던 19세기 초반 정도의 가까운 과거가 아니었다. 클림트가 바라본 과거는 그보다 훨씬 더 아득한 곳에 있었다.

분리파 탄생, 19세기 예술사의 반란

빈 미술사 박물관 벽화 작업으로 젊은 나이에 성공을 거둔 클림트는 뜻밖의 행보를 보인다. 요제프 호프만, 콜로만 모저, 카를 몰 등과 함께 빈 분리파를 결성한 것이다. 1902년 빈 분리파 제14회 전시회 당시 단체 사진을 보면 의자에 앉은 클림트를 비롯해 빈 분리파 멤버들을 볼 수 있다. 클림트 앞에 모자를 쓴 이가 콜로만 모저, 오른편 가장자리에 오른팔을 괴고 누운 이가 알마 말러의 양부인 카를 몰이다.

19세기 말 오스트리아와 독일을 중심으로 창설된 분리파는 기존의 보수적인 예술에서 벗어나 자유로운 예술을 추구한 집단이다. 분리파의 이름은 '분리하다'라는 뜻의 라틴어 'secedo'를 어원으로 한다. 최초의 분리파는 1892년 뮌헨에서 시작되었다. 이후 1897년 클림트를 회장으로 하는 빈 분리파가, 1899년 베를린 분리파가 탄생했다.

빈 분리파는 하나의 공통 양식을 추구하는 대신 다양한 예술 양식을 소개하는 것을 중요하게 여겼고, 폐쇄적인 빈 미술계를 극복하기 위해 해외 작가들과의 미술 교류를 시도했다. 제1회 전시를 모두 해외 작가들의 작품으로만 구성하기도 했다. 건축가와 디자이너가 많이 참여한 빈 분리파는 이후 현대 건축과 공예의 발전에도 큰 영향을 미쳤다. 클림트는 빈 분리파 활동 시기에 빈 대학 천장화 3부작을 비롯해 〈누다 베리타스〉 〈베토벤 프리즈〉 등 과감한 작품을 선보였다.

1902년 제14회 전시회 당시 빈 분리파 멤버들

04

평면과 장식으로 이룩한
황금의 세계

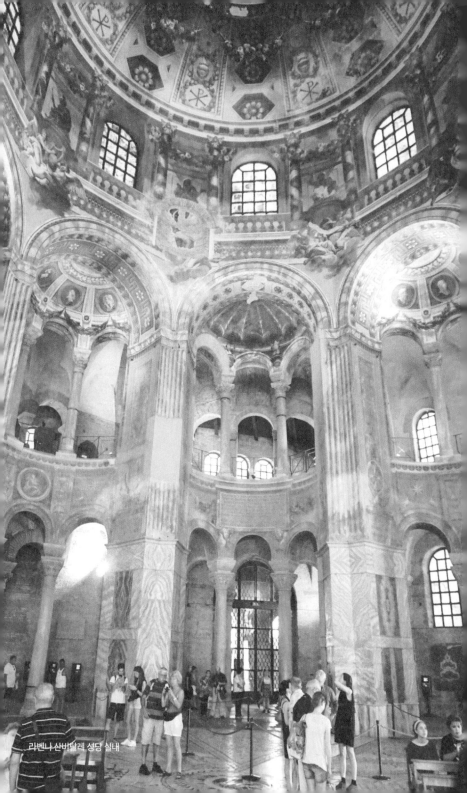

라벤나 산비탈레 성당 실내

예술의 돌파구를 찾아 떠난 이탈리아

유럽의 미술관에서 중세 시대의 그림들을 볼 때 우리는 어떤 인상을 받는가? 아마도 맨 처음 드는 인상 중 하나는 '갑갑함'일 것이다. 안료를 구하기 쉽지 않았기 때문에 중세 시대의 그림들은 사용된 색상이 얼마 없으며, 예외 없이 성서의 내용들을 담고 있다. 또한 중세의 화가들은 원근법, 즉 2차원 평면 안에 3차원 공간을 표현하는 법을 몰랐다. 이 때문에 그림의 주인공들은 어떠한 공간감도 양감도 없이 묘사되어서 그저 평평하게 보인다. 결정적으로 중세의 그림들, 특히 성모나 예수를 그린 작품에는 예외 없이 금칠이 되어 있다. 이런 공통점들 때문에 중세의 그림이 우리에게 특별한 인상을 남기는 경우는 거의 없다. 우리는 이러한 그림들을 대규모의 미술관에서 으레 지나가는 통과 의례로 여기며, 라파엘로의 성모와 티치아노의 초상 같은 르네상스 그림들이 있는 전시실로 서둘러 발걸음을 옮기곤 한다.

여기서 잠시 중세의 그림과 클림트의 작품, 그의 대표작으로 여겨지는 〈키스〉(158쪽)를 한번 비교해보자. 클림트의 그림 속 남녀역시 어떠한 공간감이나 양감이 느껴지지 않는 평평한 몸을 갖고있으며, 주인공과 배경 모두에 휘황찬란한 금빛이 칠해져 있다. 남녀가 입고 있는 금색 의상에 들어가 있는 무늬 역시 모자이크를 연상케 하는데, 모자이크는 프레스코라는 벽화 기법이 등장하기 이전 중세 중반까지 성당 장식에 많이 사용된 기법이다. 이런 점들은클림트가 과거의 그림에서 어떤 방식으로든 영향을 받았다는 사실을 보여준다.

금은 참으로 신비한 금속이다. 녹이 슬거나 변하지 않을뿐더러,얇은 막으로 무한에 가깝게 펼쳐진다. 금 1그램으로 3킬로미터 이상의 실을 뽑을 수 있고, 가로 세로가 70센티미터인 정사각형을 만들 수도 있다. 이런 성질 때문에 금은 중세 이래 그림의 재료로 꾸준히 사용되었다. 화가들은 4세기경부터 금을 그림의 재료로 쓰기시작했다. '비잔티움Byzantium'이라고 불렸던 동로마 제국의 화가들은 성모자, 그리고 황제의 초상을 그릴 때 금을 얇게 펴서 칠하곤했다. 금은 태양의 빛, 그리고 영원불멸의 신성함을 상징하는 색깔이기도 했다. 르네상스 시대의 교황 율리우스 2세는 1512년 완성된 미켈란젤로의 천장화 〈천지 창조〉에 금칠을 해달라고 요청했는데 사실 그 요구는 당시의 시각으로 보았을 때는 당연한 것이었다(자신의 작품에 대한 자긍심이 넘쳤던 미켈란젤로는 '이 상태로도 충분하다'며 교황의 요청을 거절했다).

클림트는 금의 신비를 이탈리아 여행길에 발견했다. 클림트는 원래 여행을 좋아하지 않았다. 매년 여름휴가를 잘츠부르크 인근 아터 호수로 갔다는 점만 보아도 그는 낯선 환경에서 새로움을 찾는 스타일은 결코 아니었다. 클림트는 훗날 떠났던 런던과 파리 여행에서도 지루함만 느끼고 돌아왔다고 털어놓은 적이 있었다. 그런 클림트도 이탈리아만은 여러 번 방문했다. 단순히 일상의 무미건조함을 탈피하기 위해 이탈리아를 찾은 것은 아니었다. 클림트는 무언가 돌파구를 찾고 있었다. 역사화를 그리면서 자신도 모르게 몸에 밴 고답적인 스타일이 아닌, 자신만의 새로운 이미지와 기법을 그는 원하고 있었다.

많은 화가들이 이탈리아를 통해 새로운 영감과 가능성을 발견하고 성장의 발걸음을 내딛었다. '화가들의 군주이며 군주의 화가'였던 루벤스에게 가장 큰 가르침을 준 스승은 미켈란젤로, 티치아노, 카라바조 같은 이탈리아 화가들의 작품이었다. 벨라스케스와 반 다이크도 루벤스의 충고를 듣고 이탈리아 유학을 감행했다. 인상파 화가인 르누아르는 1881년의 이탈리아 여행에서 라파엘로와 앵그르를 발견했다. 그는 동료 화가들의 만류에도 불구하고 과감히 앵그르 스타일의 누드화로 자신의 작품 방향을 선회했다. 이처럼 숱한 화가들에게 이탈리아는 영감과 발전의 원천이었다. 클림트 역시 마찬가지였으나 그가 이탈리아에서 발견한 것은 다른 화가들처럼 르네상스나 바로크 시대의 대가들이 아니었다. 그는 그보다 더 먼 과거를 바라보고 있었다.

클림트는 1899년에 처음 이탈리아 땅을 밟았다. 이 해 5월 3일, 클림트는 스무 살인 알마 쉰들러(후에 클림트의 친구인 작곡가 구스타프 말러와 결혼하며 알마 말러로 이름을 바꾸었다)와 베네치아의 산마르코 성당을 방문했다. 그가 알마와 동행한 이유는 당시 이탈리아 방문이 클림트의 친구이자 알마의 의붓아버지인 화가 카를 몰의 초청으로 이뤄졌기 때문이었다. 알마의 회고록에 따르면, 두 사람은 이른 아침 함께 산마르코 성당을 찾았다. 성당 안으로 들어섰을 때, 맨 처음 보인 것은 실내를 채운 희부연 회색 빛깔이었다. 그러나 어둠에 눈이 익을수록 황금빛의, 찬란하고도 경이로운 모자이크들이 시선 안으로 들어왔다. 성당 안의 인상은 클림트에게 지워지지 않는 기억으로 남았다.

이후 1901년 완성된 〈유디트〉(176쪽)의 배경에 클림트는 처음으로 금을 얇게 펴 바른 금박 기법을 사용했다. 이어지는 〈베토벤 프리즈〉에서도 금박 기법은 작품의 중요한 부분을 차지한다. 클림트는 프레스코로 제작한 이 벽화에 부분적으로 금박과 스투코stucco, 그리고 작은 유리 조각들을 촘촘하게 붙이는 모자이크 기법을 사용했다. 5만 명이 넘는 대중에게 공개된 〈베토벤 프리즈〉를 통해 클림트는 자신이 먼 이국의 기법, 그리고 과거의 기법들을 연구하고 있다는 사실을 알린 셈이었다.

금세공업자의 아들인 클림트는 금을 얇게 펴서 바르는 중세의 기법을 예전부터 알고 있었다. 그러나 대중은 '금을 칠한 벽화'라는 사실만으로도 충분히 흥분했다. 〈베토벤 프리즈〉가 큰 화제를 모은 이유 중 하나가 여기에 있었다. 클림트의 동료들도 이 새로

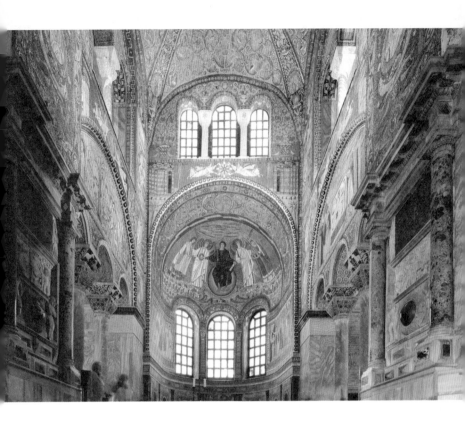

라벤나 산비탈레 성당, 찬란한 황금빛 공간

클림트가 이탈리아에서 만난 것은 르네상스나 바로크 시대 거장들의 작품이 아니었다. 클림트는 더 먼 과거, 무려 1,500년 전 비잔티움 제국의 모자이크를 통해 새로운 예술의 영감을 얻었다. 찬란하게 빛나는 불멸의 예술, 황금의 신비와 가능성, 평면과 장식의 재발견이었다.

운, 동시에 지극히 고답적인 재료의 등장에 관심을 기울였다. 금의 사용은 예술가를 마치 신처럼 보이게 했다. 그리고 그것이야말로 내심 클림트가 바라던 바였다. 클림트의 '황금시대'가 이렇게 시작되었다.

라벤나에서 발견한 황금의 가능성

〈베토벤 프리즈〉를 제작한 이듬해인 1903년 클림트는 베네치아에서 140여 킬로미터 떨어진 곳에 위치한 라벤나Ravenna를 방문했다. 이 작은 도시에 6세기 비잔티움 제국의 모자이크들이 그대로 남아 있었다.

> 어제 저녁 이 도시에 도착할 때만 해도 비가 내렸지. 밤새 빗방울 떨어지는 소리가 호텔 천장을 통해 들렸다오. 오늘 아침에는 해가 밝게 뜨고 도시의 더러움은 다 씻겨 내려가고 없었소. 그리고 그 햇살 아래서 놀라울 정도로 경이로운 모자이크들을 볼 수 있었지.
> — 에밀리 플뢰게에게 보낸 엽서, 1903년 12월 12일

이 뒤에 이어지는 구절은 클림트가 자기 자신이 아닌 다른 이들의 예술 작품에 대해 보낸 최대치의 찬사를 담고 있다. "내가 느낀 감탄을 어떻게 설명해야 할지 모르겠군. 정말 압도적으로 대단한 모자이크였소."

며칠 후 방문한 베네치아 산마르코 성당의 모자이크는 이 정도로 강렬한 충격을 주지 못한 듯싶다. 역시 에밀리에게 보낸 편지에서 클림트는 베네치아의 모자이크에 대해 "매우 인상적인 예술이었다"라고만 설명하고 있다.

라벤나 방문은 클림트에게 유일하게 의미 있었던 해외여행이었다. 클림트는 파리의 인상파를 포함해, 몇 번의 해외여행에서 본 다른 화가들의 작품에 대해 늘 시들한 반응을 보였다. 그는 빈 미술사 박물관의 전시작들만으로도 충분한 배움을 얻을 수 있다고 말하곤 했다. 클림트는 이곳에 소장된 벨라스케스의 〈마르가리타 테레사 공주의 초상〉을 꼼꼼히 관찰하고 〈프리차 리들러 부인의 초상〉(143쪽)에 공주의 머리 장식과 엇비슷한 장식을 그려 넣었다. 그러고 나서 특유의 자신감 넘치는 어투로 말했다. "세상에 이름을 남길 만한 화가는 두 사람뿐이야. 벨라스케스와 클림트."

라벤나 여행은 클림트에게 그의 운명을 일깨워주었다. 클림트는 자신이 본질적으로 과거에 속한 화가라는 사실을 잘 알고 있었다. 누가 뭐래도 그는 마카르트의 역사화, 르네상스 이래 계속된 아카데미풍 그림에서 시작한 화가였다. 참다운 자신을 찾기 위해서는 일단 마카르트, 아니, 라파엘로로 대표되는 서양미술사의 전통을 한번에 뛰어넘을 필요가 있었다. 그리고 클림트는 초기 기독교 시대에 제작된 1,500년 전의 라벤나 모자이크를 통해 원형의 순수와 위대함, 그리고 금이라는 재료의 무한한 가능성에 대해 눈을 떴던 것이다.

라벤나의 모자이크들은 신비롭고 호화스러웠으며 동시에 세월의 흔적이 감지되지 않는 영원함으로 빛나고 있었다. 예술은 의당 이래야 하지 않겠는가, 라고 클림트는 빛나는 모자이크들 앞에서 중얼거렸을지도 모른다.

명성에 비해 직접 라벤나를 방문해본 이들은 그리 많지 않다. 라벤나는 이탈리아 그 어디에서도 가깝지 않은 도시다. 아드리아 해에 면한 이 작은 도시로 그나마 편하게 갈 수 있는 방법은 볼로냐에서 기차나 버스를 이용하는 길이다. 이렇게 외진 위치가 현재 라벤나에 있는 무수한 모자이크들을 파괴의 위험에서 구원했다. 한때 서로마 제국의 수도였고, 이후 동로마 제국(비잔티움) 제2의 수도였던 이 오래된 도시는 이제 찾는 이들이 거의 없는 한적한 소도시가 되어 남아 있다. 그 덕분에 5~6세기 사이 구축된 수많은 성당과 모자이크들은 거의 훼손되지 않은 상태로 보존되고 있다.

라벤나는 고대 로마 시대부터 중세 초기까지는 여러모로 중요한 도시였다. 현재는 해안선의 후퇴로 항구로서의 기능을 잃었지만, 과거의 라벤나는 아드리아 해에 면한 항구 도시이자 군사적 거점이었다. 기원전 49년, 폼페이우스에게 대항하기 위해 율리우스 카이사르가 루비콘 강을 건너기 전에 군대를 모았던 곳이 바로 라벤나였다. 서기 402년에는 서로마 제국의 수도가 밀라노에서 라벤나로 옮겨졌다. 사방에서 외적이 침략하기에 적절한 위치인 밀라노에 비해 아드리아 해에 자리한 라벤나는 도시 방어에 더 유리한 상황이었다.

이후 476년, 게르만 용병 오도아케르Odoacer가 서로마 제국을 멸망시키며 라벤나도 점령했다. 그러나 오도아케르는 곧 동東 고트 족의 왕 테오도리쿠스Theodoricus에 의해 살해되고 때마침 덮친 홍수로 인해 도시는 늪지로 변했다. 518년 동로마 제국의 황제가 된 유스티니아누스 1세Justinianus I는 라벤나를 탈환함으로써 이탈리아 반도에 동로마 제국의 거점을 만들어야 한다고 생각했다. 황제는 끈질긴 시도 끝에 540년 라벤나를 탈환하는 데 성공했다. 그사이 동고트 족은 자신들이 믿는 아리우스 파Arianism의 교회를 도시 곳곳에 지어놓은 상태였다. 아폴리나레 누오보 성당Basilica di Santa Apollinare Nuovo, 아리우스 세례당 등이 현재도 라벤나에 남아 있는 동 고트 족의 건물들이다.

도시의 새로운 지배자가 된 유스티니아누스 황제는 고트 족의 흔적을 없애기 위해 이 도시 곳곳에 비잔티움 스타일의 성당을 지으라고 명령했다. 도시에 열띤 건축 붐이 일었다. 이때 새로 건축된 성당들이 산비탈레 성당Basilica of San Vitale, 클라시의 아폴리나레 성당Basilica of Sant'Apollinare in Classe 등이다. 이 성당들에는 당시 비잔티움 장인들의 빼어난 솜씨를 실감할 수 있는 화려한 모자이크들이 수놓아져 있다.

그러나 라벤나는 아드리아 해를 사이에 두고 동로마 제국의 영토와 분리돼 있는 상태였다. 7세기경부터 이탈리아 반도의 롬바르디아 족은 라벤나를 얻기 위한 싸움을 시작했다. 200여 년 동안 지속된 이 전쟁의 결과로 712년 라벤나는 롬바르디아 족의 손에 들어갔다.

롬바르디아 족이 라벤나를 점령한 것은 동로마 제국으로서는 뼈아픈 손실이었지만, 예술적인 시각에서는 오히려 다행스러운 일이었다. 726년 동로마 제국 내에서는 '성상 파괴 운동', 즉 예수와 성모자 등을 그린 모자이크와 조각을 모두 파괴하라는 황제의 칙령이 내려졌다. 이 때문에 콘스탄티노플(현 이스탄불)에 있는 성소피아 대성당의 모자이크들도 모두 회칠로 덮였다. 이때 라벤나는 이미 롬바르디아 족의 점령하에 있었다. 덕분에 라벤나에 남은 6세기의 모자이크들은 파괴의 손길을 피해갔다. 현재 라벤나에서는 산비탈레 성당, 아폴리나레 누오보 성당, 갈라 플라시디아의 영묘Galla Placidia Mausoleum 등에서 동 고트 족과 비잔티움 제국 장인들의 모자이크들을 볼 수 있다. 9~10세기 사이에 건축된 베네치아 산마르코 성당의 모자이크들도 라벤나의 모자이크들을 본떠 만든 것이다.

라벤나의 모자이크 중 대표주자 격인 산비탈레 성당은 라벤나의 구도심 중심가에 있는 팔각형의 성당이다. 성당의 이름인 '산비탈레'는 성 비탈리스St. Vitalis를 일컫는 단어다. 성인은 바로 이 성당이 세워진 자리에서 순교했다. 성당을 지은 막시미아누스Maximianus 주교는 이 성당 안에 있는 유스티니아누스 1세의 모자이크에서 황제 옆에 서 있는 인물로 등장한다.

여행자의 입장에서도 라벤나는 놓치기 아까운 도시다. 로마, 피렌체, 볼로냐 등 교통의 요지에서 가깝지 않고 대중교통으로 가기 어렵다는 단점은 있지만 이 조촐한 중세 도시의 모습은 이곳에 오

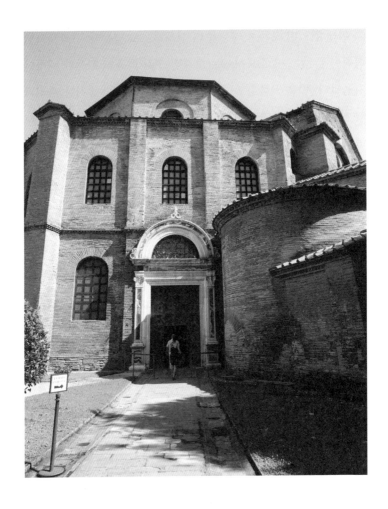

산비탈레 성당, 라벤나 모자이크의 대표주자

산비탈레 성당은 천 년이 넘는 역사를 간직하고 있는 유서 깊은 곳으로, 성당 내부의 모자이크는 오늘날에도 조금도 빛바래지 않은 채 제작 당시의 숭고한 모습을 그대로 간직하고 있다. 다른 어느 화가의 작품에도 큰 감흥을 얻지 못했던 클림트조차 이 고전 중의 고전, 영원히 변하지 않는 불멸의 아름다움에는 감탄을 감추지 못했다.

기 위해 겪었던 모든 어려움을 다 상쇄하고도 남는다. 관광객으로 북적이지 않는 이 소도시에는 오래된 고장 특유의 고상한 매력이 감돌았다. 좁은 골목길 곳곳에는 주요 모자이크 관광지를 가리키는 팻말이 역시 모자이크로 만들어져 붙어 있었다. 이탈리아를 대표하는 지휘자 리카르도 무티Riccardo Muti는 로마와 제법 거리가 있음에도 불구하고 라벤나에 살고 있다. 도시의 모습처럼 기품 있는 작은 호텔의 주인장은 "그래서 매년 여름이면 라벤나에서 마에스트로 무티가 주도하는 라벤나 페스티벌이 열린다"고 자랑스럽게 말했다.

늦은 저녁, 렌터카 편으로 간신히 라벤나에 도착해 호텔에 짐을 풀었다. 이 도시의 호텔들은 대개 300~400년 전에 지어진 부유한 상인들의 저택을 개조한 건물들이다. 겉으로는 평범한 건물인 작은 호텔에 들어가보니 영화 속 장면처럼 샹들리에 조명이 달린 대리석 계단과 높은 천장, 귀족 부인의 방처럼 우아하게 꾸며진 실내가 모습을 드러내 뜨내기 관광객을 놀라게 했다. 9시가 다 되어서야 도시 한가운데 있는 포폴로 광장Piazza del Popolo으로 나갔음에도 광장을 둘러싼 비스트로들은 한창 식사 손님을 맞고 있었다. 맑고도 서늘한 여름저녁이었다. 잉크빛 어둠이 점차 광장으로 내려오고 창백한 달이 푸른 하늘에 떠올랐다. 아드리아 해에 면한 이 지역의 음식들은 토스카나와는 확실히 다른 풍미를 지니고 있었다. 리카르도 무티가 왜 불편한 교통을 감수하고 이 도시를 떠나려 하지 않는지 알 것 같았다.

혁신의 열쇠, 비잔티움과 동방 미술

도시 자체가 워낙 작기 때문에 산비탈레 성당을 찾는 일은 어렵지 않았다. 골목을 몇 번 돌아가자 붉은 벽돌로 지어진 성당이 바로 모습을 드러냈다. 서기 6세기의 건물이라고는 믿기 어려울 정도로 보존 상태가 훌륭했다. 성당은 4센티미터 두께의 벽돌로 지어졌고 팔각형 모양을 이루고 있다. 팔각형은 원형의 천국과 네모난 지상을 연결하는 도형으로 여겨졌다. 성당 입구의 아치는 고대 로마의 건축 기법을 이어받았다. 이 성당은 고대 로마와 비잔티움 제국 사이를 잇는, 그리고 중세부터 시작된 기독교 미술의 원형을 보여주는 중요한 유산이다.

무엇보다 팔각형 성당의 애프스apse, 건축에서 반달형 혹은 다각형의 돌출부 부분의 모자이크는 1,500년이라는 세월이 무색하게 놀랍도록 생생한 모습으로 보는 이를 압도한다. 아브라함의 제사, 예수와 성인들의 얼굴, 천사와 양들, 성스러운 나무 앞에서 신발을 벗는 모세, 세례 요한과 예레미야, 천상 도시 예루살렘의 모습들이 보석처럼 촘촘한 모자이크로 박혀 있다. 별들이 가득 차 있는 하늘을 묘사한 모자이크는 보는 이에게 금방이라도 예수가 재림해서 내려올 것 같은 환상을 안겨준다.

성당에 들어선 순간의 감정은 시스티나 성당에서 미켈란젤로의 〈천지 창조〉를 처음 마주하던 순간과 비슷했다. 원형 중의 원형, 고전 중의 고전을 목격한 순간의 신비로운 경건함이었다. 애프스로 들어가는 길목의 천장에는 예수와 열두 제자들의 얼굴이 초

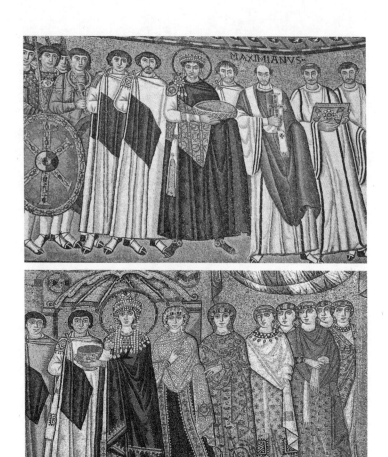

산비탈레 성당의 유스티니아누스 1세와 테오도라 황후 모자이크

클림트는 산비탈레 성당의 황금 모자이크에 깊은 인상을 받았다. 무엇보다 클림트를 사로잡은 것은 평면과 장식의 가능성이었다. 평면을 통해 더 많은 의미를 담아내고, 장식을 통해 시간과 상관없는 영원한 아름다움을 전달할 수 있었다. 찬란히 빛나는 황금, 화려하게 장식된 평면, 진정한 클림트 예술의 신호탄이었다.

상처럼 모자이크로 장식돼 있다. 이제 지상이 아닌 천상의 공간으로 들어가는 길이라고 방문객에게 말해주는 듯하다. 성경 속 아브라함과 이삭의 이야기를 담은 천장은 순도 높은 초록색과 황금색 장식들로 가득했다.

천장에서 시선을 옮겨 정면을 바라보면 자주색 제의를 입고 옥좌에 앉아 양편에 천사와 성인들을 거느린 젊은 그리스도가 눈에 들어온다. 즉위한 지 얼마 되지 않은 황제 같은 인상이다. 그 아래 양편으로 성반을 든 유스티니아누스 1세와 성배를 든 테오도라 황후가 각각 군신과 시녀들을 이끌고 예수가 앉아 있는 방향을 향해 나아간다. 황제와 황후는 이제 곧 시작할 천상의 예배에 참여하기 위해 이동하는 중이다. 그들은 예수의 신하 자격으로 이 성스러운 예배에 참석할 것이다.

모자이크 속 유스티니아누스 1세는 예수처럼 젊고 아름다운 얼굴이다. 보석 브로치로 자줏빛 망토를 어깨에 고정시키고 황금 왕관을 썼으며 역시 보석으로 장식된 샌들을 신었다. 엄격한 표정을 짓고 있는 신하들에 비해 황제의 얼굴에는 온화해 보이는 미소가 떠올라 있다. 이 모자이크가 제작될 당시 유스티니아누스 1세는 예순이 넘은 노쇠한 나이였으나 모자이크 장인은 그를 젊은이로 묘사해놓았다.

반대편의 테오도라 황후는 보석 장식이 늘어진 왕관을 쓰고 황제보다 한층 더 엄숙한 표정으로 성배를 들고 있다. 황후의 뒤를 따르는 시녀들은 목걸이와 귀걸이를 걸고 정교한 무늬가 수놓아

진 베일로 몸을 감쌌다. 신하들이 황후를 커튼이 드리워진 내실로 인도하고 있다. 황후가 곧 도착할, 그리스도가 앉아 있는 애프스의 천국은 초록 풀밭에 오만 가지 꽃들이 난만히 피어 있고 온통 눈부신 황금빛으로 가득 찬 공간이다. 클림트는 특히 이 테오도라 황후의 모자이크에 매료되었다고 한다. 황제와 황후의 모자이크는 시간의 흐름이 전혀 느껴지지 않는다. 만들어진 지 1,500년이 지난 이 모자이크 안에서 황제 부부는 영원히 젊고 당당한 모습으로 남아 있다.

산비탈레 성당보다 조금 앞선 시기에 지어진 아폴리나레 누오보 성당에서도 화려한 모자이크를 볼 수 있다. 이 성당의 긴 바실리카에서는 동방박사들과 성인들이 각각 성모와 예수를 향해 행진하고 있다(138쪽). 이 공간 역시 클림트가 그린 〈키스〉(158쪽)의 배경처럼 초록빛 풀과 꽃들로 가득한 바닥과 황금빛 공간으로 채워졌다. 아폴리나레 누오보 성당은 라벤나가 동로마 제국에 의해 수복되기 전인 서기 504년, 테오도리쿠스의 명으로 지어진 성당이다. '고트 족'이라는 단어가 주는 야만인의 느낌과는 달리, 테오도리쿠스 일파는 비잔티움 제국 못지않은 화려하고 정교한 모자이크와 건축 기술을 보유하고 있었다.

산비탈레 성당과 아폴리나레 누오보 성당의 모자이크는 모두 '권위'를 강조한다. 그것은 젊고 아름다운 예수, 여왕처럼 위풍당당한 성모 마리아가 다스리는 천국의 위엄을 표현하는 동시에 예수를 대리해서 지상의 비잔티움 제국을 다스리는 황제와 황후의 권위를 상징하기도 한다. 비잔티움 제국은 정교 합일, 즉 황제가

종교적 수장도 겸하는 체제였다. 6세기경의 비잔티움 제국은 서방으로 점점 더 자신들의 세력을 넓히고 있었다. 제국의 권력자들은 신앙을 통해서 자신들의 왕권을 더욱 공고하게 만들기를 원했을 것이다. 예수 못지않게 당당한 황제와 황후의 모습은 당시 영토를 확장해가던 동로마 제국의 권위와 위엄을 보여준다.

클림트는 라벤나를 두 번 방문했다. 그는 이 신비롭고도 경건한 지상의 천국, 머나먼 과거의 장인들이 구축한 천국에 대해 깊은 인상을 받았음이 분명하다. 클림트는 이 모자이크들이 주는 '경건한 단순함'에 완전히 압도되지 않았을까? 아마도 화가는 시공간이 영원히 정지한 듯한, 평면성과 장식성이 극도로 강조된 천국을 통해 시간의 흐름을 거슬러 올라가는 아름다움의 원형을 발견했을 것이다.

더구나 클림트는 이 성당과 흡사한, 엄숙하고 장엄한 황제의 공간들인 부르크 극장과 빈 미술사 박물관을 통해서 예술가로서 첫발을 내디딘 이였다. 라벤나를 장악한 유스티니아누스 황제 못지않게 빈에는 프란츠 요제프 황제의 권력이 생생하게 살아 있었다. 그는 1,500년의 시간을 거슬러 올라가서 라벤나 성당들의 모자이크를 제작한 이름 모를 장인들에게 어떤 동지 의식을 느꼈을지도 모를 일이다. 그는 먼 길을 돌고 돌아 이 외딴 도시까지 온 보람으로, 그리고 먼 과거의 예술가들과 교유하는 기묘한 느낌으로 잠시 몸을 떨었을 것이다.

무엇보다 클림트는 이 이국의 성당에서 '평면의 가능성'을 발견했다. 정교하고 화려한 모자이크들에는 공간감이 전혀 나타나 있

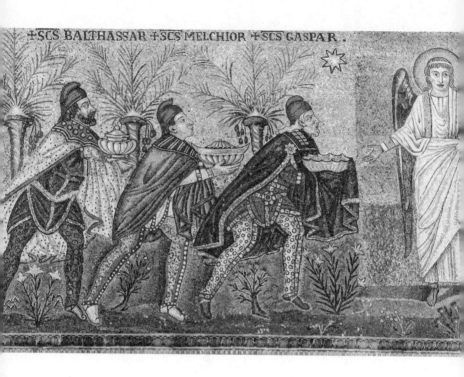

+SCS BALTHASSAR +SCS MELCHIOR +SCS GASPAR.

아폴리나레 누오보 성당의 동방박사 모자이크

산비탈레보다 조금 앞서 지어진 아폴리나레 누오보 성당의 모자이크는 동방의 스타일이 섞여 있다. 성모 마리아와 아기 예수를 향해 나아가는 동방박사들은 로마식 토가가 아니라 동양풍의 바지를 입고 있다. 라벤나는 동양과 서양 문화가 만나는 거점이기도 했다. 모두가 현대로 나아가는 19세기 말 클림트는 먼 과거와 동방에서 혁신의 가능성을 발견했다.

지 않다. 여기서 역설적으로 클림트가 발견한 것은 평면이 함축하고 있는 놀라운 상징성이었다. 오히려 평면이 더 많은 의미를 담아낼 수 있었다. 그리고 장식은 모든 것을 지배하며 시간과 상관없는 영원한 아름다움을 전달할 수 있었다. 천 년 이상의 시간이 흘렀어도 모자이크 장식들의 신비로움과 생명력은 결코 빛바래지 않았다. 그것은 미켈란젤로와 라파엘로 이전의 아름다움이요, 대상을 최대한 사실적이며 극적으로 재현하려 한 르네상스 이후 미술사의 전통을 한번에 부정하는 듯한 원형의 아름다움이었다.

이 고귀한 단순함을 발견한 순간, 클림트의 새로운 시대가 열리기 시작했다. 새로움을 발견하기 위해서는 역설적으로 가장 먼 과거를 향해, 예술과 종교의 '원형'을 향해 돌아가야 한다는 깨달음이었다. 그리고 고대와 중세 초기 미술 작품이 띠고 있는 원형의 아름다움을 발견한 클림트의 눈에 인상파를 비롯한 동시대 화가들의 작품들이 어떤 인상도 남기지 못했던 것은 당연한 일이었다. 그가 속한 세계인 빈과 오스트리아는 파리나 런던, 프랑스와 완전히 달랐다. 그는 제국의 과거를, 그리고 이국의 문화를 숙명적으로 받아들일 수밖에 없는 처지에 있었다.

클림트의 눈에는 분명 아폴리나레 누오보 성당 모자이크의 독특한 측면도 보였을 것이다. 긴 바실리카 양편에 자리 잡은 모자이크들은 왼편에는 성모자에게 공물을 바치는 동방박사 세 사람과 시녀들, 오른편에는 예수와 그 제자들로 구성돼 있다. 성모자에게 다가가는 동방박사들은 로마식의 토가가 아닌 바지를 입고 있다.

이처럼 라벤나의 모자이크들은 초기 기독교 미술의 형태를 보여주는 동시에 유럽과 동방 스타일이 섞인 비잔티움 미술의 특징을 보여주기도 한다. 동방의 미술은 클림트를 사로잡은 장르 중 하나였다. 클림트의 황금시대를 연 두 가지 키워드인 '비잔티움'과 '일본'은 이렇게 모두 먼 과거와 변방에서 왔다.

과거와 이국의 우물에서 찾아낸 영감의 실마리

빈 교외에 자리한 벨베데레 미술관은 연간 백만 명의 관람객이 클림트의 〈키스〉를 보기 위해 찾아오는 곳이다. 벨베데레의 얼굴이라고 할 만한 클림트의 〈키스〉는 미술관 2층에 전시돼 있다. 하지만 벨베데레 궁에 가서 〈키스〉만 보고 나온다면 큰 실수를 저지른 셈이다. 이 미술관에는 클림트가 〈키스〉에 이르게 된 여정을 암시해주는 귀중한 작품들이 여럿 있다. 특히 중요한 작품들은 〈키스〉 전시실에 함께 걸려 있는 〈소냐 닙스의 초상〉과 〈프리차 리들러 부인의 초상〉(143쪽)이다. 이 두 작품을 보면 라벤나 여행이 클림트에게 어떤 영향을 주었는지 알 수 있다.

클림트는 8년의 간격을 두고 그려진 두 초상에서 약속이나 한 듯 정사각형에 가까운 형태의 캔버스를 사용했다. 화면 오른편의 안락의자에 앉아 몸을 왼편으로 돌리고 있는 모델의 포즈도 거의 똑같다. 관람객들은 이 두 작품을 통해 8년간 클림트의 화풍이 얼마나 변화했는가를 충격적으로 실감하게 된다. 이 사이 빈은 19세

〈소냐 닙스의 초상〉, 아름다운 여인의 그림

캔버스에 유채, 145×146cm, 1898, 빈 벨베데레 미술관. 소냐 닙스의 초상은 누가 보아도 아름다운 여인의 그림이다. 모델은 우아하고 시적이며 부드럽고 자연스러운 분위기가 느껴진다. 어쩌면 이 그림을 그릴 당시 클림트와 소냐는 연인 관계였을지도 모른다. 소냐가 들고 있는 붉은 수첩은 클림트가 선물한 스케치북으로 소냐는 죽을 때까지 이 수첩을 간직했다.

기를 끝내고 20세기를 맞았다. 그리고 세기말과 세기 초를 지나며 클림트의 화풍도 완전히 달라졌다. 아름답고 부드러운 여인의 초상을 그리던 클림트의 시각은 한층 냉정해지고, 무언가를 탐색하는 듯한 시선으로 바뀌었다.

앞선 작품인 〈소냐 닙스의 초상〉에서 소냐 닙스Sonia Knips는 앉아 있던 의자에서 막 일어서려는 듯, 팔걸이를 잡은 왼손에 약간 힘을 주고 있는 상태다. 그러한 동작이 지극히 자연스럽다. 클림트는 20대 초반부터 이미 인체 데생의 대가였다. 클림트에게 이 정도 포즈의 데생은 전혀 어려운 일이 아니었다.

소냐의 초상은 아련하고 시적인 분위기를 풍긴다. 소냐의 어깨 뒤편에 그려진 꽃은 그녀의 분홍빛 드레스에서 피어난 것처럼 보인다. 어쩌면 이 그림을 그릴 때 클림트는 소냐와 연인 관계였는지도 모른다. 클림트의 모든 여성 초상화 중에서 이 그림처럼 화가의 감정이 깊게 개입된 작품을 찾기는 쉽지 않다.

소냐는 손에 붉은 수첩을 들고 있는데, 이 수첩은 클림트가 소냐에게 선물한 자신의 스케치북이다. 소냐는 이 수첩을 죽을 때까지 간직하고 있었다. 소냐의 유족들은 유품 중에서 이것을 발견했다.

〈프리차 리들러 부인의 초상〉, 기묘한 장식의 초상
캔버스에 유채, 153×133cm, 1906, 빈 벨베데레 미술관. 8년 전에 그린 〈소냐 닙스의 초상〉과 비교해보면 클림트의 그림은 자연스럽고 부드러운 분위기에서 장식과 선, 평면을 강조하는 방향으로 변화했다. 그림 속 여인은 마치 의자에 묶여 있는 듯하고, 모델보다 스테인드글라스와 의자의 기묘한 장식이 더 보는 이의 시선을 사로잡는다. 클림트는 과거의 예술에서 얻은 영감을 그 누구와도 다른, 자기 자신만의 예술로 재창조했다.

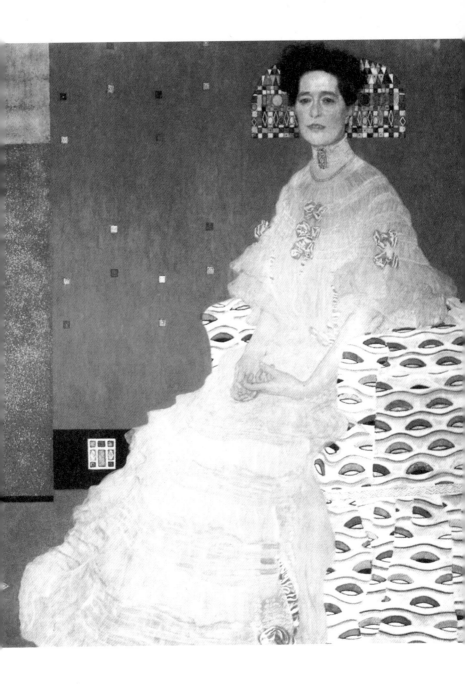

그 속에는 클림트가 그린 스케치들과 함께 클림트의 사진이 들어 있었다. 그림에 전반적으로 도는 분홍빛 때문에 이 수첩은 그녀가 막 꺾은 장미꽃처럼 느껴지기도 한다.

장밋빛으로 빛나는 소냐의 초상에 비해 〈프리차 리들러 부인의 초상〉 속 프리차 리들러Fritza von Riedler는 독특하고도 기묘한 은색 장식에 갇혀 있다. 또한 자연스럽고 우아하며 시적인 여운을 남기는 소냐의 초상과 달리 리들러 부인은 의자에 묶여 있는 것처럼 보이기도 한다. 소냐의 초상에 깊게 개입돼 있던 클림트의 시선은 한결 냉정하고 객관적이다. 무엇보다 클림트는 이 그림에서 모델에 크게 주목하지 않은 듯한 인상을 풍긴다.

벨베데레 미술관에서 이 그림을 본 순간 느낀 인상은 '장식이 사람을 옭아매고 있구나'라는 것이었다. 이 그림의 주제는 이미 사람이 아니다. 리들러 부인은 품위 있지만 그리 아름답지는 않은 중년의 여인이다. 그런데 그녀가 앉아 있는 의자의 장식이 조금 묘하다. 부인은 입고 있는 아이보리색 드레스와 엇비슷한 색깔의 의자에 앉아 있는데, 이 의자에는 마치 현미경으로 본 세포 같은, 기묘한 물결무늬 장식이 세심하게 그려져 있다.

이 그림이 〈소냐 닙스의 초상〉에 비해 이상한 점은 한두 가지가 아니다. 일단 리들러 부인의 머리 뒤에 그려진 반원형 장식 같은 스테인드글라스부터가 어색하다(클림트는 벨라스케스의 초상화를 본떠 이 기묘한 머리 장식을 그렸다). 부인의 손은 묶여 있는 것처럼 부자연스럽다. 소냐의 초상에서 클림트가 구사한 자연스러운 손의 모습

을 보면 분명 일부러 이렇게 꺾인 손 모양을 연출한 것이다. 그림을 보면 볼수록 의문은 늘어난다. 그림의 왼편 아래쪽에 있는 금색과 은색의 사각형 조합은 무엇을 의미하는가? 그림의 배경에 불과한 모델 머리 뒤의 스테인드글라스는 왜 터무니없을 정도로 정교하게 그려졌는가? 8년 사이에 클림트의 초상은 자연스럽고 생기 있는 모습에서 창백하고 부자연스러운 모습으로 퇴화한 것처럼 보인다. 두 그림을 비교해보며 관람객들은 클림트가 이 기간 동안 양감과 사실성을 포기하고 대신 장식과 선, 평면을 강조하는 방향으로 나아가고 있음을 실감할 수 있다.

당시 클림트는 19세기의 유산인 사실주의와 20세기 들어 새로이 대두된 상징주의 사이에서 방황하고 있었다. 클림트 연구가인 프랭크 휘포드Frank Whitford의 표현을 빌리자면, "이 폭군 같은 장식들은 결과적으로 모델의 개성을 완전히 잠식해버렸다". 미술사학자 베르너 호프만Werner Hofmann 역시 "이 그림이 우리에게 보여주는 것은 사람이 아니라 장식 그 자체다"라고 혼란스러운 심경을 표현했다.

실제로 〈프리차 리들러 부인의 초상〉을 그리기 1년 전 완성된 〈마르가레트 스톤보로-비트겐슈타인의 초상〉은 모델이 인수하기를 거부했다고 한다. 갑자기 변화한 클림트의 스타일에 그의 고객들은 당황할 수밖에 없었던 것이다. 철학자 루트비히 비트겐슈타인의 누나인 마르가레트Margaret Stonborough-Wittgenstein는 니체와 입센, 스트린드베리의 희곡을 즐겨 읽는 엘리트 여성이었는데도 불구하고 갑자기 변화한 클림트의 스타일을 이해할 수 없었다. 이제 클림

트의 초상은 사람이 아닌 장식을 표현하기 위한 정교한 수단이 되었다는 점을 그녀가 이해하지 못한 것도 무리는 아니었다.

이런 맥락에서 보면, 클림트가 왜 〈프리차 리들러 부인의 초상〉에서 유독 모델의 얼굴과 손만을 사실적으로 그렸는지를 이해할 수 있다. 갖가지 무늬로 가득한 이 그림이 실은 초상화라는 사실을 상기시키기 위해 클림트는 정교한 장식 속에 감싸인 여성의 얼굴과 손만 남겨두었다. 그러나 여성의 몸 나머지 부분은 모두 장식에 함몰되어 있다.

장식으로 사람의 몸을 휘감고, 사람의 몸을 지극히 평면적인 방식으로, 반면 장식은 화려하고 정교하게 표현하는 것. 클림트의 황금시대는 이렇게 고답적인 방법으로 시작되었다. 왜 클림트는 평면을 추종했을까. 라벤나의 금빛 모자이크들은 클림트로 하여금 '평면의 영원한 생명력'을 보여주었다. 1,500년 이상 생동감을 잃지 않고 있는 비잔티움의 모자이크 장식을 통해 클림트는 보이는 그대로 묘사한다고 해서 그림이 영원한 생명력을 얻는 것은 아니라는 점을 깨달았다. 그보다는 보석 왕관과 자줏빛 가운에 휘감긴 테오도라 황후처럼, 추상적이고 절대적인 방식으로 그려진 작품이 오히려 시간의 흐름을 거스르는 영원성을 얻을 수 있었다.

클림트의 모든 영감의 원천이 유럽 바깥에서 유래한 것은 아니었다. 빈 분리파의 첫 번째 전시회가 해외 화가들의 작품으로만 이뤄졌다는 점에서도 알 수 있듯이, 클림트는 오스트리아 밖에서 벌어지는 예술가들의 실험에 관심을 갖고 있었다. 그러나 파리를 중

심으로 형성된 인상파 스타일은 그의 관심을 끌지 못했다. 클림트
는 서양 미술사의 전통 속에서 발전해온 정통 회화들이 아닌, 보다
생명력 넘치는 변방의 작품들을 주목하고 있었다.

1900년에 열린 빈 분리파 전시에 초대된 스코틀랜드 디자이너
찰스 레니 매킨토시의 작업은 클림트의 눈을 사로잡았다. 클림트
는 높고 날씬한 매킨토시의 의자에 매료되어 빈 분리파 동료 요제
프 호프만과 이를 모방한 의자를 디자인하기도 했다. 매킨토시는
아내 마거릿 맥도널드Margaret MacDonald와 함께 공동으로 작업을 하
고 있었는데 클림트는 마거릿 맥도널드의 작업에 특히 관심을 기
울였다. 그녀는 원시 켈트 여신의 모습을 우아하고 둥근 문양으로
재해석하는 일에 몰두하고 있었다.

매킨토시 부부는 켈트 여신을 현대적으로 그려낸 디자인으로
스코틀랜드의 공업도시 글래스고에 혁신적인 바람을 불러온 이들
이었다. 매킨토시의 여성적이고 우아하며 매끈한 장식성은 실은
가장 거칠고 원시적인 켈트의 문양에서 비롯되었다. 매킨토시의
실내 디자인과 가구들은 흑백과 직선의 간결한 형태로 이루어져
있다. 그리고 그 위에 분홍이나 보랏빛의 둥근 장미 문양이 장식적
으로 등장한다. 이 둥근 장미들은 켈트 여신의 자궁, 즉 원시적인
생명력을 상징한다. 클림트의 〈베토벤 프리즈〉의 형태, 벽의 위편
에 띠처럼 두른 방식 역시 매킨토시의 실내 디자인 작업의 영향으
로 해석할 수 있다. 이러한 매킨토시 장식예술 스타일은 훗날 클림
트가 동료들과 함께 '빈 공방Wiener Werkstätte'을 여는 데 중요한 모티
브를 제공했다.

맥도널드는 1903년에 클림트의 친구이자 빈 공방의 설립에 자금을 댄 프리츠 배른도르퍼Fritz Wärndorfer의 음악실을 디자인했다. 이 음악실의 창문으로 제작된 스테인드글라스의 긴 머리 여신들은 켈트 여신과 클림트의 황금빛 여인 중간쯤에 위치한 듯 보인다. 이처럼 길고 날씬하며 양감 없는 여인들, 초상이라기보다는 장식에 가까운 여인들의 모습은 클림트가 수집한 우키요에 속에 자주 등장하는 미인들과도 흡사했다.

비잔티움의 황금빛 모자이크와 매킨토시 디자인 속의 켈트 여신, 일본 목판화 속의 미인들은 모두 '인간이라기보다 여신'에 가깝다는 공통점을 가지고 있다. 그들은 모두 살아 있는 인간의 생명력보다는 정교하고 화려하며 신성한 모습이다. 1901년 완성한 〈유디트〉의 배경이 아시리아의 니네베 유적에 등장하는 문양과 흡사하다는 점에서도 알 수 있듯이, 클림트는 동시대보다는 과거와 이국에서 더 큰 영감을 얻었다. 말하자면 그는 먼 과거와 먼 나라들에서 영감의 물줄기를 얻기 위한 우물을 찾아냈다. 그러나 그 결과로 얻어낸 물줄기는 클림트의 손을 거치면서 완전히 새로운, 그리고 완연히 현대적인 모습으로 재창조되었다. 클림트의 놀라운 천재성은 바로 이 부분에 있었다.

황금, 천상의 세계를 그리다

금은 독특한 물질이다. 인류 역사상 황금은 희소성과 불변성, 그리고 빛나는 아름다움으로 높은 가치를 인정받았다. 찬란한 빛과 시간이 지나도 변하지 않는 특징 외에 금은 변형이 쉽다는 점에서도 유용하다. 소량의 금으로도 길고 가는 실이나 얇은 막을 만들어 다양하게 활용할 수 있다. 예술에서도 가장 귀하고 성스러운 것, 가장 화려하고 아름다운 대상을 표현하기 위해 금을 사용했다. 금을 사용한 예술을 생각하면 흔히 중세 시대 성화와 모자이크를 떠올리게 된다. 성모 마리아와 예수, 성인들의 뒤로 비치는 후광을 금으로 장식하기도 하고, 아직 3차원적인 원근법을 알지 못했기 때문에 배경을 금으로 칠하기도 했다. 중세의 장인들은 귀한 황금으로 영원한 천상의 세계를 표현했다.

클림트는 이탈리아 여행 중 비잔티움의 황금 모자이크를 접하고 자신의 예술 세계로 끌어들였다. 그의 아버지가 금세공업자였기 때문에 금의 특징이나 기법에도 익숙했다. 클림트는 〈유디트〉의 배경에 처음 금을 얇게 펴 바르는 기법을 사용했고, 〈키스〉〈아델레 블로흐-바우어의 초상〉 등으로 대표되는 황금시대를 열었다. 진짜 금을 사용한 클림트의 작품을 접한 관람객들은 마치 중세 시대의 성화를 보는 듯한 느낌을 받았을 것이다. 영원히 빛나는 예술, 그것이야말로 클림트의 진정한 목표가 아니었을까.

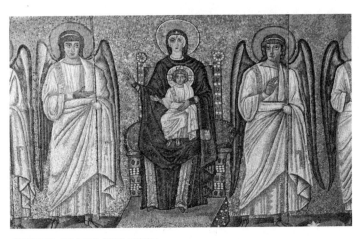

아폴리나레 누오보 성당의 성모자 모자이크

05

GUSTAV KLIMT

〈키스〉의 탄생,
황금시대의 꽃을 피우다

레오폴트 미술관에서 제작한 클림트 관련 기념품들

"내 그림을 보면 거기에 답이 있다"

클림트에게 자신의 대표작을 물어본다면, 그는 뭐라고 대답했을까? 클림트는 한 장의 그림을 그리는 데 시간이 오래 걸리는 화가였고, 자신이 나서서 스스로의 그림에 대해 설명하지도 않았다. 한 인터뷰에서 만년에 완성한 〈죽음과 삶〉(31쪽)에 가장 애착이 간다고 말한 적은 있지만 아마도 이 대답은 본인이 죽음에 대한 두려움을 워낙 크게 느끼고 있을 때 나왔을 것이다.

클림트의 그림 중에 대중적으로 가장 널리 알려진 작품은 말할 나위도 없이 〈키스〉다. 화가는 남녀가 입술을 맞대기 직전 서로를 포옹하고 있는 이미지를 10년 이상 반복해 그렸다. 1902년의 〈베토벤 프리즈〉, 1908년의 〈키스〉, 그리고 1910년에 디자인을 시작한 브뤼셀 슈토클레 하우스의 식당 장식에도 포옹하는 남녀가 등장한다. 클림트는 자신의 작품에 대해 설명해달라는 기자들에게 "내 그림을 보면 거기에 답이 있다"고 대답하곤 했다. 클림트가 말

한 '내 그림'이란 그가 10년 이상 집중해 그렸던 남녀의 모습을 뜻하는 것이 아니었을까?

여기서 우리는 왜 〈키스〉가 클림트의 그림 중에서 가장 중요한 작품인지, 왜 그의 대표작인지를 이해할 수 있다. 그것은 단순히 이 작품이 클림트의 모든 그림 중 가장 잘 알려진 이미지이거나 황금시대의 절정을 알리는 그림이어서가 아니다. 클림트는 1908년에 열린 미술전람회 쿤스트샤우Kunstschau의 전시 담당 책임자였다. 그는 예술감독을 맡은 동시에 이 전시회에 16점의 작품을 출품했는데 전시장의 가장 좋은 자리에 〈키스〉를 걸었다고 한다. 그에게도 〈키스〉는 필생의 작품이었다. 클림트의 흔적을 찾아 빈에 가는 일은 〈키스〉를 보러 가는 길에 다름 아니다.

빈은 크지 않은 도시다. 관광지로 이름난 곳들은 대부분 링슈트라세 주변에 있어서 관광객의 시각에서는 더더욱 작은 도시로 느껴진다. 링슈트라세 부근을 돌며 며칠을 보내다 어느 날 아침, 호텔 프런트에 "벨베데레 미술관에 가려고 하는데요"라고 말했다. 직원은 그 질문은 벌써 몇백 번이나 들었다는 표정으로 "오페라극장 맞은편에서 D번 트램을 타세요"라고 알려주었다. 오페라 극장에서 트램으로 20분 정도 가면 '벨베데레' 역이 나온다. 한갓진 교외 지역에 덩그러니 트램 역이 서 있다. 불과 20분 만에 시 외곽으로 나올 수 있을 정도로 빈의 규모는 아담하다.

"클림트를 보러 빈에 왔다"고 말하면 빈 사람들은 "그럼 벨베데레 궁부터 가야지요"라고 말한다. 빈 시립박물관에서 클림트가 그린 〈구 부르크 극장 객석〉을 찾지 못해 박물관 직원에게 물으니 키

벨베데레 미술관, 〈키스〉를 만나는 곳

벨베데레 미술관은 단일 미술관으로는 클림트의 작품을 세계에서 가장 많이 소장하고 있다.
합스부르크 황실이 별다른 쓰임새가 없던 궁을 미술관으로 개관한 이래 대표작 〈키스〉를 비롯
한 클림트의 작품을 보기 위해 매년 수많은 관람객들이 이곳을 찾는다.

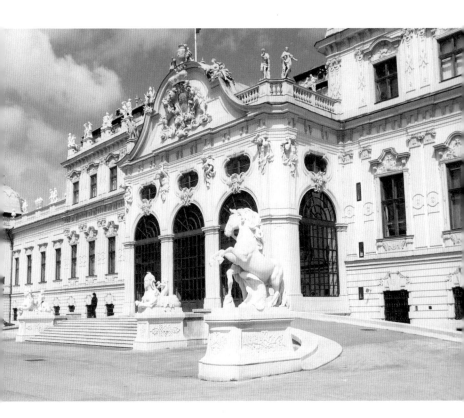

큰 청년은 성큼성큼 걸어 그림 앞으로 날 데려다주면서 "이 그림을 보러 오셨을 정도면 벨베데레 미술관은 이미 갔다 오셨지요?" 하고 묻기도 했다. 벨베데레 미술관은 단일 미술관으로는 세계에서 가장 많은 클림트 작품을 소장하고 있다. 오랜 법정 투쟁 끝에 2006년 미국인 마리아 알트만Maria Altmann에게 반환한 〈아델레 블로흐-바우어의 초상〉을 소장하고 있던 곳이기도 하다.

벨베데레 궁은 오스트리아에서, 아니 유럽에서 가장 오래된 미술관 중 하나다. 과거 '오스트리아 미술관'이라고 불리기도 했던 이 미술관은 원래 사보이의 오이겐Eugen von Savoyen 대공이 사용하던 바로크 스타일의 궁전이다. 오이겐 대공은 17세기 후반 오스트리아의 숙적 오스만투르크 군대를 격파한 사령관이었다. 당시 빈은 오스만투르크의 위협에서 도시를 방어하기 위해 성벽을 이중으로 쌓아야 할 정도였으니 승리를 거둔 오이겐 대공의 입지는 결코 좁지 않았을 것이다.

오이겐 대공은 1712년부터 벨베데레 궁을 짓기 시작했다. 궁은 넓은 정원을 사이에 두고 상궁과 하궁으로 나뉜 구조다. 하궁이 먼저 건축되었고 상궁도 1723년 바로크식 궁정으로 완공되었다. 1736년 대공이 후사를 남기지 않고 사망한 후 뚜렷한 상속자 없이 겉돌던 이 궁정은 1752년 오스트리아 황실에 의해 인수된다. 그러나 황실은 이 궁에 큰 관심이 없었다. 1770년에 마리아 안토니아 공주(프랑스 명은 마리 앙투아네트)와 프랑스 왕세자 루이와의 결혼을 축하하기 위해 연 가장 무도회 정도가 그나마 이 궁을 사용한 사례

로 남아 있다. 그도 그럴 것이 벨베데레 궁은 시내 중심가에 있는 호프부르크 궁과도, 마리아 테레지아 황제가 대대적으로 보수한 쇤부른 궁과도 제법 멀리 떨어져 있는 애매한 위치였다.

벨베데레 궁에 대한 쓰임새를 찾지 못했던 황실은 1776년 상궁에 '제국 황실 미술관'을 열기로 했다. 계몽전제군주였던 마리아 테레지아 황제와 그녀의 아들 요제프 2세가 합스부르크 가의 황제들이 수집한 예술품들을 대중에게 공개하기로 한 것이다. 1781년 상궁이 먼저 미술관으로 문을 열었다. 프랑스의 혁명 정부가 루브르 궁을 미술관으로 개관한 때가 1792년이니 그보다 11년이나 앞선 셈이다. 한편 하궁은 계속 합스부르크 황가 자손들의 거처로 사용되었다. 이 궁에 살았던 인물 중에 가장 눈에 띄는 이름은 루이 16세의 자녀 중 유일하게 생존한 마리 테레즈 샤를로트다. 그녀는 단두대에 오른 부모와 옥사한 남동생의 비극적 운명을 따르지 않고 외가인 오스트리아로 건너올 수 있었다. 그 후 하궁 역시 미술관으로 용도가 바뀌었다.

벨베데레 상하궁은 한 세기 이상 황실의 공식 미술관으로 사용되었으나 1889년 링슈트라세에 빈 미술사 박물관이 개관하는 바람에 다시 쓰임새가 모호해졌다. 결국 상궁은 19~20세기의 작품들을 전시한 현대미술관으로 재개관하게 되는데 여기에 클림트와 에곤 실레의 작품들이 다수 소장돼 있다. 반면 하궁은 바로크 미술 전문 미술관으로 변신했다. 현재도 하궁의 쓰임새는 애매한 감이 있지만 상궁은 클림트의 작품을 보러 오는 관광객들로 빈 미술사 박물관 못지않은 인기를 누리고 있다.

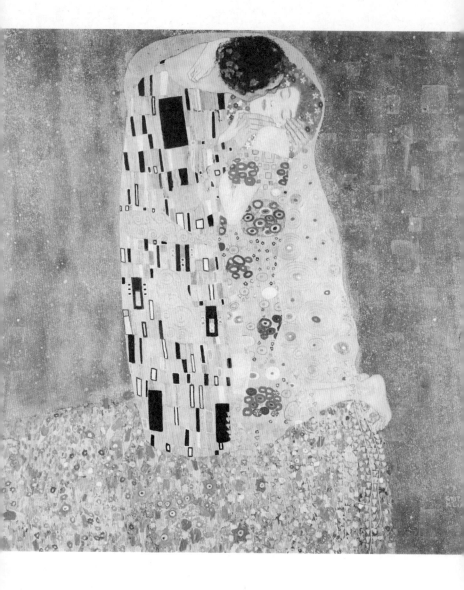

⟨키스⟩, 클림트의 인생을 압축하다

캔버스에 금, 유채, 180×180cm, 1907~1908, 빈 벨베데레 미술관. ⟨키스⟩는 클림트의 대표작이자 황금시대의 절정을 보여주는 작품이다. 그림 속 연인은 평생 함께한 에밀리와 끝내 사랑의 결실을 맺지 못한 클림트의 갈망을 엿보게 한다. 또한 황금으로 장식한 화면은 라벤나에서 만난 비잔티움 모자이크를 떠올리게 한다. ⟨키스⟩는 인간 클림트와 화가 클림트의 인생을 단한 점에 압축한 작품이다.

〈키스〉, 클림트의 삶과 예술의 결정체

벨베데레 미술관의 〈키스〉가 전시된 방으로 들어서면 검은 벽에 〈키스〉 한 점만이 걸려 있고 그 앞으로는 관람객들이 발 디딜 틈 없이 몰려 있다. 독일어, 영어, 중국어, 한국어 등 각 나라 가이드들의 열띤 해설이 한꺼번에 들려온다. 그러나 그 모든 소음과 소란은 이 그림 앞에서 일순간에 정지한다. 남자가 여자의 몸을 안고 볼에 막 입을 맞추려고 하는 순간이다. 하나가 된 두 사람의 주위로 온통 황금빛 비가 내리고 있다. 이것은 곧 소멸하기 전의 우주, 마지막으로 빛나는 불꽃의 광휘와도 같다. 극도로 관능적인 순간이지만 결코 천박하거나 노골적이지 않다. 직사각형 문양의 가운을 입은 남자는 황금빛 구름을 몰고 천상에서 지상으로 막 내려온 듯하고 꽃무늬 옷을 입은 여자는 지상에서 막 피어난 것처럼 보인다. 여자의 발목에는 황금빛 넝쿨이 감겨 있다. 눈을 감고 있는 여자의 얼굴에서는 어떠한 감정도 드러나지 않지만, 남녀가 서로를 갈구하는 감정은 너무도 강렬하게 느껴진다.

〈키스〉는 클림트가 끝내 이루지 못했던 사랑의 영원한 합일을 그린 작품이라는 생각이 들었다. 과연 그가 생각했던 사랑이란 무엇이었을까. 천재적인 재능의 소유자이고, 강력한 리더십을 가지고 있었으며 고전과 여러 학문에도 해박했던 이 거인은 왜 이토록 강렬하게 사랑을 갈망했을까. 〈베토벤 프리즈〉에 이어 이번에도 클림트는 〈키스〉를 통해 사랑이야말로 지상 최대의 가치이며 행복이며 영원한 꿈이라고 고백한다. 그런데 그가 진정한 사랑을 얻

고전과 전통에서 벗어나 도전과 혁신의 예술로

1894년 작 〈마리 브로이니크의 초상〉은 젊은 시절 클림트가 그렸던 전통적이고 고전적인 그림 분위기를 잘 보여준다. 뛰어난 실력을 인정받으며 승승장구하던 청년 예술가는 성공이 보장된 길을 벗어나 새로운 예술을 찾았다. 이 고풍스러운 초상에서 〈키스〉까지, 완전히 다른 사람의 작품이라고 해도 믿을 만한 변화를 클림트는 단 15년 사이에 이뤄낸 것이다. 이것이 천재가 아니면 과연 무엇일까.

은 상태였다면 이토록 사랑을 갈구하는 그림을 그릴 수 있었을까? 클림트는 여러 모델들과 거리낌없이 성적 관계를 맺으면서도 정작 가장 사랑했던 여자와는 끝내 결혼하지 못했다. 그런 생각 때문인지, 황금과 꽃으로 가득 차 있는데도 불구하고 〈키스〉는 영원한 적막처럼 느껴졌다.

〈키스〉는 화가로서 클림트의 인생이 압축된 작품이기도 하다. 남녀의 뒤로 펼쳐진 어두운 배경이 된 암흑은 그의 여름 휴가지인 아터 호수의 고요히 일렁이는 물결과 엇비슷하고, 기하학적인 황금빛 무늬는 라벤나에서 본 비잔티움 모자이크, 그리고 아버지의 금세공 작업을 연상시킨다. 결국 한 인간으로서, 그리고 화가로서 클림트의 인생은 〈키스〉 한 점에 모두 표현된 셈이다. 가득한 사람들, 그리고 갖가지 언어로 들리는 해설에도 불구하고 전시실은 고요했다. 〈키스〉는 모든 것을 압도하는 거대한 침묵과도 같았다.

〈키스〉의 오른편에 난 문을 통해 전시실을 빠져나오면 클림트가 1894년에 그린 여인의 초상이 걸려 있다(160쪽). 검은 드레스를 입은 여인을 담은, 지극히 고전적인 취향으로 그려진 이 평범한 초상이 오히려 더욱 충격적이다. 이 고전적인 취향의 초상에서 〈키스〉까지, 미술사적으로 보면 족히 한 세기는 걸렸을 법한 변화를 클림트는 불과 15년 만에 이뤄낸 것이다. 그것이 천재가 아니면 과연 무엇일까.

〈키스〉에 대해서는 작품의 유명세만큼이나 다양한 해석이 난무한다. 확실한 것은 황금빛으로 빛나는 이 그림을 통해 클림트

가 남녀의 사랑이라는 육체적 관계를 성스러운 무엇으로 격상시켰다는 점이다. 〈키스〉는 분명 에로틱한 작품이지만 누구도 〈키스〉를 보면서 성적인 유혹을 느끼지는 않는다. 벨베데레 미술관의 〈키스〉가 소장된 전시실에는 〈유디트〉(176쪽)와 〈물뱀 I〉(173쪽)이 함께 걸려 있다. 이 세 작품은 모두 여성의 성을 노골적으로 부각시킨 작품이다. 가슴을 드러낸 채 승리의 미소를 짓고 있는 유디트Judith는 여성 역시 성을 갈망하는 능동적인 존재임을 암시한다. 그리고 그 관능의 힘은 이브를 유혹한 뱀처럼 남자를 파멸시킬 수 있는, 불안하고도 위험한 힘이다. 여성을 뱀에 오버랩한 〈물뱀 I〉에서는 성과 공격성을 연결시킨 클림트의 의도가 한층 더 선명하게 드러난다. 이 그림에서 여성은 이브를 유혹한 뱀 그 자체로 변해 있다. 그 뱀은 축축하고 음습한 곳에 사는 불길한 물뱀이다. 그러나 〈키스〉에서 클림트는 그동안 자신이 위험하고도 불안한 대상으로 그렸던 성性을 신성한 수준으로 부각시킨다. 이 그림 속 남녀의 합일은 우주의 창조인 동시에 소멸이다. 그것은 더 이상 위험하지도 불안하지도 않다. 다만 찰나의 순간이 동시에 영원한 꿈, 완전한 이상과 연결될 뿐이다.

〈키스〉를 보다 어두운 그림으로 해석하는 시각도 있다. 건장한 체격의 남자가 여자를 결박하듯 꼭 안고 있다는 점, 남자의 목을 껴안고 있는 여자의 손이 주먹을 쥐고 있다는 점에 주목해서 남녀 관계에서 여자가 남자에게 느끼는 모종의 위협을 그림으로 그렸다는 해석이다. 영국 미술사가인 제임스 폭스James Fox는 BBC 다큐멘터리 '〈키스〉의 이면The dark side of The Kiss'을 통해 이 그림이 임박한

합스부르크 황가의 몰락과 제국의 해체를 예술적인 방식으로 예고하고 있다고 해석했다. 그림 속의 남녀는 꽃이 만발한 절벽 가장자리에 무릎을 꿇고 앉은 자세다. 이 절벽은 빈의 화려한 나날들이 곧 덧없이 사라질 것이라는 클림트의 경고라는 이야기다.

〈키스〉를 둘러싼 해석의 여지는 상당히 다양하다. 클림트는 여느 그림과 마찬가지로 〈키스〉에 대해서도 그 어떤 기록도 남기지 않았다. 실제로 이 그림이 탄생하던 1908년, 유럽은 변화에 직면해 있었고 오스트리아 제국이 그러한 변화를 외면하고 있었던 것은 분명하다. 그러나 클림트가 이 그림을 통해 그처럼 거시적인 이야기를 전하려 했다는 해석은 의문의 여지가 있다. 그보다 클림트는 몇 년째 발전하지 않는, 아니 앞으로도 발전할 가망이 없는 자신과 에밀리의 관계에 대한 마음을 이 그림으로 토로하려 했던 게 아닐까. 남녀 간의 사랑을 지상 최대의 아름다움으로 찬양하고 있는 이 그림은 '결혼' 같은 세속적인 의례에 결코 도달할 수 없는 에밀리와 자신의 관계에 대한 불완전함을 메우려는 마음의 발로였을지도 모른다. 동시에 그림에서 강인하게 여자를 리드하고 있는 남자의 모습은 현실에서 에밀리에게 의존하는 자신에 대한 불만을 그림에 거꾸로 표현했을 것이라는 추측도 가능하다.

〈키스〉는 단순히 그 화려함으로, 또 클림트의 황금시대의 절정을 보여준 작품이기 때문에 의미가 깊은 것이 아니다. 이 그림은 예술가이기 이전에 한 인간으로서, 젊음을 지나 완연한 생의 후반기로 들어선 클림트의 심정을 모두 토로한 작품이다. 아마 클림

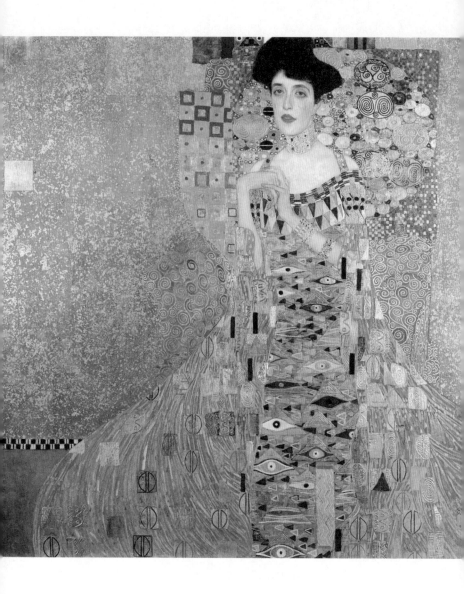

〈아델레 블로흐-바우어의 초상〉, 황금빛 장식에 갇힌 여인

캔버스에 금, 은, 유채, 138×138cm, 1907, 뉴욕 노이에 갤러리. 〈키스〉와 함께 황금시대를 대표하는 이 작품은 클림트의 그림 중에서 가장 많은 금을 사용했다. 그림 속 아델레는 아름다운 얼굴을 하고 있지만, 그녀의 몸은 마치 황금빛 장식에 갇혀 움직이지 못하는 것처럼 보인다. 어쩌면 클림트는 관습에 얽매여 원하는 대로 살지 못하던 여인들의 처지를 그림으로 빗대어 표현한 것은 아닐까.

트 본인도 느꼈을 것이다. 이 그림이 바로 자신의 '절정'이며 자신은 이를 능가하는 그림을 더 이상 그릴 수 없다는 사실을, 화가로서도, 한 인간으로서도 이제 자신의 앞에는 긴 쇠락을 향해 내려가는 일만 남아 있다는 사실을 말이다. 클림트는 평생 사랑과 예술을 갈구한 사람이었다. 그러나 사랑도, 예술도 잡힐 듯 잡힐 듯하면서 끝내 그의 손에 잡히지 않았다.

우먼 인 골드, 〈아델레 블로흐-바우어의 초상〉

1907년에 완성된 〈아델레 블로흐-바우어의 초상〉은 누가 뭐래도 〈키스〉와 함께 클림트의 대표작으로 손꼽기에 부족함이 없다. 아델레의 의상을 가득 채운, 이집트 벽화 속의 눈처럼 보이는 문양들은 그 정교함과 세련됨으로 보는 이를 전율 속에 빠지게 만든다.

이 초상을 그릴 때 클림트는 마흔다섯이었다. 그는 남자로서, 그리고 한 예술가로서 절정에 달해 있었다. 그림을 청탁한 이는 아델레의 남편이자 성공한 사업가였던 페르디난트 블로흐-바우어 Ferdinand Bloch-Bauer였다. 아델레는 빈의 문화계 인사들이 단골로 드나드는 살롱의 안주인이기도 했다. 요제프 호프만과 클림트를 비롯해 작곡가 요하네스 브람스와 구스타프 말러, 작가 프란츠 베르펠, 슈테판 츠바이크 등 당대의 예술가들이 아델레의 살롱에 드나들었다.

빈의 유대인 부호들 중에는 블로흐-바우어 부부처럼 예술가들

을 후원하는 이들이 많았다. 이들은 보통 장사로 큰돈을 벌었으나 전통적인 오스트리아 귀족들에 비해 사회적 입지는 낮은 상황이었다. 유대인 부호들은 이 같은 약점을 예술 후원으로 만회하려 했다. 그런 와중에 페르디난트가 아내의 초상을 자연스럽게 클림트에게 청탁했을 것이다.

클림트는 한 장의 그림을 완성하기 전에 수많은 습작을 그리며 공을 들이는 타입이었다. 아델레의 초상화 역시 마찬가지여서 여러 장의 스케치를 그리면서 모델의 포즈와 구성을 연구했다. 본격적으로 그림을 시작한 후에도 오랜 시간이 걸렸다. 결과적으로 그림을 청탁받은 지 4년이 되어서야 한 장의 초상이 완성되었다. 물론 그 4년간 오로지 이 초상 한 장만을 그린 것은 아니었다. 하지만 그림 하나하나에 지나칠 정도로 신중했던 클림트의 스타일을 감안해도 이 초상에 그가 유난히 공을 들인 것은 틀림없다.

한때 〈키스〉와 같은 방에 전시되어 클림트의 황금시대를 온몸으로 증명해오던 아델레의 초상은 더 이상 벨베데레 미술관에 없다. 이 초상이 오스트리아를 떠나 미국으로 가게 된 데에는 드라마보다 더 드라마틱한 사연이 숨어 있다. 오스트리아 정부는 한 미국 여성과의 소송에서 지는 바람에 '오스트리아의 모나리자'로 불렸던 클림트의 대표작을 잃고 말았다.

블로흐-바우어 부부는 자녀를 얻지 못했다. 아델레는 1925년 세상을 떠나며 남편인 페르디난트 블로흐-바우어에게 자신의 재산 중 그림은 모두 오스트리아 정부에 기증하라는 유언을 남겼다.

블로흐-바우어 부부는 아델레를 그린 두 점의 초상화를 비롯해서 다섯 점의 클림트 그림을 소유하고 있었다. 하지만 그 후에 나치스가 이 다섯 점을 모두 몰수했다. 종전 직후인 1945년 사망한 페르디난트는 자신의 조카 세 사람에게 그림의 소유권을 넘겼다. 그중 한 명인 마리아 알트만은 나치스의 마수를 피해 미국으로 망명해 미국 시민권을 얻었다.

1999년, 73세가 된 마리아 알트만이 그림의 소유권을 주장하며 오스트리아 정부에 소송을 걸었다. 개인과 국가 간의, 이길 가능성이 거의 없어 보이는 긴 싸움이 시작되었다. 오스트리아 정부는 아델레의 유언—자신의 그림을 정부에 기증한다—을 근거 삼아 그림의 소유권이 오스트리아에 있다고 주장했으나 놀랍게도 국제사법 재판소는 이 그림의 주인은 그림의 모델인 아델레가 아니라 남편 페르디난트였다는 결론을 내림으로써 알트만의 손을 들어 주었다. 애당초 클림트에게 그림을 청탁한 이도, 그리고 그림 값을 지불한 이도 페르디난트였다는 것이 판결의 결정적 이유였다.

2006년, 고별 전시 끝에 두 점의 아델레 초상을 비롯한 클림트의 그림 다섯 점은 벨베데레 미술관을 떠나 미국으로 옮겨졌다. 오스트리아 대사를 지냈던 화장품 회사 에스티 로더의 상속자 로널드 로더Ronald Lauder는 1억 3천 500만 달러에 1907년 작 〈아델레 블로흐-바우어의 초상〉을 사들였다. 그는 열네 살 때 이 그림을 처음 본 후, 매년 이 초상을 보기 위해 벨베데레 미술관을 찾았을 만큼 열렬한 클림트 애호가였다. 알트만은 그림을 판매하며 '새로운 소유주는 그림을 대중에게 공개해야 한다'는 조건을 내걸었다. 현재 이 초

상은 로더 가문의 미술관인 뉴욕 노이에 갤러리Neue Gallery에 전시
돼 있다. 1912년에 그려진 두 번째 초상(180쪽)은 2006년 11월 유명
여성 방송인 오프라 윈프리가 사들여 2014년 가을부터 약 2년간
뉴욕 현대미술관에 장기 임대했다. 이후 2016년 여름 이름이 밝혀
지지 않은 개인 소장가가 다시 이 그림을 구입했다. 작품은 새로운
주인에게 넘어가기 전 뉴욕 노이에 갤러리에 일시적으로 전시되
었고 현재는 대중에게 공개되지 않고 있다. 이것이 〈우먼 인 골드〉
라는 영화로도 잘 알려진 〈아델레 블로흐-바우어의 초상〉을 둘러
싼 국제적 법적 분쟁의 전말이다.

아델레를 그린 그림의 소유권이 아델레가 아닌 남편에게 있다
는 결론은 미묘한 여운을 남긴다. 클림트가 그린 귀부인의 초상들
은 많은 경우, 그 남편들이 '가장 아름답고 우아하며 세련된 아내'
를 과시하기 위해 청탁하면서 그려졌다. 아름다운 황금 장식에 묶
여 옴짝달싹 못하는 듯 보이는 초상 속 아델레처럼, 그림 속 여인
들은 남편의 가장 중요한 장식품이자 소유물에 불과했다.

시선을 아찔하게 만드는 황금빛 장식들

〈아델레 블로흐-바우어의 초상〉을 이해하기 위한 핵심 키워드
는 '장식'이다. 이 그림에 4년의 시간이 필요했던 이유도 장식 때문
이었다. 클림트는 〈프리차 리들러 부인의 초상〉에서 실험해보았던
장식의 가능성을 이 그림에서 본격적으로 발전시켰다. 〈키스〉도

마찬가지지만 이 그림은 화면을 가득 채운 황금빛과 의상을 메우고 있는 정교한 장식들로 보는 이의 시선을 아찔하게 만든다. 실제로 클림트의 모든 그림들 중에서 가장 많은 금과 은을 녹여서 바른 작품이기도 하다. 드레스를 메운 많은 눈 모양 장식은 고대 이집트의 벽화에서 모티브를 얻은 것으로 보인다. 치마의 양옆으로 퍼진 넓은 베일은 공작새의 깃털을 연상시킨다. 그녀의 뒤편으로는 드레스 못지않게 휘황찬란한 황금빛 후광이 펼쳐져 있다.

그런데 이상한 점이 하나 있다. 우리가 이 초상의 화려함과 정교함에 감탄하면 할수록, 그림의 모델인 아델레는 더욱 비현실적으로 보인다. 그녀는 장밋빛 볼과 탐스러운 입술, 풍성한 검은 머리를 가진 아름다운 여성이다. 어쩌면 아델레는 클림트가 그린 숱한 여성 초상화의 모델 중 가장 예쁜 얼굴인지도 모른다. 화가가 아낌없이 사용한 금 때문에 그림은 더욱 고귀하고 비싸 보인다. 실제로 그녀는 매우 부유한 은행가 집안에서 태어나서 열여덟 살이던 1899년에 자신보다 두 배나 나이가 많은 사업가 페르디난트와 결혼했다. 그러나 관람객의 시선은 드레스와 배경을 메운 현란한 장식들에만 집중된다. 그림의 주인공이 아델레인데도 불구하고, 그림이 정작 보여주는 건 '아델레'라는 한 인간의 모습이 아니다. 장밋빛인 그녀의 얼굴과 목에 비해 어깨 아래, 드레스에 감춰진 몸에서는 어떠한 양감도 느껴지지 않는다. 화려한 장식들 속에 인형같이 아름다운 여자를 끼워 넣은 듯한 느낌, 어찌 보면 쇠사슬 같은 금속 장식들이 그녀를 옴짝달싹할 수 없도록 옭아매고 있는 듯 보이기도 한다.

그림에 담아낸 다양한 장식들

〈아델레 블로흐-바우어의 초상〉과 〈프리차 리들러 부인의 초상〉에서 클림트는 정교한 문양의 장식을 그림에 담아냈다. 클림트가 그린 장식에 대해서는 다양한 주장이 존재한다. 고대 그리스와 미케네 문양에서 비롯된 무늬와 이집트 벽화의 파라오의 눈을 연상시키는 무늬들을 비롯해 난자와 정자, 혹은 상피 세포처럼 생물학에서 비롯된 무늬까지 여러 추측이 가능하다.

자세 역시 자연스럽다고 할 수는 없다. 완전히 직각으로 꺾인 오른손을 왼손이 막고 있는 듯한 포즈는 장시간 취하고 있기가 쉽지 않은 자세다. 아델레는 어린 시절의 사고로 오른손 중지의 절반쯤을 잃었다고 한다. 이 때문에 그녀는 되도록 자신의 오른손을 숨기려고 했고 초상에서도 손가락을 보여주지 않으려 했던 것 같다. 만약 〈아델레 블로흐-바우어의 초상〉이 벨베데레 미술관에 계속 전시돼 있었다면 어떤 관객들은 아델레와 프리차 리들러 부인의 손 모양이 엇비슷하다는 사실을 알아차렸을 것이다. 이 부자연스러운 손 모양은 어쩌면 장식에, 그리고 시대의 관습에 얽매여 있는 귀부인들의 처지를 상징하는지도 모른다.

드레스에 가득한 정교한 무늬들은 이 그림을 그릴 당시 클림트가 고대 예술에 탐닉하고 있었다는 사실을 알려준다. 과할 정도로 많이 사용된 금은 비잔티움 예술의 영향력을 말해주며 드레스의 무늬는 고대 이집트 벽화에 등장하는 파라오의 눈을 연상시킨다. 다른 무늬들도 마찬가지다. 아델레의 오른편 어깨 옆에서 돌아가는 소용돌이무늬는 미케네 문명을, 치마의 양옆 베일 속의 반원형 무늬들은 고대 그리스를, 그리고 여성의 성기 모양을 연상시킨다.

클림트와 생물학 사이의 연관 관계를 주장한 사람도 있다. 2000년 노벨 생리의학상을 받은 저명한 과학자 에릭 캔들Eric Kandel 이다. 그는 미국 시민권자이지만 실은 빈 출신의 유대인이다. 1929년 빈에서 태어난 캔들은 나치스가 오스트리아를 합병한 1938년에 가족과 함께 미국으로 망명했다. 그는 〈아델레 블로흐-바우어의 초상〉

에 그려진 장식, 금빛 드레스에 그려진 눈 모양의 무늬 역시 직사각형의 정자와 타원형의 난자를 뜻하며, 번식의 상징인 난자와 정자를 통해 아델레의 관능적 아름다움을 부각시키려는 것이 클림트의 의도였다고 주장했다.

실제로 클림트는 생물학에 대해서 깊이 있는 지식을 가지고 있었다. 그는 다윈의 책을 읽었고 빈 의과 대학의 해부학 교수 에밀 주커칸들Emil Zuckerkandl의 초청을 받아 의과대학의 해부학 실습을 견학하기도 했다. 주커칸들의 아내인 베르타Berta는 아델레 블로흐-바우어처럼 빈의 유명한 살롱 안주인이었다. 프로이트, 요한 슈트라우스 2세가 베르타의 살롱을 자주 찾았다. 구스타프 말러는 베르타의 살롱에서 알마를 처음 만났다. 클림트도 이 살롱의 단골이었다.

문필가이기도 했던 베르타는 클림트가 빈 대학 천장화 스캔들에 휩싸였을 때 신문 칼럼을 통해 열렬히 클림트를 옹호했다. 클림트와 동료들은 베르타의 살롱에서 만나 빈 분리파 창립을 의논했다. 또 남편인 주커칸들의 직업 때문에 생물학자와 의학자들도 이 살롱을 즐겨 찾았는데 여기서 클림트와 생물학 사이의 접점이 생

〈물뱀 I〉, 세포 무늬로 장식한 관능적인 여인

양피지에 혼합매체, 50×20cm, 1904~1907, 빈 벨베데레 미술관. 클림트가 당시 생물학에 관심이 있었다는 증거는 여러 그림을 통해 살펴볼 수 있다. 〈물뱀 I〉에서 아름다운 여인의 하반신을 이루고 있는 뱀의 무늬 역시 현미경으로 들여다본 세포의 모양을 연상시킨다. 실제로 클림트는 프로이트의 정신분석학에서 생물학까지 여러 분야의 지식에 흥미가 있었고 다양한 분야의 학자들과 교류했다.

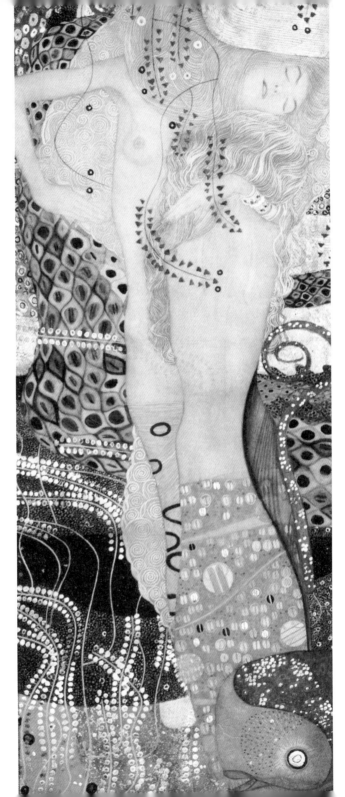

겨났다. 우리가 생각하기에는 화가와 의학자 사이에 어떤 공통 화제가 있었을까 싶지만 20세기 초반 빈은 생각보다 좁은 곳이었다. 지식인들은 분야를 막론하고 살롱에서 자유롭게 어울렸다.

때맞춰 빈은 프로이트가 내놓은『꿈의 해석』으로 인해 발칵 뒤집혀 있었다. 프로이트가 그러했듯이 '눈에 보이지 않는 진실'을 한참 탐구하고 있던 세기 초의 클림트는 현미경을 통해 들여다볼 수 있는 매혹적인 세계에 빠져들었다.

그가 생물학에 흥미를 느꼈다는 증거는 앞서 살펴본 〈프리차 리들러 부인의 초상〉(143쪽)에서 고스란히 드러난다. 클림트에 대해 별다른 지식이 없는 사람이라도 그림 속 의자의 무늬를 보면 자연스럽게 하얀 세포질 안에 검은 상피 세포가 들어 있는 모습을 연상한다. 상피 세포의 모습은 1904년에 그린 〈물뱀 I〉(173쪽)에도 등장한다. 흰 피부의 아름다운 여성으로 변신한 물뱀의 뒤로 금빛 수초들과 엉켜 있는 흑백 무늬는 언뜻 보기엔 뱀의 무늬로 여겨지지만 자세히 들여다보면 세포의 현미경 사진과 더 비슷하다.

하지만 아델레와 난자-정자를 연결시키려는 캔들의 시도는 살짝 무리수가 아닌가 싶다. 아델레의 드레스에 그려진 무늬들은 〈프리차 리들러 부인의 초상〉에 등장하는 의자 무늬보다 더 정교하지만, 세포의 모양과 직접적으로 연결되지는 않기 때문이다.

황금과 고대 문양 속에 갇혀 있는 아내의 초상을 보고 페르디난트 블로흐-바우어는 크게 만족했다. 말 그대로 '황금의 여자'로 자신의 아내를 사람들에게 과시할 수 있었을뿐더러, 이 초상을 통해

자신의 경제적 능력도 자랑할 수 있었기 때문이다. 더구나 당대 최고의 화가 클림트의 작품을 통해 페르디난트는 예술 애호가로서의 위상도 한껏 높일 수 있었다. 어디로 보나 이 초상은 페르디난트와 아델레 부부의 살롱에 걸기 딱 맞는 그림이었다. 영화 〈우먼인 골드〉에서 이 그림은 부부의 저택 안 거실에 높게 걸린 채 신비로운 빛을 발하고 있다. 실제로도 아델레의 초상은 저택의 웅장하고 약간은 가라앉은 분위기 속에서 고딕 성당 안의 스테인드글라스처럼 빛났을 것이다.

그림에 담은 여성의 관능과 억압의 알레고리

아델레와 클림트는 단순히 살롱에서 만나는 사이였을까? 아델레는 클림트가 유난히 선호했던 모델이었다. 그녀는 클림트가 그린 세 장의 그림에 등장한다. 두 장의 초상화 외에 1901년에 그려진 〈유디트〉(176쪽)의 모델도 아델레다. 상반신을 거의 드러낸 이 그림에서 유디트가 걸치고 있는 목걸이는 1907년에 제작된 아델레의 첫 번째 초상에서 걸고 있던 것과 동일하다. 이 목걸이는 남편 페르디난트의 선물이었다고 한다. 유디트의 목에 걸린 목걸이 때문에 그녀의 목과 몸은 분리된 듯한 인상을 준다. 풍성한 검은 머리를 부풀려서 올린 헤어스타일 역시 두 작품의 공통점이다.

아델레는 〈유디트〉가 그려졌을 당시 이미 페르디난트와 결혼한 사이였다. 그녀는 클림트의 아틀리에에서 반나체로 뒹굴던 모델

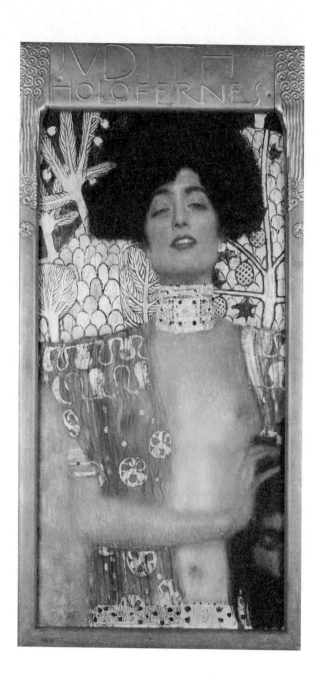

들과는 명백히 다른 신분이었다. 그러나 결혼한 상태임에도 불구하고 이처럼 도발적인 모습으로 클림트의 모델이 되었다는 점은 클림트와 아델레 사이에 내밀한 관계가 있지 않았을까 하는 의심을 갖게 만든다. 당시 빈 사교계는 기혼자들의 성과 연애에 의외로 관대한 면이 있었다.

페르디난트와 아델레의 결혼은 당시 빈 상류층에서 흔히 이뤄졌던 중매 결혼이었다. 아델레는 결혼 후에 아이를 갖기 위해 무척 애썼지만 여러 번 유산을 겪었고 겨우 낳은 아들을 아기일 때에 잃었다. 그녀는 그 후 살롱에서 작가와 예술가들을 만나는 일에 전념했다. 그녀의 삶은 대부분 베일 속에 가려져 있지만, 최소한 마냥 행복하기만 한 삶은 아니었다.

어쩌면 〈유디트〉가 아델레 본연의 모습을 잘 드러낸 작품이었고, 여기에 충격을 받은 페르디난트가 클림트에게 요조숙녀 같은 아델레의 모습을 그려달라고 청탁해서 빈 사교계의 쑥덕거림을 무마하려 했을지도 모른다. 〈유디트〉 속의 여성은 〈아델레 블로흐-바우어의 초상〉보다는 훨씬 더 능동적이고 적극적인, 삶에 대한 의지를 가진 모습으로 보인다. 그녀는 강한 남자인 홀로페르네

〈유디트〉, 황금빛 관능의 여인

캔버스에 금, 유채, 84×42cm, 1901, 빈 벨베데레 미술관. 클림트는 아델레 블로흐-바우어를 모델로 세 점의 작품을 그렸다. 가장 먼저 그린 〈유디트〉는 이후 그린 두 점의 초상화와는 달리 관능적인 분위기를 노골적으로 드러내고 있다. 그림 속에서 홀로페르네스의 목을 들고 있는 유디트는 가슴을 드러낸 채 승리의 미소를 짓고 있다. 클림트는 이 그림 속 아델레의 모습이 그녀의 진정한 모습이라고 보았는지도 모른다.

스를 죽임으로써 정복했다는 사실에 지극히 만족하고 있다. 유디트의 일화는 구약성서 외경에 등장하는 용감한 유대 여인의 이야기다. 아름다운 과부였던 그녀는 적장 홀로페르네스의 막사에 한밤중에 들어가 적장의 목을 베어서 돌아온다. 유디트의 활약 덕분에 유대 민족은 아시리아 족의 침략을 물리칠 수 있었다.

클림트 이전의 화가들은 유디트를 그릴 때 주로 홀로페르네스를 죽이고 있는 유디트의 모습을 그리곤 했다. 그러나 클림트의 그림은 살해의 상황이 끝난 후를 다룬다. 죽은 홀로페르네스는 그림에서 어떠한 역할도 하지 못한다. 남자의 얼굴은 그림 하단에, 그것도 반쯤 가려진 채 그려져 있다. 성경의 이야기를 빌려온 주제이지만, 이 그림을 통해 클림트는 여성도 남성들처럼 성에 대해서 욕구를 가지고 있다는 사실을 보여주고 있다.

〈유디트〉가 풍기는 노골적인 관능에 페르디난트는 당황할 수밖에 없었다. 그리고 이후 4년을 기다려 마침내 완성된 아내의 첫 번째 초상을 보고 크게 만족했다. 페르디난트는 아델레의 초상 값으로 클림트에게 4천 크라운을 지불했는데 이 금액은 오스트리아 시골에 있는 웬만한 규모의 저택 가격의 4분의 1쯤 되었다고 한다. 아델레의 황금빛 초상에 대한 소문이 퍼지면서 자신의 초상을 그려달라고 클림트를 찾아온 여인들이 크게 늘어났다.

여기서 클림트의 묘한 시선이 드러난다. 과연 아델레의 초상은 '얌전한 요조숙녀의 정숙한 자태'를 과시하는 데 그친 그림이었을까? 앞서 살펴보았듯이 그림 속에 등장한 수많은 문양 중에는 남성과 여성의 성기를 연상케 하는 모양들이 있다. 어쩌면 캔들의 해

석대로 드레스의 무늬는 난자와 정자, 즉 수정 직전에 서로를 찾아 헤매는 생물학적 본능을 표현한 것이 맞을지도 모른다. 수많은 눈들이 정면을 응시하는 가운데, 아델레는 도톰한 입술을 반쯤 벌리고 나른하게 눈을 뜬 채로 어딘가 허공을 바라보고 있다. 그녀는 고대의 문양에 둘러싸인 정숙한 귀부인 같기도 하고, 자신을 얽어매고 있는 사교계의 화려하지만 공허한 일상 속에서 탈출을 꿈꾸는 관능적인 여성 같기도 하다. 남편 페르디난트의 눈에는 이러한 복합적인 느낌까지는 보이지 않았던 게 분명하다. 클림트의 부고를 쓰기도 했던 저널리스트 루트비히 헤베시Ludwig Hevesi는 이 그림을 가리켜 "보석으로 둘러싸인 욕망"이라고 말했다.

정말로 아델레는 금빛에 휩싸인 성모 마리아인 동시에, 반쯤 벌어진 입술로 보는 이를 유혹하는 20세기의 여성이다. 그녀는 유디트처럼 공격적이지 않지만, 동시에 얌전하면서도 팜므파탈의 면모를 충분히 과시하고 있다. 정숙한 동시에 관능적이고, 현대적인 동시에 그 어떤 그림보다 더 과거에 깊숙이 기대고 있는 그림, 〈아델레 블로흐-바우어의 초상〉은 〈키스〉와 함께 클림트의 전성기를 빛내며, 여전히 풀리지 않는 수수께끼로 남아 있다.

놀랍게도 〈아델레 블로흐-바우어의 초상〉이 완성된 지 5년 후인 1912년에 클림트는 다시 한 번 아델레의 초상을 그린다. 클림트는 많은 여성들의 초상을 그렸지만 같은 이의 초상을 두 번 연속 그린 경우는 아델레가 유일하다. 두 번째 초상 역시 페르디난트의 소유로 판명된 작품이다. 그렇다면 이번에도 아델레의 초상을 청

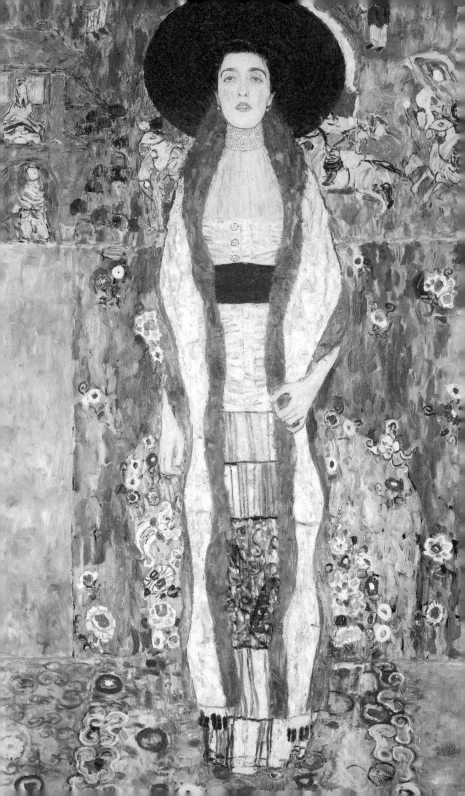

탁한 이는 페르디난트였을 것이다.

이 초상 역시 나치스가 압수하기 전까지 빈의 블로흐-바우어 저택에 걸려 있었다. 첫 번째 초상만큼 널리 알려진 작품은 아니지만, 두 번째 초상이 주는 의미는 첫 번째 초상 못지않다. 첫 초상에서 황금과 고대의 문양에 묶여 있는 것 같았던 아델레는 이제 한결 자유로운 모습이다. 아델레가 두 번째 초상에서 입은 의상은 클림트의 연인 에밀리 플뢰게가 디자인한, 클림트 자신도 즐겨 입었던 헐렁한 가운과 흡사하다. 그러나 이번에도 아델레는 그림을 가득 채운 빽빽한 장식에서 해방되지는 못하고 있다. 이 그림이 그려질 당시 아델레는 갓 서른이 된 상태였다. 이제 그녀는 집안이나 남편의 속박에서 어느 정도 벗어나서 자신의 목소리에 귀 기울일 수 있는 진짜 어른이 되었을지도 모른다.

1907년과 1912년 사이 클림트의 그림에는 큰 변화가 일어난다. 그는 〈키스〉를 기점으로 거의 10년간 자신을 사로잡았던 황금시대에서 벗어났다. 런던과 파리를 여행하며 본 그림들에 대해 "수준 낮은 작품들뿐"이라고 오만하게 말했던 클림트였지만 1910년을 기점으로 유럽 각지에서 벌어지던 양식적 실험에 대해서는 더

〈아델레 블로흐-바우어의 초상〉, 황금시대를 벗어나다
캔버스에 유채, 190×120cm, 1912, 개인 소장. 클림트는 1907년 작 〈아델레 블로흐-바우어의 초상〉 이후 약 5년 뒤 다시 한 번 아델레의 초상을 그렸다. 많은 초상을 그렸지만 같은 사람을 모델로 두 번 연속 그린 경우는 아델레가 유일하다. 두 그림 사이에서 클림트 예술의 큰 변화를 감지할 수 있다. 10년간 그를 사로잡았던 황금이 사라지고, 그 자리를 동양과 아프리카, 이집트 같은 먼 이국의 장식이 차지했다.

이상 외면할 수 없었는지도 모른다. 1907년에 파리에서는 피카소와 브라크가 입체파라는 전무후무한 시도를 하고 있었고 마티스와 고갱의 작품들은 색채의 가능성을 과감하게 탐구하고 있었다. 아무리 국외의 사조에 관심을 기울이지 않았다 해도 이런 분위기를 더 이상 외면하기는 어려웠을 것이다.

1912년에 그린 아델레의 초상은 그가 새로운 시도를 하고 있었다는 사실을 명백히 보여준다. 초록과 분홍을 주조로 한 화려한 색상이 그림을 감싸고 있다. 아델레의 의상 역시 1907년 초상에 비하면 그리 화려하지 않다. 여전히 장식을 포기하지 않고 있으나 금과 은은 전혀 사용하지 않았다. 그림 속 아델레는 푸른 털이 둘러진 긴 망토를 걸치고 커다란 검은 모자를 쓴 채로 정면을 응시하고 있다. 그녀의 어깨와 얼굴 뒤에는 중국 도자기에서 따온 듯한 동양적인 인물들이 배경으로 등장한다. 클림트는 이제 비잔티움과 미케네 문명을 떠나 그보다 더 먼 중국과 일본으로 향하고 있다.

1914년, 벨기에로 드물게 출장을 갔던 클림트는 브뤼셀의 콩고 박물관을 방문한 후 에밀리 플뢰게에게 경탄으로 가득 찬 엽서를 보냈다. "너무도 아름다워……. 콩고의 '검둥이'들이 만든 조각들 말이오! 그들은 우리가 지금껏 해낸 예술 작품보다 훨씬 더 놀랍고 대단한 작품들을 만들어내고 있었소. 나는 그 조각들 앞에서 너무 부끄러웠고 한편으로는 어안이 벙벙해져서 어쩔 줄을 몰랐다오." 클림트는 무언가 새로움을 찾아 헤매고 있었다. 동양, 아프리카, 이집트 등이 그에게 중요한 단서가 되었다.

에로티시즘, 클림트와 프로이트의 교차점

클림트가 그린 여인들의 초상화는 묘하게 관능적이다. 그림이 풍기는 에로틱한 분위기에 사람들은 모델과 화가의 관계에 대해 수군거렸다. 하지만 그림 속 여인들과의 관계와 상관없이, 클림트는 이전까지 그려진 전통적인 초상화 속 여인들과 다른 여성성을 화폭에 담아내고자 했다. 클림트가 그린 그림 속 여성들은 수동적이지 않다. 그는 자신의 그림에서 여성의 관능이 때로 강력한 무기가 될 수 있고 여성도 성에 대한 욕구를 갖고 있다는 사실을 명확히 드러냈다.

성의 위력과 공격성을 담아낸 클림트의 그림은 당시 빈에서 활동한 프로이트의 정신

분석학을 떠올리게 한다. 프로이트는 1900년 『꿈의 해석』을 발표하며 무의식의 세계를 주장했다. 리비도, 초자아, 무의식 등 그가 주장한 개념은 심리학과 정신의학뿐만 아니라 인류학, 사회학 등 수많은 학문과 예술에 큰 영향을 끼쳤다.

인간의 성 본능과 무의식에 주목한 프로이트의 이론은 빈을 발칵 뒤집었다. 다방면에 관심을 기울이고 있던 클림트가 프로이트의 정신분석학에 영향을 받았다는 가정은 그리 어색하지 않다. 클림트 역시 무의식과 성, 특히 여성의 성욕을 표현하는 데 관심이 많았기 때문이다. 클림트 연구자 소피 릴리와 게오르크 고이구슈는 "클림트의 그림은 프로이트의 이론을 시각적으로 표현한 것"이라고 말하기도 했다.

〈유디트 II〉, 캔버스에 유채, 178×46cm, 1909, 베네치아 카 페사로 현대미술관

에밀리,
클림트의 영원한 뮤즈

클림트가 그린 관능적인 여인의 스케치

"여자가 없는 클림트는 상상할 수 없다"

"사랑 그 자체가 쓰라린 고통인 것은 분명하지만, 사랑하지 않는다는 것도 고통이라오. 헛된 사랑에 빠질 때마다 내 가슴은 쓰라린 비애로 무너져 내리지. 이 감정을 나처럼 잘 알고 있는 사람은 다시 없을 거요."

— 에밀리 플뢰게에게 보낸 편지, 1895년 2월 16일

빈 대학 천장화 스캔들 이후로 클림트는 더 이상 공공미술 청탁을 받지 않았다. 그는 빈 교외 히칭에 위치한 자신의 아틀리에에 은둔하며 주로 자신을 찾아오는 귀부인들의 초상을 그렸다. 클림트는 한 점의 작품을 완성하는 데 많은 시간을 들이는 작가였기 때문에 오랜 시간을 기다려야 하는데도 불구하고 그에게 초상을 청탁하는 부인들이 늘 아틀리에를 찾아왔다. 1916년 프리데리케 마리아 베어가 그에게 초상을 부탁해왔다. "부인, 이미 에곤 실레가

부인의 초상을 그린 것으로 알고 있습니다만⋯⋯." 클림트가 묻자 그녀는 대답했다. "맞아요, 그렇지만 전 당신의 그림을 통해 영원히 살고 싶어요."

프리데리케의 말대로, 20세기 초반 빈에서 생의 한때를 보냈던 그녀들은 클림트의 그림 속에서 영원히 살고 있다. 우아하고 세련되면서 일견 관능적인 모습으로. 그전까지 초상들이 귀부인의 아름다움을 강조하는 데 집중했던 반면, 클림트가 그린 여성들은 미래에 대한 불안과 기대를 숨기지 못하는, '진짜 자신의 얼굴'을 가진 여인들이다.

클림트의 주변에는 늘 여인들이 많았다. 그의 아틀리에에 반나체의 모델들이 늘 뒹굴고 있었다는 유명한 이야기 외에도, 클림트는 끊임없이 여러 여인들과 염문을 일으키고 관계를 맺었다. 그의 초상화에 등장하는 여인들은 그중 일부분일 뿐이다.

"여자가 없는 클림트는 상상할 수가 없다. 그에게 '여자'란 자기 스스로에게 주는 선물이나 마찬가지였다. 클림트의 작업실은 막 피어오르는 꽃들로 뒤덮인 것만 같았다. 그녀들 중에는 보통 가정에서 자란 평범한 처녀도 있었고 이름을 대면 누구나 알 만한 귀족 가문의 레이디도 있었으며 유대인도, 부유한 상인의 딸도 있었다. 클림트는 그들 모두를 매우 잘 알고 있었고 그들의 향기 속에 싸여서 살았다. 아마도 클림트보다 더 현대의 여성에 대해 잘 아는 사람을 찾기란 쉽지 않을 것이다." 언론인 프란츠 세르베스Franz Servaes가 1912년 클림트의 여성 편력에 대해 쓴 글의 일부분이다.

클림트가 남긴 본인에 대한 기록이 전무하다시피 하기 때문에 우리는 그의 작품과 클림트와 같은 시대를 살았던 동료들의 기록, 사진 같은 자료에 의지해서 클림트를 재구성할 수밖에 없다. 클림트는 일찍이 "나는 '작품의 주제'로서 나 자신에게는 아무 관심이 없다. 하지만 나 외의 다른 사람들, 특히 여성들에 대해서는 그 어떤 주제보다 더 큰 흥미를 가지고 있다"고 말한 적이 있었다. 그의 말대로 여성은 초창기부터 그의 그림 속에서 가장 큰 주제로 끊임없이 등장한다.

여기서 우리는 두 가지의 의문을 떠올리게 된다. 클림트의 어떤 면이 여성들로 하여금 그에게 매혹되게 만든 것일까? 클림트는 그림을 매우 느리게 그린 데다가 공공미술 청탁을 받지 않았기 때문에 그림을 통해 큰돈을 번 화가는 아니었다. '클림트의 여자'들은 최소한 그의 부유함에 이끌렸던 것은 아니었다. 사진 속의 클림트는 조금 과장하면 옷 입은 오랑우탄처럼 보이는 우락부락한 거한이다. 여자들은 그런 클림트의 어디에 끌렸을까?

두 번째는 보다 근본적인 의문이다. 여자들을 모델로 한 클림트의 초상화들이 그의 '부도덕한 사생활'에서 비롯되었다면, 우리는 아무 불편함 없이 그 초상들을 감상할 수 있을까 하는 점이다. 예술가가 반드시 고결한 도덕성을 소유해야 한다는 법칙은 없다. 그러나 우리는 우리의 마음에 드는 작품을 창작한 예술가가 그 작품에 버금가는, 최소한 작품의 이미지를 훼손하지 않는 인격을 가졌을 거라고 기대하곤 한다. 클림트의 진실은 무엇이었을까? 그는 사생아들 중 일부를 자신의 소생으로 인정하고 양육비를 보냈다

고 한다. 물론 '양육비를 보냈다'는 말로 그가 아버지로서의 의무를 다했다고 말할 수는 없다. 사생아에게 돈을 보내기 전에 사생아가 태어나지 않도록 하는 것이 성인으로서의 의무에 더 걸맞은 행동일 테니 말이다.

　클림트는 자신의 그림 못지않게 사생활에 대해서도 지극히 말을 아꼈던 사람이었다. 아니, 그림보다 사생활에 대해서 더욱 비밀을 지켰던 이가 클림트였다. 실제로 그는 친구들에게 무수히 많은 엽서와 편지를 보냈지만, 이 서신의 대부분은 그림이 얼마나 진행되었는지를 설명하는 내용으로 채워져 있다. 물론 그중에는 좌절과 실망, 고통과 번민을 토로하는 부분도 있다. 하지만 자신을 둘러싼 루머나 연인에 대한 이야기는 어디서도 찾을 길이 없다. 아마도 그는 자신과 내밀한 관계를 맺고 있는 여자들을 어떤 방식으로든 노출시키지 않으려 했던 것 같다. 아니면 조금이라도 '부적절한' 내용이 담긴 서신은 파기되었을지도 모른다.
　실제로 클림트 일생의 연인이었던 에밀리 플뢰게는 클림트가 사망한 후 자신이 클림트와 주고받은 편지의 대부분을 불태워 없앴다. 그럼에도 불구하고 현재 클림트와 에밀리 사이에 오간 편지와 엽서들은 400통 이상 남아 있다. 1912년을 전후해 빈에는 전화가 보급되었지만 클림트는 여전히 손으로 쓴 편지를 선호했다. 전화 통화는 바로 대답을 해야만 하는 점이 싫다고, 에밀리에게 보낸 엽서의 한 구절에서 말한 적이 있었다. 클림트는 특히 엽서 보내기를 즐겼는데 에밀리뿐만 아니라 동료들, 그리고 후배인 실레나 코

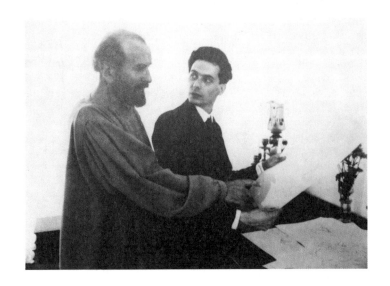

타고난 리더이자 매력적인 사내였던 예술가

이른 나이에 부와 명예를 얻은 클림트는 빈의 유명 인사였다. 빈 분리파의 회장이었고, 의뢰가 끊이지 않는 인기 예술가였다. 비록 자기 자신은 사람들 앞에 나서기 부담스러워했지만 힘 있는 음성과 언변이 사람들을 끌어들였다. 동료 예술가들은 그를 '장군'이라고 부르며 따랐고, 여성들은 그의 거친 면모에 매료되었다. 사진 속 클림트 오른쪽에 보이는 에곤 실레 역시 클림트를 존경하고 추종했다.

Sie ist jugendlich schön,
nicht wie der lei...

Rosenwangiger Mäd...
Die gedankenlos fl...
Vor der Not
Leer an...

Wohlgeboren
Fräulein
Emilie Förg

Fräulein
Emil...
per Ad. Fran...

Wohlgeboren

Nicke

코슈카도 클림트에게서 자주 애정이 담긴 엽서들을 받곤 했다.

젊은 시절부터 빈 분리파를 이끌긴 했지만 클림트는 사교적인 사람은 아니었다. 그는 사람들이 많이 모인 모임에서 발언하기를 부담스러워했으며 말수도 적은 편이었다. 1908년 열린 쿤스트샤우에서 개막 연설을 했던 것은 클림트에게는 매우 이례적인 일이었다. 하지만 그에게는 일단 말을 시작하면 듣는 이를 자신의 편으로 끌어들일 수 있는 힘이 있었다. 루트비히 헤베시의 기록에 따르면, 그의 말투, 악센트, 제스처 모두가 눈여겨볼 만한 것이었고 듣는 사람에게 용기를 주는 능력이 있었다. 그 때문에 젊은 예술가들은 늘 클림트 주위에 모여들어 그가 자신에게 '한 말씀' 해주기를 기다렸다고 한다.

쉽게 말해 클림트는 매력적인 사내였다. 겉보기에는 결코 섬세해 보이지 않는 거한이었지만, 그는 힘 있고 부드러운 바리톤의 음성을 갖고 있었고, 때로는 장난기 가득한 초록색 눈을 강렬하게 반짝거리곤 했다. 그는 부드럽고 세심하면서도 다른 이의 마음을 사로잡는 매력을 갖고 있었다. 많은 여성들이 클림트의 주변을 둘러싸고 있었던 것도 이러한 점 때문이었을 것이다.

클림트가 에밀리에게 보낸 편지들

클림트 주변에는 많은 여인들이 있었다. 반라의 모델들이 그의 아틀리에를 돌아다녔고, 초상화 속 여인들과도 끊임없이 염문을 일으켰다. 그럼에도 클림트가 평생 가장 사랑한 여인이자 반려자는 에밀리 플뢰게뿐이었다. 전화보다 편지를 좋아했던 클림트는 에밀리에게 수백 통의 편지를 보냈다. 심지어 하루에 여덟 통의 엽서를 보낸 적도 있었다.

특히 여성들은 그에게서 어떤 본능적 수컷의 냄새를 맡곤 했다. 『우먼 인 골드』를 쓴 전기 작가 앤 마리 오코너Anne Marie O'Connor의 표현을 빌리면 그것은 "거칠고 우직한 나무꾼이나 선원들이 풍기는 냄새"였다. 클림트는 결코 잘생겼다고는 할 수 없는 자신의 외모에 기죽지 않았는데, 오히려 짐승과도 같이 거친 면모가 어떤 여성들에게는 더 섹스어필할 수 있다는 사실을 알고 즐겼던 것 같다. 클림트는 가끔 자신을 '당나귀'라고 엽서에 쓰곤 했다. 클림트에게 자신의 초상을 부탁한 프리데리케 마리아 베어는 훗날 클림트가 "무언가 짐승 같았고 몸에서도 강한 체취가 났다"고 회상했다. 그녀는 클림트의 그런 면이 조금 무서웠다고 털어놓았다. 하지만 그녀가 정말 그를 무서워했다면 클림트에게 초상을 부탁하러 가지 않았을 것이다. 프리데리케는 초상을 완성하기까지 6개월 간 일주일에 세 번씩 클림트의 아틀리에를 찾아가서 세 시간 동안 포즈를 취하곤 했다.

하지만 클림트를 영원히 소유한 여자는 에밀리 플뢰게 한 사람뿐이었다. 두 사람은 30년 이상 수많은 편지와 엽서를 주고받았다. 이 서신들에는 서로에 대한 개인적인 이야기 못지않게 클림트의 작업에 대한 이야기, 그리고 에밀리에게 의견과 조언을 구하는 내용도 많이 담겨 있다. 많을 때는 하루에 여덟 통의 엽서를 에밀리에게 보낸 적도 있었다. 클림트는 에밀리를 자신의 '평생의 친구'라고 불렀다.

사람들은 흔히 클림트의 대표작으로 1908년 작품인 〈키스〉와

1907년 작인 〈아델레 블로흐-바우어의 초상〉을 꼽곤 한다. 한 해 사이에 그려진 두 작품은 모두 클림트의 황금시대가 절정에 닿았을 때 탄생한 작품들이다. 그렇다면 〈키스〉의 모델은 누구였을까? 아직까지 명확히 밝혀지지 않았지만 여러 정황상 이 그림의 등장인물은 클림트 본인과 에밀리일 가능성이 높다.

'클림트의 여자'를 넘어선 유일한 존재

클림트가 그린 초상의 모델들은 대부분 빈 부르주아 시민들의 아내였다. 그럼에도 불구하고 클림트의 초상들이 공개될 때마다 사람들은 그림에서 풍기는 에로틱한 이미지를 감지하고 수군거리곤 했다. 초상의 모델인 여성과 클림트 사이에 실제로 모종의 관계가 있든 없든 간에, 클림트가 그린 여성의 초상들은 묘하게 관능적이다. 아무리 정숙한 표정으로 얌전한 포즈를 취하고 있다 하더라도 그 초상들에서는 본능적인 '여자'의 냄새가 난다. 그러나 정작 그와 평생 동안 연인 관계로 지냈던 에밀리 플뢰게의 초상은 단 한 점밖에 없다. 1902년에 그려진 〈에밀리 플뢰게의 초상〉(196쪽)은 클림트의 여인 초상에서 하나의 전환점이 된 그림임이 분명하다. 그러나 정작 그 후의 여인 초상에서 흔히 발견되는 억눌린 관능의 느낌은 없다. 그보다는 에밀리가 가진 의상 디자이너라는 직업을 강조하려는 인상이 더 짙다.

빈 시립박물관의 3층 전시실에 들어서면 클림트가 그린 에밀리

의 초상이 눈에 들어온다. 실물 크기의 긴 초상에서 에밀리는 한 손을 허리에 얹은 채 초록과 파랑이 섞인, 몸에 딱 맞는 드레스를 입고 있다. 드레스에 묘사된 은빛 금속성 장식이 황금시대의 전초전 같다.

에밀리는 세련된 드레스를 입고 챙 넓은 모자를 쓴 채, 무표정한 얼굴로 정면을 바라보고 있다. 이 푸른 드레스는 에밀리의 디자인이었을까? 일찍 세상을 떠난 에른스트 클림트가 자신의 아내인 헬레네를 1891년에 그린 초상이 있다. 사실적인 기법으로 그린 이 초상 속에서 헬레네가 입은 의상과 모자의 디자인은 에밀리의 초상 속 드레스와 흡사하다. 1910년에 찍힌 사진 속에서도 에밀리는 이 의상과 엇비슷한 옷을 입고 있다. 클림트는 에밀리의 드레스에 자신이 디자인한 가상의 무늬를 그렸던 것으로 보인다. 그림 속 푸른 드레스에는 클림트가 앞으로 계속 반복해 그리게 되는, 넝쿨 같은 구불구불한 문양이 섬세하게 그려져 있고 그 사이사이에 마치 물고기의 눈 같은 동그란 장식이 있다. 넓게 부풀린 소매는 손목에 딱 맞게 아물려져 있다.

장밋빛 뺨에 얇은 입술, 부풀려진 갈색의 곱슬머리와 푸른 눈.

〈에밀리 플뢰게의 초상〉, 에밀리를 그린 유일한 그림

캔버스에 유채, 181×84cm, 1902, 빈 시립박물관. 1902년에 그린 에밀리의 초상은 클림트가 그린 여인 초상에서 하나의 전환점이 되었다. 클림트의 초상에서 흔히 느껴지는 관능성 대신 에밀리의 개성을 더 강조한 듯 보이는 작품이지만, 막상 에밀리는 이 초상화를 그다지 마음에 들어 하지 않았다. 클림트는 다시 그려주겠다고 했지만 약속을 지키지 못했다.

그림 속 주인공의 얼굴에서 클림트의 애정이 분명히 드러난다. 모델이 머리에 쓰고 있는 의상과 엇비슷한 무늬의 모자는 에밀리의 머리 뒤로 나타난 후광 같기도 하다. 이 커다란 모자는 에밀리의 인상을 한결 더 풍성하게 하며, 가늘고 긴 그녀의 몸을 더욱 강조한다. 어찌 보면 날씬한 몸매의, 정교한 무늬가 들어간 드레스를 입은 에밀리의 모습은 우키요에 속 게이샤의 초상과 비슷해 보이기도 한다.

그러나 어쩐 일인지 에밀리는 이 초상을 그리 마음에 들어 하지 않았다. 그녀가 왜 이 초상을 좋아하지 않았는지에 대해서는 알 길이 없다. 자신의 직업에 대해 자부심을 갖고 있었던 그녀는 초상이 빈의 상류층 마담처럼 그려졌다는 점이 탐탁지 않았던 모양이다. 아니면 자신의 자아가 클림트의 개성에 묻혀 버렸다고 생각했을지도 모른다.

클림트는 에밀리에게 '당신의 초상은 다시 그려주겠다'고 약속하고 이 그림을 1903년 빈 분리파 전시회에서 공개한 후, 1908년 오스트리아의 한 미술관에 판매했다. 그러나 클림트는 에밀리의 초상을 다시 그리지 않았다.

그림의 배경은 〈키스〉(158쪽)와 같이 적막에 싸인 어둠이지만 옷의 색깔과 어울리는 푸른빛이 감도는 어둠이다. 클림트는 그림 오른편 하단에 두 개의 도드라지는 사각형을 그려 넣고 그중 위의 노란 사각형에는 자신의 사인과 그림이 완성된 연도인 1902년을, 아래의 초록 사각형에는 자신의 모노그램을 그려 넣었다. 두 사인의

배치가 마치 동양화에 찍은 낙관 같다. 클림트는 사인을 그림 속 장식의 일부분처럼 배치하기를 즐겼다. 그러나 이 초상만큼 클림트가 자신의 사인을 도드라지게 그려 넣은 작품은 드물다. 클림트는 에밀리와 자신 사이의 관계를 이런 방식으로라도 공고하게 표방하고 싶었던 게 아니었을까.

이 그림이 소장돼 있는 빈 시립박물관은 회화나 조각에 주력하고 있는 곳은 아니다. 그보다는 빈의 역사를 보여주기 위해 만들어진 박물관이기 때문에 굳이 여기까지 그림을 보러 오는 이들은 많지 않다. 7월의 더운 여름날, 박물관에 들어서니 1층에는 빈의 역사에 대한 시민 강좌가 한창 진행 중이었고 2층과 3층에는 현장 학습을 온 고교생들이 가득 차 있었다. 중세 시대 빈의 모형을 둘러싸고 선 고교생들에게 젊은 교사가 열성적으로 무언가를 설명하고 있었지만 그 설명을 귀담아 듣고 있는 학생들은 몇 명 되지 않았다. 금발에 훤칠한 키의 남녀 고교생들은 교사의 눈을 피해 서로 손을 맞잡고 있거나 전시실의 문 뒤에 숨어 속닥거리기에 바빴다. 빈의 유명 인사였던 클림트와 에밀리 역시 남의 눈을 피해 은밀하게 서로의 사랑을 이야기했을지도 모른다.

하지만 에밀리 플뢰게를 단순히 클림트의 '연인'으로만 부를 수는 없다. 그녀는 일생 동안 클림트의 삶과 예술에서 가장 중요한 역할을 했던 단 한 사람이었다. 그녀는 클림트의 연인인 동시에 예술적 동료였으며 매니저였고 삶의 조력자이자 후원자였다. 클림트는 에밀리와 평생 동안 관계를 유지하면서도 거리낌없이 다른 여자들, 특히 자신의 아틀리에에서 기거하던 모델들과 성적 관

계를 맺었다. 에밀리 역시 그 사실을 잘 알고 있었다. 대체 어떤 여자가 자신의 실질적인 남편을 다른 여자들과 나누어 가질 수 있을까? 그러나 에밀리와 클림트에게는 이 기묘한 관계가 별달리 놀라운 일이 아니었던 모양이다. 프랭크 휘포드는 이 관계에 대해 "빈의 부르주아 남성들은 아내를 두고도 거리낌 없이 외도를 즐겼다. 말하자면 클림트와 에밀리 사이의 관계는 조금 느슨해진 중년 이후의 부부와 엇비슷했다"고 설명했다.

벨베데레 미술관에서 발행한 클림트의 전기에 등장한 표현이 참으로 의미심장하다. "클림트에게는 일생 동안 여자가 필요했다. 그는 그녀들을 사랑했고, 이용했고, 그리고 그녀들에게 적절한 대가를 지불했다." 클림트는 늘 여자에게 의지했다. 공식적으로는 한 번도 결혼하지 않았던 그는 어머니와 누나 클라라, 여동생 헤르미네와 함께 기거했다. 어머니와 자매들은 집안 살림을 맡고 매일 클림트의 의식주를 챙겨주는 역할을 했다.

물론 클림트의 '여자'가 이런 가족들을 의미하는 것은 아니다. 그의 '여자'들은 날마다 클림트의 아틀리에에 출근하거나, 아예 아틀리에에 머물고 있었던 클림트의 모델들이었다. 클림트는 이 모델들의 신체를 적나라하게 담은 많은 소묘들을 남겼다. 그는 빈 공예학교 시절부터 소묘에 매우 뛰어난 자질을 보였다. 이 스케치들은 빠르고 정확한, 그러면서도 독창적인 클림트의 데생 실력을 실감케 하지만 동시에 그 적나라함에 보는 이를 경악하게끔 만든다. 클림트는 모델들에게 자기 앞에서 자위 행위를 하게 시키고는 그

클림트가 그린 자화상 캐리커처

클림트는 스스로에 대해 말한 적이 거의 없다. '나에 대해 궁금하면 내 그림을 잘 살펴보라'고 말할 정도로 스스로를 드러내는 데 거부감이 있었다. 일기나 인터뷰 같은 기록도 거의 남기지 않았다. 초기 부르크 극장 천장화를 제외하면 공식적인 자화상 역시 남아 있지 않다. 거의 유일하게 클림트가 남긴 자화상은 간단한 캐리커처 한 장뿐인데, 자신을 소의 머리에 여성의 엉덩이 같은 몸을 한 수탉으로 그려놓았다.

모습을 스케치로 그렸다. 그림을 그리다 아틀리에에서 거리낌 없이 그녀들과 육체적인 사랑을 나누기도 했다. 그리고 클림트는 이 스케치들을 발전시켜 자신의 그림에 이용했다. 그는 여자, 보다 정확하게 말하면 여자의 '성'을 통해 영감을 얻었던 예술가였다. 물감이나 붓처럼, 반나체의 여자들은 클림트의 작업에 반드시 필요한 재료들이었다.

반면, 예술가 컴퍼니 시절 빈 부르크 극장 천장화 속 관객으로 자신과 동생 에른스트, 동료 프란츠 마치를 그린 이후 클림트는 평생 자화상을 그리지 않았다. 클림트는 왜 자신의 얼굴을 그리지 않았을까? 클림트는 인터뷰도, 자화상도, 자신의 작품에 대한 글도 거의 남기지 않았다. 카메라에는 별다른 거부감이 없었던 듯 빈과 아터 호수에서 꽤 많은 사진을 찍었지만, 정작 자신의 얼굴을 스스로 그리지는 않았다. 클림트는 단 한 번 자신을 캐리커처로 그린 적이 있었는데, 이 장난 같은 그림에서 자신의 얼굴은 소로, 그리고 몸은 수탉으로 그려놓았다. 자세히 보면 이 닭의 몸은 여성의 엉덩이 부분이다(201쪽).

클림트 사후에 자신이 클림트의 핏줄이라고 주장한 사생아가 열네 명이었다는 사실은 그의 주변에 늘 많은 여자들이 있었음을 보여준다. 에밀리는 30년 동안 클림트가 어떤 작품을 하고 있는지, 무엇이 문제이고 어떻게 해결했으며 클림트의 작업 진척 상황이 어느 정도인지를 모두 알고 있었다. 그런 그녀가 클림트의 여자들에 대해 몰랐을 리가 없다.

함께, 그러나 각자 사랑하며 살아가기

클림트는 일찍 죽은 동생 에른스트를 통해 에밀리를 알게 되었다. 에밀리의 언니 헬레네가 1891년 에른스트와 결혼하면서 두 사람은 서로를 알게 되었고 오래지 않아 연인으로 발전했다. 에른스트가 일찍이 죽고 에른스트와 헬레네 부부 사이의 딸 헬레네 클림트의 부양을 실질적으로 클림트가 책임지면서 두 가족 사이의 관계는 더욱 공고해졌다. 에밀리는 클림트보다 열두 살 연하였고 평생 결혼하지 않았다. 잘츠부르크 인근 아터 호수로 두 사람은 물론이고 두 사람의 가족들까지 합세해서 매년 여름휴가를 떠났다는 사실은 클림트와 에밀리의 가족들이 둘을 서로의 '가족'으로 인정했다는 뜻이 된다. 클림트는 매년 두 달 남짓 아터 호수에 머물렀고 나머지 기간에는 빈의 아틀리에에서 작업을 했다. 직업이 있던 에밀리는 두 달 내내 클림트와 함께 있지는 못했으나 이 기간의 대부분을 클림트와 함께 보냈다.

에밀리는 20세기 초 빈의 여성으로는 드물게 자신의 일을 가지고 있었다. 그녀는 빈의 마리아힐퍼Mariahilfer 거리에서 1904년부터 1938년까지 34년이나 양장점을 경영한 커리어 우먼이었다. 이 의상실에서 일하는 재단사와 재봉사가 100여 명에 이르렀다고 하니 단순한 의상실이 아니라 본격적인 기업을 운영하고 있었던 셈이다. 빈의 많은 상류층 여성들이 에밀리 의상실의 단골이었다. 에밀리는 당시 빈의 트렌드를 선도하는 최신 유행의 옷들을 디자인했고 다른 나라들의 경향을 알아보기 위해 파리와 런던 등지로 자주

출장을 떠나기도 했다(여행을 기피했던 클림트는 동행하지 않았다). 에밀리는 파리의 최신 유행을 꼼꼼하게 분석해서 자신의 디자인에 응용하곤 했다.

클림트는 아터 호수에 머물 때, 그리고 자신의 아틀리에에서 작업할 때 고대 그리스의 의상을 연상시키는 헐렁한 가운을 입었다. 이 옷은 에밀리가 디자인한 것이었다. 당시 빈의 여성들이 코르셋처럼 몸에 꼭 맞는 의상을 입고 있었을 때 에밀리는 파격적으로 몸을 전혀 조이지 않는 드레스를 디자인했다. 이 의상을 통해 우리는 에밀리의 진보적인 관념을 읽을 수 있다. 그녀가 디자인한 의상들은 후일 클림트가 빈 공방 작업을 할 때 많은 영감을 제공했다. 뒤집어 말하면, 클림트는 에밀리의 영향을 받아 빈 공방, 즉 본격적인 장식 미술의 세계로 뛰어들었다고 볼 수도 있다. 클림트는 자신에게 초상을 부탁한 상류층 여인들에게 에밀리의 의상실을 소개해주기도 했다.

클림트와 에밀리가 육체적인 사랑이 아닌 우정에 머물렀다는 이야기는 사실이 아니다. 두 사람이 매년 한 달 이상을 아터 호수에서 보냈다는 점만 보아도 알 수 있듯이 두 사람은 사실혼 관계를 오랫동안 유지했다. 다만 에밀리는 클림트와, 그리고 다른 남자와도 끝내 결혼하지 않았고 아이도 낳지 않았다. 미술사학자 토비아스 나터Tobias Natter는 두 사람 사이가 '플라토닉 러브'였을 리는 없다고 말한다. 둘은 자연스럽게 육체적 관계를 가졌고 그 관계가 가족처럼 고착화되었다는 게 나터의 주장이다.

에밀리는 클림트가 사망한 후 둘의 내밀한 사이에 대한 언급이

조금이라도 있는 서신은 모두 불태워버렸다. 그러나 클림트가 유언장에서 지명한 유산 관리자가 그때까지 생존해 있던 다른 가족들이 아닌 에밀리였다는 점은 진실을 확연하게 보여준다. 클림트는 자신의 유산 중 반을 에밀리에게, 그리고 나머지 반을 형제자매들에게 남겼다. 클림트에게 에밀리는 아내와 같은 존재였다. 그는 당연히 에밀리와 결혼하고, 그 사이에서 아이를 낳고 싶었을 것이다. 이 관계를 거부한 것은 에밀리가 아니었을까?

에밀리는 클림트 못지않은 빈의 유명 인사였고 명예와 경제적 능력을 확보하고 있었다. 에밀리의 입장에서는 굳이 결혼과 육아라는 굴레에 스스로를 밀어 넣을 필요를 느끼지 않았을지도 모른다. 그녀는 클림트가 그린 초상 속에 모델로 등장한 여러 귀부인들의 삶이 어떠했는지 잘 알고 있었다. 겉으로는 화려하고 사치스러워 보이지만 결혼한 후부터 여자에게는 자신의 이름이 없어지며, 오직 가족 속에서 아내와 어머니의 역할만 강요된다는 점을 말이다. 결혼하고 아이를 낳게 되면 의상실도 더 이상 운영하기 어려울 게 뻔했다. 에밀리는 '클림트의 아내'라는 자리 대신 '에밀리 플뢰게'로 사는 길을 선택했다. 스스로의 이름을 지키기 위해 그녀는 연인 클림트를 다른 여자들과 나누어 가지는 상황을 용인했는지도 모른다. 서로에게 결혼이라는 굴레를 씌우지 않고 자유롭게 사랑하며 살아가는 길, 에밀리가 택한 삶의 방식은 그것이었다.

에밀리는 클림트가 사망한 후에도 결혼하지 않고 자신의 일을 계속했다. 1938년, 나치스가 오스트리아를 합병하자 많은 귀족들과 상류층이 해외 망명을 택했고 에밀리의 의상실은 경영난에 봉

착했다. 단골들 대다수가 빈을 떠났기 때문이었다. 에밀리는 34년 동안 경영해왔던 마리아힐퍼 거리의 의상실을 닫고 빈 운가르 거리Ungargasse에 있는 자신의 집에서 소규모로 디자인 작업을 해나갔다. 이 집에는 에밀리가 상속한 클림트의 수집품들과 그림들이 보관된 '클림트의 방'도 있었다. 안타깝게도 제2차 세계대전의 와중에 거리가 폭격을 맞으며 에밀리의 집은 불길에 휩싸였다. 이 집에 보관돼 있던 에밀리의 디자인들과 클림트의 유품, 그림들은 모두 불타고 말았다. 에밀리는 1952년, 78세로 빈에서 사망했다.

클림트는 아터 호수에서 에밀리와 함께 찍은 사진을 비교적 많이 남겼다. 두 사람은 에밀리가 디자인한 발목까지 오는 헐렁한 가운을 입고 있다. 에밀리는 호수처럼 맑고 큰 눈을 가진, 결단력이 엿보이는 얼굴의 여성이다. 사진만으로도 두 사람이 매우 격의 없고 친밀한 관계였음이 느껴진다. 아마도 에밀리는 클림트의 주춧돌이자 편안한 쉼터였을 것이다. 그러나 두 사람 간의 관계에서 어떤 우열을 따진다면, 이 관계를 리드하는 이는 클림트가 아닌 에밀리였다.

"클림트는 인간관계에서 상대를 끌어당기는 힘이 있는 사람이었다. 그 원초적인 강렬함 때문에 클림트가 등장하면 좌중의 사람들이 술렁이곤 했다. 그러나 보다 내밀한 관계를 들여다보면 클림트는 오랫동안 여성들과의 관계에 얽매여 있었다. 특히 그는 가장 중요하게 생각하는 여성과는 끝내 그 관계를 완성하지 못했다. 어쩌면 클림트가 그린 매우 에로틱한 스케치들은 그가 그 여성과

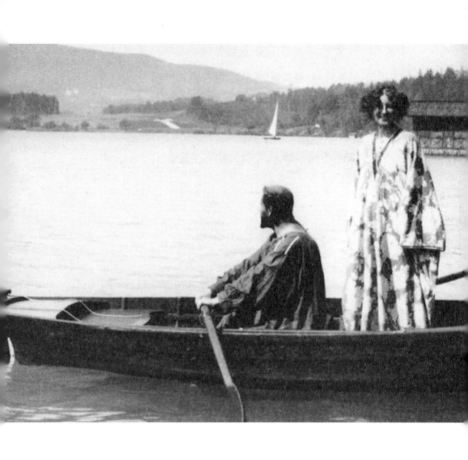

아터 호수의 클림트와 에밀리

한가로이 배를 타는 두 사람의 모습은 여느 부부와 다름없어 보인다. 어느 면에서 보아도 에밀리는 클림트 주변의 여러 여인들 같은 존재는 아니었다. 클림트가 자신의 유언 집행인으로 에밀리를 지명했다는 점만 보아도 두 사람의 사이는 반려자 이상이었다. 그러나 둘은 마지막까지 결혼하지 않았고 둘 사이에 아이도 태어나지 않았다. 클림트는 자신이 가장 중요하게 생각하는 여인과의 관계를 끝내 완성하지 못했다.

의 관계에서 얻은 좌절과 고통을 비뚤어진 방식으로 표현한 결과물일지도 모른다. 클림트는 자신이 가장 사랑하던 여성에게 결국 행복의 왕관을 씌워주지 못했다. 그리고 그 여성의 품에서 종말을 맞는 특권을 누리지도 못했다." 미술사가 헤르만 티에체Herman Tietze가 1918년 쓴 클림트 부고 기사의 일부분이다.

남자로도, 화가로도 완벽한 사람

'클림트의 여자들'이 모두 그의 그림에 모델로 등장한 것은 아니다. 그리고 클림트가 그린 초상화의 모델들이 모두 클림트와 모종의 관계를 맺었던 것은 더더욱 아니다. 그에게 매우 중요한 여성이었지만, 끝내 그의 캔버스에 남지 않은 여성도 있었다. 작곡가 구스타프 말러의 아내가 된 알마 쉰들러가 그런 경우였다. 많은 예술가들의 뮤즈였던 알마는 회고록에서 자신의 첫사랑이 클림트였다고 기억했다.

알마의 친아버지 에밀 쉰들러는 화가였다. 그의 아내 안나 베르겐은 알마를 낳은 후 남편의 조수였던 카를 몰과 사랑에 빠졌다. 남편이 죽은 후 안나는 딸 알마를 데리고 카를 몰과 결혼했다. 카를 몰은 클림트와 함께 빈 분리파를 만든 화가 중 한 사람이었다. 카를 몰과의 친분 덕분에 클림트는 그의 집에 드나들었고 알마와도 아는 사이가 되었다. 두 사람은 1899년 이탈리아 여행에도 동행했다. 알마의 나이가 스무 살, 클림트가 서른일곱일 때의 일이었다.

알마는 클림트가 발산하는 거친 야생의 매력을 거부할 수 없었다. 안나는 알마에게 클림트가 천성적인 바람둥이이며 이미 여러 여자들과 교제하고 있다는 사실을 말해주며 더 이상 그와 가까워지지 말라고 타일렀다. 그러나 알마는 이미 그 전부터 클림트에게 빠져들고 있었다. 그녀는 일기장에 클림트에 대해 "정신과 육체의 완벽한 합일 같은 남자"라고 썼다. 베네치아의 탄식의 다리 위에서 클림트는 알마에게 키스했다. 알마의 의붓아버지인 몰이 그 광경을 보았다. 몰은 클림트에게 더 이상 알마에게 접근하지 말라고 경고했다. 클림트는 몰의 말을 순순히 들었다. 그가 몰에게 보낸 사과 편지의 내용이 흥미롭다.

"알마는 아름답고 현명하며 위트 있는 여자야. 그녀는 남자가 연인에게 바랄 만한 모든 조건을 다, 그것도 넘치게 많이 가지고 있어. 그녀가 세상 어디에 있든 많은 남자들이 그녀를 따르며 숭배할 거야. 오래지 않아 그녀는 모두가 자신을 우러러보기만 하는 상황을 지겹게 여기게 되겠……. 이런 일은 사실 좀 위험스러워 보이는군……. 알마가 그 상황을 견디지 못해서 혼돈에 빠지고 마침내 이성을 잃을지도 모르니까 말이야."

클림트의 이 사과 같지 않은 사과 편지는 이내 알마의 손에도 들어갔다. 알마는 격노했고 두 사람 사이에 어렴풋이 피어오르던 사랑의 불씨는 곧 꺼지고 말았다. 알마는 이 경험을 '가슴이 찢어지는 듯한 아픔'으로 기억하고 있다. 그리고 1902년에 알마는 열아홉 살 연상인, 아버지 같은 나이의 구스타프 말러와 결혼했다. 알마는 말러와의 사이에서 두 딸을 낳았다. 말러는 아내도, 딸들도 지극히

사랑했으나 불행하게도 큰 딸 마리아가 1907년 사망했다. 딸을 잃고 우울증에 걸린 알마는 건축가 발터 그로피우스와 불륜에 빠지고 말았다. 한편으로는 젊은 화가 오스카 코코슈카가 위험스러울 정도로 열렬하게 알마에게 구애하고 있었다. 그녀는 말러가 세상을 떠난 후 그로피우스와 결혼했다가 이혼하고 작가 프란츠 베르펠과 다시 결혼했다.

클림트의 예언대로 알마는 수많은 추종자들에게 둘러싸였고 그 추종자들의 넘치는 사랑을 받는 삶을 살았다. 어찌 보면 클림트는 알마의 운명을 미리 꿰뚫어보았는지도 모른다.

1960년에 출판된 회고록에서 알마는 클림트를 "대통령 같은 남자였다"고 술회했다. 이 증언은 동료들이 클림트를 '장군'이라고 불렀다는 프란츠 마치의 증언과도 일맥상통한다. 알마의 고백은 클림트가 그녀에게 얼마나 중요한 사람이었는지를 절로 실감하게끔 한다.

"그에게는 거부할 수 없는 매력이 있었다. 무엇보다 그처럼 놀라운 재능으로 넘치는 사람을 나는 일찍이 본 적이 없었다. 그가 하는 한마디, 한마디가 매력적이었다. 내가 본 그는 남자로도, 또 화가로도 더할 나위 없이 완벽한 사람이었다. 그의 남자다움과 나의 젊음, 그의 회화적 재능과 음악에 대한 내 재능이 합쳐지면 우리는 완전무결한 하모니를 이룰 수 있을 것 같았다. 그는 나를 여성으로, 소녀로, 여동생으로 무한히 변신시킬 수 있는 능력을 가진 남자였다."

클림트의 돌연한 죽음 후, 열네 명의 사생아가 클림트의 친자임을 주장하며 나타났다. 그중에서 네 명만이 클림트의 아이로 인정받았고 클림트의 유산 집행인이었던 에밀리는 이들에게 클림트의 유산 일부를 나누어 주었다. 그러나 클림트의 '자녀'는 이들만이 전부가 아니었다. 이미 클림트의 생전에 태어나서 클림트가 자신의 혈육으로 인정한 아이들도 있었다.

1899년 여름 클림트는 두 명의 여자에게서 두 명의 사내아이를 얻었다. 마리아 우치카Maria Ucicka가 7월에, 그리고 마리 침머만Marie Zimmermann이 9월에 아들을 낳은 것이다. 마리아 우치카가 낳은 아이는 클림트가 처음 얻은 자신의 아이였다. 두 여인은 보란 듯이 아들에게 나란히 '구스타프'라는 이름을 붙였다. 이 중에서 클림트가 '미찌Mizzi'라는 애칭으로 불렀던 마리 침머만을 눈여겨볼 필요가 있다. 미찌는 클림트의 모델 중 한 명이었고 그와의 사이에서 두 아들 구스타프와 오토를 낳았다. 클림트는 1897년부터 1903년까지 수많은 엽서와 편지를 미찌에게 보내면서도 에밀리에게는 이 관계를 숨기려 애썼다. 아마도 클림트는 에밀리를 자신의 영원한 동반자로 인정하면서도 한편으로는 미찌를 놓치고 싶지 않았을 것이다. 클림트는 종종 미찌에게 '당신의 말썽꾸러기 병정으로부터' 같은 장난스러운, 그러나 애정이 담뿍 담긴 편지를 보내곤 했지만, 그렇다고 해서 그녀와 결혼하거나 아이들을 직접 양육하겠다고 나서지는 않았다. 미찌가 낳은 클림트의 두 아들 중에 둘째인 오토는 한 살이 되기도 전에 세상을 떠났다.

1903년에 완성된 〈희망I〉의 기묘한 분위기, 죽음처럼 어두운 배경 속에 가라앉아 있는 나체의 임산부는 미찌를 모델로 그린 것이다. 처음에는 그림의 제목처럼 배경은 이보다 한결 환한 분위기였다. 오토가 죽은 후 클림트는 그림의 배경을 병과 광기, 죽음의 상징들로 바꾸었다. 말간 얼굴을 가진 만삭의 임산부 뒤로 왼쪽부터 미친 사람의 얼굴, 해골, 그리고 병든 여자의 얼굴이 차례로 보인다. 4년 후에 그린 〈희망II〉 역시 탄생과 죽음을 오버랩한 무거운 분위기다. 1910년에 완성된 〈어머니와 두 아이〉의 모델도 미찌일 가능성이 높다. 이 그림을 그릴 당시 미찌가 낳은 둘째 아이 오토는 이미 죽은 후였다.

〈희망I〉을 구입한 빈 공방의 디렉터 프리츠 배른도르퍼는 차마 이 그림을 집의 거실에 걸지 못했다. 그는 이 그림을 벽장의 문 안쪽에 붙여두었다가 보고 싶다는 사람에게만 살짝 보여주었다고 한다. 미찌를 그린 모든 그림에서는 드물게 무거운 분위기가 느껴진다. 후회를 모르던 남자 클림트가 유독 미찌에게만 느꼈던 죄책감의 발로일지도 모른다.

〈희망I〉, 죽은 아이의 어머니

캔버스에 유채, 181×67cm, 1903, 오타와 캐나다 국립미술관. 클림트의 두 아이를 낳은 마리 침머만이 그림 속 주인공이다. 클림트는 에밀리와 아터 호수에서 휴가를 보내면서도 마리에게 엽서를 보내곤 했다. 그렇다고 그녀와 결혼을 하거나 그녀가 낳은 아이들을 직접 양육하지도 않았다. 마리를 그린 그림이 분위기가 유독 무겁고 어두운 것은 클림트가 그녀에게 느낀 죄책감 때문일지도 모른다.

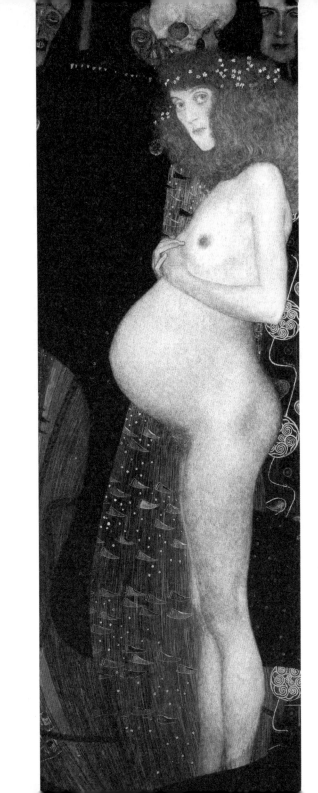

07

풍경화,
클림트 이면의 그림들

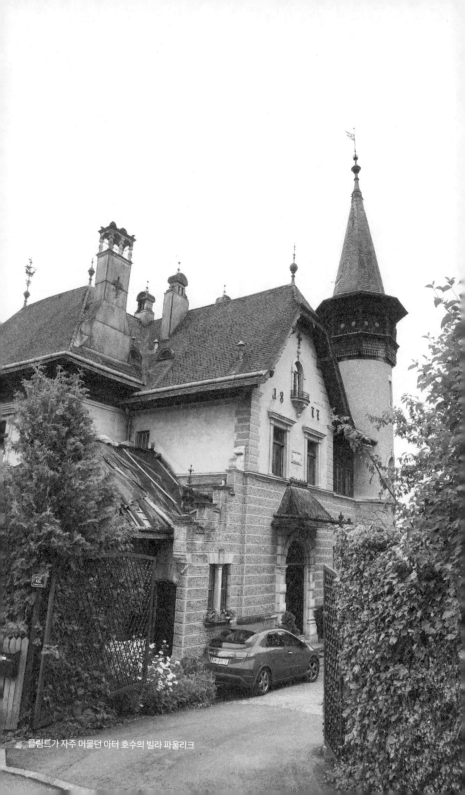

클림트가 자주 머물던 아터 호수의 빌라 파울리크

클림트의 풍경화 속으로 가는 길

모네에게 지베르니가 있다면, 그리고 세잔에게 생트 빅투아르 산이 있다면, 클림트에게는 아터 호수가 있었다. 그는 여름마다 대 도시 빈의 소음을 떠나 이 한적한 호숫가로 휴가를 왔다. 1900년부 터 1916년까지 16년이나 아터 호수를 찾아왔던 클림트는 호숫가 의 풍경을 그린 50점 이상의 풍경화를 남겼다. 이 정도면 클림트가 그린 그림의 4분의 1 분량이다. 재미있게도 그의 초상화에는 결코 배경으로 풍경이 등장하는 법이 없고, 반대로 그의 풍경화에는 사 람이 등장하는 법이 없다.

아터 호수에 대한 클림트의 애착은 단순한 선호 정도가 아니었 다. 이곳은 지금도 빈에서 찾아가기 쉬운 장소가 아니다. 바로 가 는 기차가 없기 때문에 이 호수로 가기 위해서는 우선 잘츠부르크 로 가야 한다. 잘츠부르크에서 푀클라부르크Vöcklabruck라는 작은 역 으로 한 시간쯤 기차를 타고 가서, 다시 자동으로 운행되는 무인

기차를 갈아타고 캄머-쉐플링Kammer-Schörfling이라는 간이역에 내려야 한다. 기차 편으로 다섯 시간 가까이 걸리는 거리다. 현재의 교통 상황으로도 이 정도니 기차 사정이 더 열악했을 20세기 초에는 호숫가까지 오는 데 적잖은 시간과 노력이 필요했을 것이다.

클림트의 흔적을 찾아, 빈을 떠나 잘츠부르크로 향한다. 멀리 오스트리아 알프스가 보이는 산악 지방 티롤Tirol의 한가운데 잘츠부르크가 있다. 매년 여름 모차르트를 기념하는 음악 페스티벌이 벌어지는 도시는 서늘한 비에 젖어 있었다. 7월인데도 잘츠부르크의 아침 기온은 12도, 전형적인 가을 날씨다. 여름의 열기로 온통 뜨겁던 빈의 기억이 어느새 아득하다. 클림트가 아터 호수에 가 있던 에밀리에게 보낸 엽서의 한 구절이 떠올랐다.

"빈은 유령의 도시 같군. 모든 것이 바짝 말라비틀어지고, 뜨겁고, 끔찍하고, 거기다가 일은 무시무시할 정도로 많고…… 난 그 어떤 때보다 더 바삐 움직이고 있소. 아무리 늦어도 돌아오는 토요일 아침까지는 당신과 함께 그 호숫가에 있기 위해서 말이오."

다시 기차를 갈아타고 푀클라부르크로 향한다. 클림트 시대에도 푀클라부르크까지는 기차가 연결돼 있었다고 한다. 차창 너머로 더할 나위 없이 정갈한 티롤의 시골 풍경이 펼쳐진다. 숲과 호수와 초록빛 들판, 창가에 제라늄 화분을 내놓은 이층집들. 천성적으로 돌아다니기를 꺼리는 성격이었는데도 불구하고 클림트로 하여금 여름마다 이 먼 길을 달려오게 만든 원동력은 무엇일까? 아마도 그는 번잡한 빈에서는 찾을 수 없는 고요함을 이 자연에서 얻

으려 했던 것이리라. 고요함은 질문을 줄 수는 없어도, 마음속에 질문을 갖고 있는 이에게 해답을 줄 수는 있는 법이다.

뫼클라부르크에서 캄머-쉐플링 역으로 가는 기차는 네 칸짜리 무인 운행 기차다. 이 기차로 다섯 정거장을 가는 데 17분이 걸린다. 그런데 다섯 개의 작은 역은 역사도 표지판도 없다. 기차는 들판에 잠시 서 있다 다시 떠난다. 타거나 내리는 사람은 기차의 안팎에 있는 열림 버튼을 눌러 직접 문을 열어야 한다. 잠시나마 기계 결함으로 기차가 서버렸나 하고 어리둥절했는데, 그게 아니었다. 뫼클라부르크에서 기차를 내린 클림트 일행은 역마차나 자동차로 이 길을 오갔다.

인적 드문 깨끗한 마을과 길들이 계속 펼쳐진다. 인적 드문 조용한 동네들을 지나치다 다섯 번째 정거장에서 내린 순간, 그 자리에 얼어붙은 듯 발을 멈추고 말았다. 시린 바람 속에서 에메랄드빛 물결이 일렁거리는 호수가 삽시간에 눈앞에 다가왔다. 클림트가 그토록 사랑했던 물빛, 아터 호수였다.

호수의 물빛은 클림트의 그림에 등장했던 고요하게 일렁이는 초록 물결과 똑같았다. 물빛뿐만 아니라 호수 주변의 풍경, 물결 너머로 푸른 언덕이 펼쳐지고 그 언덕 군데군데 집들이 모여 있는 광경도 클림트의 풍경화와 똑같았다. 그동안 화가의 상상 속 산물이려니 하고 생각했던 그 오묘한 에메랄드빛이 실제 호수의 물빛이었다. 반짝거리는 비취빛이 차라리 비현실적으로 보이는 호수 위로 백조들이 흰 덩어리를 이루며 떠가고 있었다. 클림트와 에밀리는 이 호수를 이름을 부를 필요조차 없이 '거기'라고 칭했다고

"날이 좋으면 근처 숲으로 산책을 간다오. 그곳에서 햇살을 받고 있는
작은 관목 덤불을 그렸지. 작업이 저녁 8시까지 이어졌다오."

— 구스타프 클림트

한다. 클림트의 마음은 그토록 이 호수 언저리에 머물고 있었다.

역에서 내려 다리를 건너면 호수가 바로 펼쳐진다. 호숫가에서 한참 헤매다 도로변에 있는 클림트 센터를 간신히 찾았다. 2층에 위치한 센터로 올라가는 계단에 클림트의 물빛이 칠해져 있다. 2012년 클림트 탄생 150주년을 맞아 문을 연 이 센터에는 클림트의 작품은 없고, 대신 클림트와 에밀리가 여름을 보내며 찍은 많은 사진들, 그가 이 주변에서 그린 50점 남짓 되는 풍경화들과 호수의 실제 풍경을 비교해 보는 영상, 에밀리가 디자인한 의상 등이 전시되어 있다. 큰 의상실을 경영했던 에밀리는 20세기 초의 빈에서 클림트 못지않게 바쁘고 유명한 인물이었다. 그러니 그들에게는 여름휴가가 더더욱 절실했다. 에밀리는 클림트가 세상을 떠난 후에도 여름마다 이곳을 찾았다고 한다.

아터 호수를 클림트에게 처음 소개한 이도 에밀리였다. 에밀리의 오빠 헤르만 플뢰게Hermann Flöge의 아내인 테레제 파울리크Therese Paulick 가 이 호수에 여름 별장인 '빌라 파울리크Villa Paulick'를 소유하고 있었다. 센터 측의 설명에 따르면, 클림트와 에밀리 가족은 매년 여름마다 빌라 파울리크에 묵거나 아니면 다른 별장을 빌려서 사용했다. 헤르만과 테레제의 딸 게르트루트 플뢰게Gertrude Flöge 가 이 별장의 마지막 상속자였다. 게르트루트는 클림트와 에밀리가 찍은 사진에 자주 등장하는 소녀다. 다섯 살인 게르트루트를 이 호숫가에서 클림트가 스케치한 그림도 남아 있다. 1907년생인 그녀가 1971년 사망한 이후로 빌라 파울리크는 다른 이들의 소유로 넘어가 여름 별장으로 운영되고 있다. 현재 빌라 파울리크는 일반에

클림트와 어린 게르트루트

사진 속 소녀는 에밀리의 오빠 헤르만 플뢰게의 딸이다. 어린 게르트루트의 팔을 잡고 있는 클림트의 표정이 평온하다. 클림트와 에밀리 외에 친척들이 자주 어울렸던 점을 보아도 당시 클림트는 에밀리와 가족이나 마찬가지였다.

공개되지 않는다. 이곳과 함께 클림트가 그린 풍경화에 등장하는 캄머 성Schloss Kammer도 여전히 개인 소유여서 바깥에서 보는 걸로 만족해야 한다.

여름인데도 아터 호수 주변은 쌀쌀했다. 10도 남짓 되는 기온에 호수의 바람이 시리도록 차갑다. 아터 호수는 오스트리아에서 가장 큰 호수로 길이 20킬로미터, 너비 4킬로미터의 길쭉한 모양새다. 신비로운 에메랄드빛의 물빛은 빙하가 녹아서 이 호수를 채웠기 때문이라고 한다. 물이 꽤 차가울 듯한데 호숫가에서 수영하는 사람들이 드문드문 보였다. 이 신비로운 물색 때문에 클림트 외에도 빈의 예술가들이 이곳을 '천사의 호수'라고 부르며 즐겨 찾아왔다. 클림트의 동료 구스타프 말러도 아터 호숫가에 작곡을 위한 오두막을 짓고 여름마다 이곳에 와 칩거하곤 했다.

에밀리와 클림트가 늘 여정을 함께한 것은 아니었다. 두 사람 모두 바빴기 때문에 서로의 일정을 맞추기가 쉽지 않았다. 어느 해에는 에밀리는 6월 말에 아터 호수로 떠났는데 클림트는 8월 10일에야 도착한 적도 있었다. 클림트는 보통 9월 첫 주에는 빈으로 돌아갔고 에밀리는 그보다 더 빨리 호수를 떠난 적이 많았다. 예를 들면 1903년에 클림트는 7월 29일 아터에 도착해 9월 6일까지 머물렀다. 이런 일정들은 클림트가 미찌와 마리아 우치카에게 보낸 엽서에 자세히 드러나 있다. 특이하게도 클림트는 미찌와 마리아에게 같은 내용의 엽서를 보낸 적도 많았다. 그는 에밀리와 함께 있으면서도 다른 여성과의 편지 교류가 또 필요했다.

아무튼 클림트와 에밀리는 매년 최소 보름 정도는 아터 호수에

서 함께 지냈다. 에밀리의 언니 가족들도 한 가족처럼 모두 같이 지냈다. 보통은 빌라 파울리크가 이들의 여름 별장 역할을 했다. 그 외에 테레제의 여동생인 엠마 파울리크Emma Paulick의 남편이며 클림트와 종종 펜싱 시합을 벌이곤 했던 파울 바허Paul Bacher가 소유한 리츨베르크Litzlberg의 브루어리 인Brewery Inn도 있었는데 이 집은 현재 남아 있지 않다. 어쩌다 8월까지 아터 호수로 가지 못할 때면 클림트는 먼저 가 있는 에밀리에게 불평 가득한 엽서를 보냈다. 클림트는 늘 아터 호수를 그리워했다. 일이 바빠 여름에 빈에 머물러야 할 때는 어린아이처럼 안달복달했고 거꾸로 호수에서 빈으로 돌아가야 할 날이 오면 '조금 더 있어도 되는 거 아니냐'며 투정 어린 편지를 보내곤 했다. 이미 두 달이나 아터 호수에 머무르고 있었는데도 말이다.

클림트 센터에는 클림트와 플뢰게 가족들이 함께 찍은 수많은 사진들이 진열되어 있다. 이 사진들은 단순히 '휴양지의 클림트' 이상의 많은 것들을 보여준다. 화가와 플뢰게의 가족들은 모두 한 가족처럼 아무 격의 없이 어울리고 있다. 클림트가 보트를 대는 선창가에 누워 있고, 그의 배 위에 게르트루트가 앉아 있는 사진도 있다(223쪽). 사진 속의 클림트는 늦둥이 딸에게 꼼짝 못하는 아버지 같다. 그들은 가족처럼 보이는 것이 아니라 진짜 가족으로 느껴진다. 클림트는 빈의 집에서 어머니, 그리고 결혼하지 않은 두 누이들과 살았다. 그리고 빌라 파울리크에서도 에밀리와 그녀의 자매들 사이에 둘러싸여 있다.

앞서 말했듯, 사진 속 클림트와 에밀리는 대개 헐렁한 가운을 입고 있다. 몸을 죄는 부분이 전혀 없는, 발끝까지 내려오는 이 가운들은 에밀리가 디자인한 의상들이다. 이 의상의 견본이 호숫가의 클림트 센터에 전시되어 있다. 20세기 초반 빈 사람들이 남녀를 불문하고 몸에 꼭 맞는 의상을 입었다는 점을 감안하면 이 그리스풍의 헐렁한 겉옷들은 상당히 관습에 벗어난 옷이었다. 이 옷을 입고 에밀리와 숲길을 산책하거나 보트를 타고 있는 클림트는 모든 짐을 다 내려놓은 듯, 홀가분한 표정이다. 이 의상을 입지 않을 때면 클림트는 보타이까지 맨 차림새로 수트를 말끔하게 입고 있다. 클림트는 매우 신사다웠고 자신의 '신사다움'을 즐겼던 사람이었다.

에메랄드빛 호수와 습지, 어린 자작나무들

클림트는 아터 호수에서 에밀리와 머물면서 매일의 일과를 쓴 편지를 미찌에게 보냈다. 이 편지들을 통해 휴양지에서 클림트가 어떤 방식으로 작업했는지를 재현해볼 수 있다. 예를 들면 이런 식이다. "오늘은 갖고 온 캔버스 중에서 다섯 번째 캔버스에 작업하기 시작했소. 여섯 번째는 여전히 비어 있는 상태요. 아마 이건 전혀 손대지 못하고 빈으로 가져가게 될 것 같소. 현재는 시작한 다섯 작품을 완성해 가는 걸 목표로 삼고 있소. 호수의 풍경, 외양간의 황소, 습지, 큰 포플러 나무들, 그리고 어린 자작나무들을 그리고 있소……." 그런가 하면 7월 28일부터 9월 4일까지 머물렀던 1901년

의 아터 호수 체류 중에 클림트는 날마다 일본 미술에 대한 책을 읽느라 스케치를 할 시간이 부족하다는 편지를 보내기도 했다.

휴양지에서 시간을 보낸다고 해서 클림트의 하루하루가 느긋했던 것은 아니었다. 그는 아터 호수에 머물 때도 어김없이 6시에 일어나 바깥으로 산책 겸 스케치를 나갔다. 8시면 돌아와 아침을 먹고 날씨가 허락하면 호수에서 수영을 했다. 보트를 타고 나가는 날도 많았다. 클림트는 카누, 펜싱 등 다양한 운동을 좋아했고 이런 운동들을 능숙하게 해내곤 했다. 그리고 그 사이사이 빈에 있는 가족이나 친구, 연인들에게 무수히 많은 엽서와 편지를 써 보냈다.

빈에서도 클림트에게 많은 우편물이 왔다. 클림트의 생일은 7월 14일이었는데 대개 이 무렵이면 클림트는 이미 아터 호수에 가 있었다. 그래서 생일 축하 카드와 선물들이 부지런히 빈에서 아터 호숫가로 배달되곤 했다. 그 와중에 미찌와 마리아도 클림트에게 편지와 선물을 보냈는데, 클림트는 이 편지들이 에밀리의 눈에 뜨일까 봐 걱정했던 모양이다. 그가 연인들에게 보낸 편지 중에는 "제발 엽서는 보내지 말고 봉인된 편지로만 보낼 것, 그리고 내가 보내는 편지에 당신이 답장을 쓰지 않아도 개의치 않으니 염려 말 것"이라며 당부하는 내용도 있다.

날씨가 좋지 않은 날이면 방에서 가지고 온 책을 보거나 창을 통해 바깥 풍경을 그렸다. 점심 후로는 약간 느긋해져서 낮잠을 자거나 수영을 했다. 저녁이면 별장의 이웃들과 간단한 볼링을 하거나 아침에 손댄 그림을 마저 그렸다. 클림트는 휴양지에서도, 그리고 빈에서도 일찍 일어나기 위해 저녁을 일찍 먹고 잠자리에 들

었다고 한다. 기본적으로 클림트는 성실한 화가였다. 날씨가 좋지 않거나 그림이 제대로 풀리지 않으면 휴가지에서도 우울해 했다. 미찌와 마리아에게 보낸 편지 중에는 날씨에 대해 불평하는 내용이 많다. "사흘 밤, 그리고 사흘 낮 연속으로 비가 그치지 않고 있소……. 올해는 여기서 두 점밖에 그림을 그리지 못할 것 같군. 방에서 그림을 그리고는 있지만 영 마음에 들지 않는 상태요……."

사실 클림트의 이러한 불평은 약간은 모순된 것이다. 직접 가본 아터 호수의 날씨는 한여름에도 결코 좋다고 할 수 없었다. 산중턱에 자리 잡은 호수의 날씨는 매우 서늘한 데다 빠르게 변화했다. 클림트 센터 아래층에 있는 카페의 테라스 자리에는 군데군데 난로가 피워져 있었다. 요컨대 매우 춥고 서늘한 곳, 여름 속의 가을 같은 곳이 아터 호수다. 맑고 쾌청한 날씨를 원했다면 알프스를 넘어 북이탈리아의 코모나 가르다 호숫가로 갔으면 될 일이었다. 그러나 클림트는 일부러 이 산속의 호수를 찾아와놓고 '날씨가 나빠 그림을 그릴 수 없다'고 어린애처럼 투정을 부렸다. 날씨 탓인지는 몰라도 클림트는 1902년부터 1904년까지 3년 연속 이곳에서 한 장씩의 풍경화를 완성하는 데 만족해야 했다.

클림트의 풍경화는 초상화들에 비해 약간은 느슨한 그림들이다. 어찌 보면 '풍경화를 빙자한 장식' 같기도 하다. 그렇다고 해서 클림트가 이 그림들을 휴식 삼아 대강대강 그린 것은 아니었다. 실제로 본 아터 호숫가의 풍경, 쭉쭉 뻗어 올라간 나무들과 에메랄드 빛 호수의 정경은 클림트 풍경화가 주는 인상과 놀라울 정도로 비

슷했다. 물론 클림트의 풍경화에는 원근법도, 구름과 하늘도 없다. 그는 디테일이 주는 인상을 세심하게 포착해서 그 디테일을 꼼꼼하게 그리려 했다. 비잔티움 모자이크의 영광과 빈의 광휘를 자신의 방식으로 그림 속에 구현했듯이, 클림트는 이 호수의 풍광을 또다른 하나의 주제로 삼았다. 그리고 여인들의 관능적인 초상에서 그렇게 했던 것처럼 클림트는 호수의 풍경 역시 자신만의 독창적 방식으로 훌륭하게 재현해냈다.

클림트가 아터 호수에서 정기적으로 했던 일과 중 하나는 산책이었다. 아버지와 동생 에른스트의 돌연사를 목격한 이후, 클림트는 늘 건강을 유지하는 데 신경을 썼다. 빈의 집에서와 마찬가지로 아터 호수에서도 그는 아침 시간을 이용해 산책을 했다. 이 산책은 다른 의미에서도 그에게 중요했다. 제대로 포장되지 않은 시골길을 걸어가며 클림트는 야생의 과일 나무들과 연못, 늪지, 들꽃으로 뒤덮인 평원, 오두막의 화단 등을 관찰하곤 했다.

그렇다면 클림트는 언제부터 풍경에 관심을 두게 되었을까? 그가 최초로 그린 풍경화는 아터 호숫가 인근의 연못을 담은 작품이다. 이 그림은 1899년에 그려졌다. 클로드 모네의 그림을 보면 알 수 있듯이, 세기말의 화가들은 호수, 강, 늪지 등의 정경에 관심이 많았다. 클림트도 예외는 아니었다. 이후 클림트는 1900년부터 1904년까지 늪지를 소재로 한 풍경화를 중점적으로 그렸다. 이때쯤부터 그는 아터 호수에 매년 휴가를 오기 시작했다. 휴가지에서 발견한 자연 풍경들이 영감을 주어 그의 풍경화가 시작된 것인지, 아니면 풍경화를 그리기 위해 휴가를 늘 같은 곳으로 오게 된 것인

지에 대해서는 알 길이 없으나 아마도 전자일 것이다.

아터 호숫가에서 그려진 클림트의 초창기 풍경화는 신비스러운 느낌의 늪지들, 그리고 키 큰 나무들이 쭉쭉 뻗어 있는 장면들을 담고 있다. 그가 그린 나무들은 신전의 기둥처럼 몸통만 그려져 있다. 나무를 그린 풍경화에서는 하늘도, 나뭇가지도 보이지 않는다. 날씬한 나무들은 언제까지나 쭉쭉 뻗어나갈 것처럼 보인다. 클림트의 친구이자 작가 페터 알텐베르크Peter Altenberg는 "이 자작나무 풍경들은 숨죽여 우는 영혼들 같다. 그들의 우아한, 그리고 내밀한 떨림이 느껴진다"고 그림에 대한 감상을 말했다.

알텐베르크의 말처럼, 클림트의 풍경에는 고요한 깊이가 있다. 이 풍경들을 보면 같은 시기에 클림트가 그렸던 그림들, 기존 질서에 정면으로 도전장을 내민 관능적인 여인들의 모습이 전혀 오버랩되지 않는다. 풍경은 아주 신비로운 모습으로, 마치 태곳적부터 계속 불어오는 바람을 머금은 듯한 인상을 준다. 무엇보다도 클림트의 시선을 사로잡은 것은 호수의 에메랄드빛 물색이었다.

말 대신 그린 그림들

클림트 센터 1층에 있는 클림트 카페는 아침부터 브런치를 먹는 사람들로 붐볐다. 서늘하고 청량한 공기와 절로 마음을 탁 트이게 해주는 시원한 풍광 때문에 빈 사람들이 이곳을 찾지 않을까 싶었다. 호수의 날씨는 변화무쌍하게 계속 바뀌었다. 구름과 햇빛이 번

아터 호수 근처에 자리한 클림트 센터

호숫가에는 아터 호수와 클림트의 작품 사이 관계를 집중적으로 조망하는 클림트 센터가 자리하고 있다. 클림트 탄생 150주년을 기념하며 2012년에 개관한 센터에는 클림트의 그림은 없지만 에밀리와 찍은 사진을 비롯해 다양한 자료를 볼 수 있다.

갈아 호수의 표면을 비추고 그때마다 물빛은 청량하게 반짝였다.

클림트 센터와 카페는 클림트 트레일Klimt Trail이 시작되는 지점이다. 호숫가를 따라 클림트가 머물렀거나 주로 그림을 그렸던 포인트들을 연결한 2킬로미터 남짓의 둘레길이 있다. 이 길을 따라가려면 일단 1층의 카페에서 다리를 좀 쉬고 뱃속도 따뜻한 차로 채워야 할 것 같았다. 호수의 바람은 손가락이 시릴 정도로 차가웠다.

클림트 트레일을 따라가다보면 가끔 직사각형의 큰 패널들이 보인다. 각각 번호가 붙어 있는 그 패널들에는 사람의 얼굴보다 약간 작은, 네모난 창이 뚫려 있다. 그 창으로 호수를 바라보면 클림트의 풍경화와 거의 똑같은 구도의 풍경이 보인다. 이것은 클림트가 실제로 썼던 방법이다. 클림트는 망원경이나 카드보드지로 만든 뷰파인더로 풍경을 관찰한 후 스케치를 반복하고 그 반복한 스케치를 다시 그림으로 그리는 방법으로 한 점의 풍경화를 완성했다. 클림트 센터에 전시된 사진 중에는 호숫가에 망원경을 설치해서 반대편 물가를 관찰하는 화가의 모습을 찍은 사진이 있다. 결국 휴가도 그에게는 일, 아니 그림의 연장이었던 셈이다.

클림트 트레일은 아터 호숫가를 따라 이어져 있다. 클림트가 이곳에 매년 온 궁극적인 이유는 뭐니 뭐니 해도 물빛에 있었을 것이다. 클림트는 호수의 물빛을 독특한 방식으로 재현했다. 그는 모네의 방식, 즉 다양한 색의 물감을 짧은 붓질로 점찍듯 찍어서 일렁이는 물결의 생동감을 재현해낸 방식을 알고 있었다. 그러나 클림트는 그와는 다르게 자신의 물결을 만들었다. 먼 거리에서 조망한 그의 물결은 지극히 고요하다. 바다같이 넓은 호수의 물결은 하늘

의 빛깔과도 엇비슷하다.

1901년에 그린 풍경화 〈아터 호수의 섬〉(234쪽)에 등장하는 화면 오른쪽의 섬은 리츨베르크 섬이다. 이 섬에는 리츨베르크 성이 서 있다. 성은 클림트 당시에도 있었지만 클림트는 섬의 실루엣만 그렸을 뿐, 성은 그리지 않았다. 아마 이 고요한 자연의 축복 속에는 어떠한 인공물도 어울리지 않는다고 생각했을 것이다.

휴가지에서 이 고요한 그림들을 그릴 당시, 클림트는 자신의 인생 최대 스캔들인 빈 대학 천장화 스캔들에 휘말려 있었다. 격정과 분노의 시간 동안 클림트는 자신의 감정을 거의 토로하지 않았다. 말 대신 이러한 그림들로 분노를 가라앉혔을지도 모를 일이다. 호수의 물은 한없이 맑지만 그 속에는 아무것도 비치지 않는다. 거기에는 오직 외로운 섬 하나만이 떠 있다.

클림트는 이후로도 호수를 주제로 한 여러 풍경화를 그렸다. 그러나 1901년에 그린 〈아터 호수의 섬〉처럼 오직 호수의 물결만 담은 그림은 더 이상 탄생하지 않았다. 이 맑은, 그러나 밑이 들여다보이지 않는 물빛을 통해 클림트는 또 하나의 자신으로 변화하고 있었다. 빈 대학 천장화와 〈유디트〉〈금붕어〉〈베토벤 프리즈〉 등이 세상을 향한 클림트의 투쟁적 선언이라면, 이 고요한 호수 풍경화들은 클림트 내면의 고백을 담고 있다. 그 내면은 황량하거나 어둡지 않으며 오히려 자연이 주는 신비로운 에너지로 충만하다. 클림트는 '장군'이라는 별명답게 부당한 비판이나 고리타분한 비평에 지지 않았다. 그리고 아터 호수는 세상에 대한 분노를 어루만지고 위로해주는, 가장 아름다우면서도 영감으로 충만한 자연이었

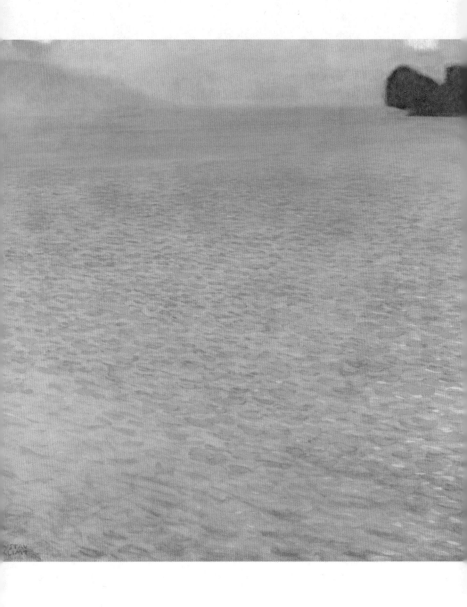

〈아터 호수의 섬〉, 고요한 자연을 담은 그림

캔버스에 유채, 80.2×80.2cm, 1901, 빈 레오폴트 미술관. 클림트는 호수의 에메랄드빛 물색에 사로잡혔다. 당시 클림트는 빈 대학 천장화 스캔들로 힘들 때였지만 그림 속 푸른 호수의 풍경은 고요하고 평화롭다.

〈아터 호수의 캄머 성〉, 풍경 속에 나타난 장식

캔버스에 유채, 110×110cm, 1908, 개인 소장. 다른 인공물 없이 호수의 에메랄드빛 물결만 가득하던 클림트의 풍경화는 1908년 이후 화면에 건축물이 등장하고 점차 장식 요소가 강해지는 등 변화하는 양상을 보인다.

다. 그 때문에 클림트는 열악한 교통 사정에도 불구하고 여름마다 자석에 끌리듯 이 호수를 찾아올 수밖에 없었다.

1908년을 기점으로 그의 풍경화에는 조금씩 건축물들이 등장하기 시작한다. 그와 동시에 신비로운 공허함으로 가득 차 있던 풍경화 스타일이 변모한다. 이즈음 클림트는 금이라는 재료를 포기하고 보다 다채로운 색상을 사용한 장식으로 초상들을 채우고 있었다. 풍경화 역시 엇비슷한 경향을 보인다. 1908년은 〈키스〉가 완성된 해이기도 하다.

1908년과 이듬해에는 특히 호숫가의 캄머 성을 그린 풍경화가 많다(235쪽). 캄머 성의 역사는 1260년대로 거슬러 올라갈 만큼 오래되었다. 클림트가 본 성의 모습은 1710년대에 대대적으로 보수된 모습이다(현재도 그 자리에 그대로 있다). 클림트는 성으로 들어가는 길, 또는 호수에서 바라본 성을 그렸다. 클림트 트레일을 걷다 보면 이 성의 가로수로 둘러싸인 입구가 보인다. 길에서 바라본 성의 모습, 가로수로 반쯤 가려진 성의 모습은 클림트의 그림이 주는 인상과 상당히 비슷해 보였다.

클림트는 캄머 성의 모습을 매우 평면적으로 그렸다. 성은 그 성 자체로는 아무 의미가 없고 성을 둘러싼 자연들, 즉 나무나 물과 함께 있으면서 비로소 완성된다. 나무와 호수의 물결은 아주 작은, 무수한 푸른색과 점들로 이뤄져 있다. 이즈음 클림트는 반고흐의 작품에 관심을 기울이고 있었다고 한다. 실제로 반고흐가 1890년에 오베르 쉬르 우아즈에서 그린 최후의 풍경화들은 클림트의 초

창기 풍경화를 연상케 하는 구석이 있다. 클림트는 빈 분리파의 초기 전시를 통해 그의 작품들을 접할 수 있었다.

영감으로 가득 찬 1900년대 초반의 풍경화에 비하면 1910년 이후의 풍경화들은 한층 더 장식적이고, 반대로 클림트의 개성이 그만큼 줄어든 듯한 느낌을 준다. 쇠라의 점묘법, 또는 마티스의 야수파 스타일을 응용하려 했던 게 아닐까 하는 의문도 생겨난다. 아니면 황금시대 이후로 자신을 사로잡은 장식의 모티브를 풍경화를 통해서도 구현하려 했던 것 같다. 1910년대 이후로 클림트는 풍경화의 스케치만 아터 호수에서 그린 후에 빈의 아틀리에에서 그림을 완성했다고 한다. 그래서인지 1910년 이후의 풍경화에서는 초창기 풍경화의 생동감과 번뜩이는 영감이 실종되고 없다.

1916년 작품인 〈닭이 있는 마당 풍경〉(238쪽)의 장식들은 이즈음 그가 그린 초상화의 의상 장식들과 상당히 비슷하다. 그리고 먼 거리에서 본 풍경을 그린 초창기 풍경화에 비해 이 시기의 그림들은 가까이에서 바라본 정경을 담았다. 클림트의 풍경화들은 전성기를 지난 화가의 쇠락의 징후까지도 보여주고 있다. 그림을 채운 것은 오직 정교한 장식, 장식, 장식뿐이다.

초상화와 풍경화, 클림트의 두 얼굴

클림트에게 아터 호수가 어떠한 공간이었는가 하는 질문은 사실 의미가 없다. 그에게 아터 호수는 한두 마디로 표현할 수 없는

⟨닭이 있는 마당 풍경⟩, 풍경을 가득 채운 장식

캔버스에 유채, 110×110cm, 1916, 소장처 미상. 1900년대 초반 고요하고 평화로운 자연의 아터 호수의 물결만으로 캔버스를 채웠던 클림트의 초기 풍경화와 달리 1910년 이후의 풍경화들은 장식으로 채워지기 시작한다. 황금시대 이후 클림트를 사로잡은 장식의 모티브가 이 시기의 풍경화에서도 보인다. 닭이 있는 좁은 길 양옆으로 피어 있는 화려한 꽃들은 오직 장식일 뿐이다.

중요한 곳이었다. 이곳에서 클림트는 도시의 소음과 번잡함을 털어버리고 한 명의 자연인으로 지낼 수 있었다. 그의 연인 에밀리와 잠깐이나마 부부처럼 생활할 수 있었다는 점도 무시할 수 없다. 그래서 그는 매일매일 아터 호수로의 탈출을 꿈꾸며 숨막히는 빈 생활을 견딜 수 있었던 것이다.

아터 호수 풍경화들은 이 공간을 통해 클림트가 새로운 화가로 거듭났다는 점을 보여준다. 클림트의 풍경화들은 그가 빈에서 그린 초상화들과 완전히 다른, 제3의 지대에 있다. 화가의 놀라운 천재성은 휴가 기간에도 그 빛을 발했던 셈이다. 그러나 최후의 순간이 다가올수록 클림트의 풍경화는 그의 초상화와 엇비슷해진다. 아무리 놀라운 재능도 무궁무진할 수는 없다. 어쩌면 1918년의 종말은 이 화가에게는 필연적인 것이었을지도 모른다.

아터 호수를, 그리고 클림트 트레일을 돌아본 사람이라면 누구나 클림트의 풍경화들이 치밀한 관찰과 성실한 시도 끝에 탄생한 작품들이라는 사실을 인정하지 않을 수 없다. 성실하다는 점이 예술가를 판단하는 척도가 될 수는 없다. 실제로 많은 뛰어난 예술가들은 그리 성실하지도, 도덕적이지도 않았다. 클림트 역시 도덕에 대해서라면 그리 할 말이 많은 사람은 아니다. 그러나 그럼에도 불구하고, 아터 호수의 실제 풍광이 자연스럽게 클림트의 풍경화를 연상시킨다는 사실을 확인한 순간, 어떤 안도감이 마음속을 스쳐갔다. 그가 걸출한 천재성에 안주하지 않고 꾸준히 세계를 탐구하며 자신에게 계속 도전했구나 하는 생각이 들었다. 그리고 이 영원

한 고요함 속에 잠겨 있는 호수가 번잡하고 소란스러운 도시의 일상에 잠겨 있던 예술가에게 한 줄기 청신한 바람으로 다가왔다는 사실도 확인할 수 있었다. 그 때문에 클림트는 매년 먼 길을 마다 않고 이곳 아터 호수까지 왔던 것이리라. 그리고 이 영원한 고요함 속에서 다시금 힘과 영감을 얻어 도시의 삶을, 성공한 예술가의 무게를 견딜 수 있었던 것이리라.

클림트 트레일은 빌라 파울리크에서 끝난다. 이곳은 여전히 여름 별장으로 쓰이고 있다. 안쪽 정원에 세워진 빨간 자동차와 빨랫대가 보였다. 어린아이들을 데리고 온 젊은 부부가 집을 빌린 듯했다. 뾰족탑이 세워진 이층집의 전면에는 집의 건축 연도인 1877년이 크게 새겨져 있었다. 이곳에서 100여 년 전의 클림트는 매일 아침 6시에 일어나 스케치북을 들고 숲과 호수의 길들을 걸으며 스케치를 했다. 괴상할 정도로 헐렁한 옷을 입고 숲을 헤매는 그를 보고 동네 아이들은 '숲의 괴물'이라고 놀리기도 했지만 클림트는 개의치 않았다.

빌라 파울리크 앞 보트 선착장에 앉았다. 물기를 머금은 호수의 바람이 이마를 스쳐갔다. 클림트는 이 보트 선착장에 망원경을 세우고 호수 너머를 바라보며 그 광경을 스케치하곤 했다. 그 무엇이든 간에 자신을 바쳐서 해야만 하는 일을 가진 이는 행복한 사람이다. 클림트는 분명 행복한 사람이었다.

치유와 재충전의 공간이었던 아터 호수

클림트는 빈에 있을 때면 늘 아터 호수를 그리워했다. 에메랄드빛 물결과 쭉쭉 뻗은 나무가 있는 풍경을 사랑했고, 소란한 도시와 달리 고요한 분위기를 좋아했다. 클림트는 이곳에서 마음의 상처를 치유하고 새로운 예술의 영감을 얻었다. 빌라 파울리크 앞 보트 선착장에 앉아 호수 너머를 바라보며 스케치를 하는 클림트의 모습을 상상해본다. 그는 이곳에서 다시금 도시로 돌아갈 힘을, 계속해서 새로운 예술을 추구한 힘을 얻었을 것이다.

클림트의 호수, 모네의 연못

클림트가 그린 최초의 풍경화는 1899년 아터 호수 근처의 연못을 그린 〈고요한 연못〉이다. 이후 클림트는 여름마다 아터 호수를 찾았고 50점 이상의 풍경화를 남겼다. 클림트에게 이곳은 소란한 빈을 벗어나 쉴 수 있는 휴식의 공간이자 자신을 괴롭히는 사람들이 없는 위로의 공간이었다. 클림트에게 아터 호수가 치유의 공간이자 영감의 대상이었던 것처럼 자기만의 특별한 공간을 갖고 있는 예술가들이 있다. 클림트와 동시대에 파리에서 활동한 인상파 작가 모네의 지베르니 정원이 대표적이다.

클림트가 지금도 찾아가기 쉽지 않은 아터 호수를 매년 찾아간 반면, 모네는 자신이 사랑하는 정원을 직접 만들었다. "저는 황홀경에 빠져 있습니다. 저에게 지베르니는 너무도 멋진 곳입니다." 1883년 모네가 미술평론가 테오도르 뒤레에게 쓴 편지 일부다. 7년 후 모네는 '이보다 더 아름다운 곳은 어디에서도 찾을 수 없을 것'이라며 지베르니의 집을 구입하고 손수 아틀리에를 지었다. 특히 심혈을 기울인 공간이 '물 위의 정원'이라 일컫은 연못이다. 이 정원은 동양, 특히 일본에 관심이 많았던 모네의 취향을 고스란히 보여준다. 클림트가 첫 풍경화를 그린 1899년에 모네가 그린 〈일본식 다리와 수련 연못, 지베르니〉 속 풍광이 바로 지베르니의 연못이다.

1893년 모네는 연못을 파고 다양한 종류의 수련을 심었다. 몇 년 뒤에는 일본풍 다리도 건설했다. 초록색으로 칠한 곡선형의 다리는 일본 목판화 우키요에에서 본 것을 모델로 삼은 듯하다. 모네는 이 다리를 무척 좋아해서 40점 이상의 작품에 이 다리를 그렸다. 당대 유럽의 다른 사조나 유행에 무관심했던 클림트도 일본 미술에는 큰 관심을 가졌다. 호수, 강, 늪 등의 풍경을 즐겨 그린 것 역시 세기말 예술가들의 공통점이었다.

클림트가 아터 호수를 '거기'라고 부르며 하루라도 빨리 가고 싶어 했던 것처럼 모네 역시 여행 중에도 지베르니의 집과 정원을 생각했다. "집으로 돌아가 내 생활을 다시 찾고 싶소. 그곳에서 그림을 그리면 정말 좋을 것 같소." 모네의 편지를 보면 아터 호수에 대한 클림트의 그리움과 같은 마음을 느낄 수 있다.

모네, 〈일본식 다리와 수련 연못, 지베르니〉, 캔버스에 유채, 92.5×89.5cm, 1899, 파리 오르세 미술관 •
클림트, 〈아터 호수의 섬〉, 캔버스에 유채, 100×100cm, 1902, 개인 소장 ••

08

GUSTAV KLIMT

클림트,
그 누구와도
닮지 않은 화가

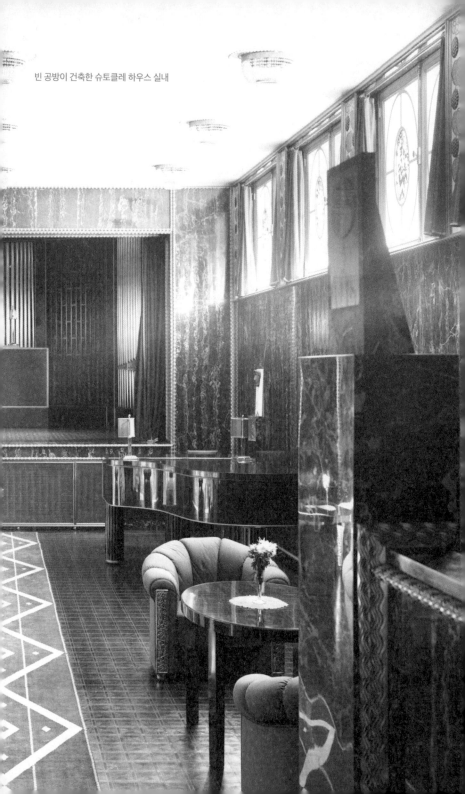

빈 공방이 건축한 슈토클레 하우스 실내

빈 분리파를 떠나 빈 공방의 시대로

클림트의 위대한 작품들은 대부분 1902년에서 1910년 사이에 제작되었다. 이 8년 남짓 되는 시간 동안 클림트는 〈키스〉와 〈베토벤 프리즈〉를 비롯해서 〈유디트〉 〈물뱀 I〉 〈다나에〉 〈아델레 블로흐-바우어의 초상〉 등을 그렸다. 하나같이 황금의 장식으로 빛나는, 고답적이면서도 현대적이고 또 클림트의 개성이 물씬 풍기는 작품들이다. 그리고 많이 알려지지 않은 사실이지만 이 시기의 최후를 장식한 작업은 회화가 아니라 실내 장식이었다.

1903년, 클림트의 절친한 동료들이자 함께 빈 분리파를 조직했던 요제프 호프만, 콜로만 모저가 새로이 '빈 공방'을 결성했다. 이들은 1900년 열린 빈 분리파의 제8회 전시회 때 초청했던 스코틀랜드의 디자이너 찰스 레니 매킨토시의 작업에 깊은 인상을 받았던 터였다. 그리고 예술을 위한 예술이 아니라 보다 실용적인 예술, 부르주아의 생활에 직접적으로 파고들 수 있는 예술 작업을 해

보자는 생각으로 공방을 만들었다. 건축과 가구 디자인, 생활 공예, 벽지와 벽화, 의상과 식기, 책 표지 디자인까지 총체적 디자인 작업을 한 공방 안에서 해내겠다는 것이 빈 공방의 목표였다. 이런 생활과 예술 사이의 접목은 클림트에게도 낯선 일이 아니었다. 그 역시 장식공예학교를 졸업하고 천장화를 그리며 예술가로의 커리어를 시작한 인물 아니었던가.

빈 공방의 결성으로 인해 빈 분리파는 사실상 와해되었다. 세간의 큰 관심 속에 출범한 빈 분리파였지만 이들은 시작부터 불협화음의 여지를 안고 있었다. 중요한 축을 담당한 클림트, 호프만 등은 순수미술이 아니라 건축이나 천장화로 이름을 얻은 사람들이었다. 반면 요제프 엥겔하르트Josef Engelhart를 비롯해서 많은 멤버들은 순수 화가들이었다. 쉽게 말하면 그전까지 한 번도 다른 장르와 협업해본 경험이 없는 순수 화가들이 그룹의 대다수를 차지했는데, 정작 빈 분리파를 이끄는 이들은 건축이나 실내 장식 전문가였다. 이들은 시작부터 건축, 회화, 조각, 포스터 등을 모두 하나로 만드는 총체적 예술을 지향했다. 이에 순수예술 추종자들은 클림트와 호프만이 지나치게 상업예술을 추구한다며 반발했다.

빈 분리파 내부의 갈등은 점차 거세졌지만 이 파열음은 1903년까지는 외부에 알려지지 않았다. 1898년 창립과 함께 발간되기 시작한 회지《베르 사크룸》의 발행이 이 해에 중단되었다. 그리고 다음 해인 1904년 미국 세인트루이스에서 열린 만국박람회에 빈 분리파가 국가 대표로 참가해달라는 요청을 받으면서 내부의 갈등은 봉합할 수 없을 정도로 커지고 말았다. 엥겔하르트 등 순수회화

추종자들은 정부의 요청인 만큼 어떤 방식으로라도 참가해야 한다고 주장한 반면, 당시 빈 대학 천장화 문제로 교육부와 갈등을 빚고 있었던 클림트는 참가를 반대했다. 호프만은 클림트의 편을 들었고, 결국 빈 분리파는 세인트루이스 만국박람회에 참가하지 않았다. 그러자 엥겔하르트 파는 클림트와 호프만을 이기적인 인물들이라며 맹비난했다. 여기에 더해 카를 몰이 주도한 상업예술 분야로의 진출도 순수예술 지지자들로서는 용납할 수 없는 일이었다. 두 일파는 더 이상 빈 분리파라는 하나의 조직 안에 함께 있을 수 없는 지경이 되었다.

1904년 클림트가 회장직을 사퇴했고 이어 그를 비롯한 열여덟 명이 빈 분리파를 탈퇴했다. 클림트, 호프만, 모저, 몰 등의 탈퇴 후로도 빈 분리파 자체는 계속 유지되었으나 세간의 관심은 핵심 멤버들이 떠난 빈 분리파에 더 이상 머무르지 않았다. 빈 부르주아들은 예술과 일상생활의 결합을 선언한 빈 공방으로 시선을 돌렸다.

빈 공방은 시내 중심가에 자신들의 쇼룸을 열고 멤버들이 디자인한 가구와 액세서리, 식기 등을 전시했다. 빈 공방은 자신들의 작업을 상류층에만 국한시키지 않았다. 이들이 전시한 품목 중에는 교회를 위한 스테인드글라스부터 싼값에 살 수 있는 엽서와 어린이 책, 심지어 정부의 청탁을 받을 것을 가정해서 미리 작업한 지폐와 우표 디자인까지 포함돼 있었다. 이런 경향은 비단 빈에서만 생겨난 것은 아니었다. 이미 파리, 뮌헨, 베를린 등에서 아르누보, 또는 유겐트슈틸Jugendstil이라고 불리는 생활과 예술과의 결합 작업들이 동시다발적으로 등장하고 있었다.

빈 공방의 작업은 곧 유명해졌다. 중상류층 고객들은 빈 공방의 디자인을 통해 자신들의 안목을 자랑하고 싶어 했다. 빈 공방의 디자인은 고급스러웠고 세련되었으며 확실히 '튀는' 디자인들이었다. 이들의 공방 물품 중에는 그전 세대가 쓰던 무난한 디자인의 물건은 찾을 수 없었다. 중상류층 여성들은 빈 공방에서 만든 모자와 구두, 드레스를 앞다투어 구매했다. 신흥 부자들인 이 고객들은 빈 공방을 통해 자신들의 삶 자체를 고급스러운 예술품으로 만들고 싶어 했다. 그것은 기존의 귀족들과는 또 다른 방법으로 자존심을 과시하는 행위이기도 했다. 1916년 작인 〈프리데리케 마리아 베어의 초상〉(35쪽)에서 프리데리케가 입은 외투도 빈 공방의 작품이었다. 이 그림을 그리며 클림트는 프리데리케에게 '외투의 안과 밖을 뒤집어 입어보라'고 제안했다고 한다. 그림에 그려진 외투의 화려한 무늬는 실은 안감이었다.

당시 심상치 않았던 빈의 정치적 상황도 빈 공방의 인기와 무관하지 않았다. 20세기 들어 오스트리아-헝가리 제국의 상황은 점차 더 심각해졌다. 1908년 제국은 세르비아를 합병했고 세르비아인들은 이에 거세게 저항했다. 영국이 아프리카에서 벌인 보어 전쟁, 러시아와 일본이 극동에서 맞붙은 러일 전쟁 등 제국을 둘러싼 주변 국가들의 상황도 결코 평온하지는 않았다. 프로이센의 주도로 통일된 독일 제국은 오스트리아-헝가리 제국, 이탈리아와 삼국 동맹을 맺어 영국-프랑스-러시아의 삼국 협상에 대응하려 했다. 오스트리아 지식인들은 국내외의 정치적 긴장감이 높아지고 있다는 신문 기사를 애써 외면하려 들었다. 장식 과잉의, 세련되고 우

아하지만 그만큼 비싼 예술품에 관심을 기울이는 일은 현실의 복잡한 문제를 잊는 데 더없이 적당한 방법이었다.

클림트는 빈 공방의 출범부터 운영위원으로 참여했다. 몇 개의 간단한 디자인을 완성해서 빈 공방을 통해 팔기도 했다. 에밀리와 자매들이 운영하는 의상실의 라벨 디자인도 클림트의 작품이었다. 클림트는 심심풀이로 몇 가지 의상을 디자인했고 에밀리는 이 디자인을 의상으로 제작해서 판매했다. 이런 몇 가지를 제외하면 클림트가 빈 공방에 본격적으로 참여한 유일한 작업은 벨기에 브뤼셀에 있는 슈토클레 하우스의 실내 장식 작업이었다.

1904년, 요제프 호프만은 젊은 벨기에인 사업가 아돌프 슈토클레Adolphe Stoclet로부터 매력적인 제의를 받았다. 상속받은 가문의 재산으로 저택을 한 채 지으려 하니 건축은 물론 실내 장식, 가구와 집기 디자인까지 모두 맡아달라는 청탁이었다. 무엇보다 슈토클레의 제안이 매력적이었던 점은 '돈은 얼마가 들어도 상관없으니 최고로 세련되고 현대적인 집을 만들어 달라'는 부분이었다.

결론부터 말하자면 방 40개의 3층 규모인 이 저택은 8년여의 작업 끝에 슈토클레가 원하는 대로 지어지기는 했다. 그러나 그를 위해서 빈 공방이 지출한 액수는 상상을 초월하는 정도여서 현재까지도 정확한 건축 비용을 산출하지 못하고 있다고 한다. 슈토클레는 엄청나게 불어난 공사비를 힘겹게 감당하며 1911년까지, 무려 8년을 기다렸다. '아르누보의 총체적 작품 같은 저택'에 살기 위해 엄청난 대가를 지불한 셈이다. 그러나 이 작품 같은 집, 아니 집 같은 작품에서 살기란 쉬운 일이 아니었다. 이 집의 거주자들은 그

어떤 부분도 자신들의 뜻대로 바꿀 수 없었다. 한때 빈 분리파에 합류했다 이내 이들의 반대파로 돌아선 건축가 아돌프 로스Adolf Loos는 "불쌍한 집 주인은 심지어 슬리퍼조차도 본인이 원하는 걸 신을 수 없었다"고 모순된 상황을 비꼬았다. 아돌프 로스의 이야기는 아마 과장된 측면이 있을 것이다. 그러나 완전히 지어낸 이야기도 아니었다. 한 번은 호프만이 완성된 슈토클레 하우스를 방문했다가 슈토클레 부인이 파리에서 디자인한 옷을 입고 있는 광경을 보고 펄펄 뛰었다고 한다. 옷의 색이나 디자인이 집과 전혀 어울리지 않았기 때문이다.

아무튼 슈토클레 하우스는 호프만에게는 '총체적 디자인의 구현'을 꿈꾸던 빈 공방의 이상을 실행할 수 있는 절호의 기회였다. 이것은 단순히 3층 저택을 새로 신축해달라는 요구가 아니라 '무엇이든 디자이너들 마음대로'라는 드문 단서를 달고 온 일감이었다. 40개의 방 하나하나마다 벽지와 바닥, 가구와 조명 디자인이 고안되었고 식당에는 식탁과 식기들까지 새롭게 만들어졌다. 빈 공방은 문의 손잡이까지 새롭게 디자인했다.

호프만은 실내 디자인에서는 화려한 색을 배제하고 기본적으로 흑백의 대칭을 이루는 모던한 분위기를 만들기로 결정했다. 그는 흰 대리석과 검은 스웨덴 화강암을 자재로 사용하고, 크리스털 샹들리에를 디자인했다. 집 안의 모든 디자인을 호프만이 독점한 것은 아니었다. 빈 공방의 디자이너들이 총출동해 거실과 침실, 식당과 다른 방들을 맡았다. 이 중 가장 화려한 공간인 식당의 디자인을 담당한 이가 클림트였다. 클림트 본인의 표현대로라면 이 식당

은 "내 장식 디자인의 궁극적인 무대"였다. '비용 지출은 무제한, 단 가장 우아하고 현대적일 것'이라는 슈토클레의 제안은 클림트에게도 참을 수 없을 정도로 유혹적인 부분이었다. 무엇이든 마음대로 해도 된다는 제안에 이끌려서 클림트는 빈 대학 천장화 스캔들 이후 10여 년 만에 다시 실내 장식의 세계로 복귀했다.

슈토클레 하우스 모자이크, 황금시대의 폐막

클림트는 이 식당의 긴 벽 두 면을 진짜 모자이크로 장식하기로 했다. 비잔티움 장인들의 라벤나 모자이크처럼, 클림트는 이 벽의 모자이크에 색유리는 물론이고 보석, 산호, 진주 등을 붙여가며 아낌없이 돈을 썼다. 이 모자이크에 들어간 예산은 10만 크로네였는데 이 금액은 당시 빈의 하급 공무원 연봉의 50배가 넘는 돈이었다. 우리가 흔히 '생명의 나무'라고 부르는 그림이 이 벽의 모자이크를 위한 스케치다.

작업의 계약은 1906년에 이뤄졌고 클림트는 이 해부터 조금씩 스케치를 해나가기 시작했다. 그러나 으레 그랬듯이 작업은 조금씩 지연되었고 실제로 디자인을 시작한 것은 4년 후인 1910년이 되었을 때였다. 그 4년 사이 클림트는 〈아델레 블로흐-바우어의 초상〉과 〈키스〉를 완성했고 두 번의 쿤스트샤우를 개최했다. 그 동안 호프만은 이 작업을 빨리 시작해달라고 수없이 클림트를 압박했지만 클림트는 움직이지 않았다. 그는 거대한 벽의 디자인, 지금

슈토클레 하우스 식당을 장식한 황금 모자이크

클림트는 슈토클레 하우스 식당에 진짜 모자이크 장식을 하기로 했다. 이탈리아에서 만난 경이로움을 재현하려고 한 것인지도 모른다. 모자이크에는 색유리와 보석, 산호, 진주 등이 아낌없이 사용되었다. 이 작품은 10여 년간 이어진 황금시대가 막을 내리고 있다는 사실을 분명히 보여준다.

까지 한 작업들과는 달리 공공건물이 아닌 한 가족의 집 식당 벽을 어떻게 디자인해야 좋을지 확신할 수 없었다. 이 시간 동안 클림트가 했던 고민의 편린들은 에밀리에게 보낸 수많은 엽서에 생생하게 남아 있다. 한 번은 아터 호수에 먼저 가 있는 에밀리에게 금요일 전에는 출발할 것이라며 "이 지긋지긋한 브뤼셀 시골의 실내장식을 반드시 끝내고 가겠다"고 말했지만, 결국 그는 아터 호수까지 디자인 작업을 싸들고 가야만 했다.

슈토클레 하우스의 모자이크는 어찌 보면 〈베토벤 프리즈〉로 시작해 〈키스〉로 절정을 맞은 클림트의 황금시대가 종말을 맞았다는 장엄한 선언과도 같다. 실제로 모자이크를 붙이는 일은 빈의 모자이크 장인이었던 레오폴트 포스트너Leopold Forstner에게 맡겨졌고 클림트는 브뤼셀에 가지 않았다. 그는 1914년 5월이 되어서야 슈토클레 하우스를 방문했다. 그러나 완성된 모자이크가 마음에 들지 않았던 듯, "이걸 좀 더 다르게 했어야 했어. 금을 더 많이, 훨씬 더 많이 썼어야 했는데!"라며 한탄했다고 한다.

안타깝게도 우리는 이 모자이크의 실물을 확인할 수는 없다. 슈토클레 하우스는 일반에게 공개되지 않는다. 사진으로 그 모습을 확인할 수 있을 뿐이다. 검은 스웨덴 화강암으로 만들어진 벽체와 그에 어울리는 검은 가죽 의자들, 그리고 긴 식탁이 놓인 가운데 식당의 양면 벽에 동일한 디자인의 모자이크가 장식돼 있다. 다행스럽게도 클림트는 이 모자이크를 위한, 실물 크기의 스케치를 남겨놓았다. 이 스케치가 현재 빈의 응용미술관에 소장돼 있다.

응용미술관 2층에는 모두 9개의 패널이 전시돼 있다. 7개의 패

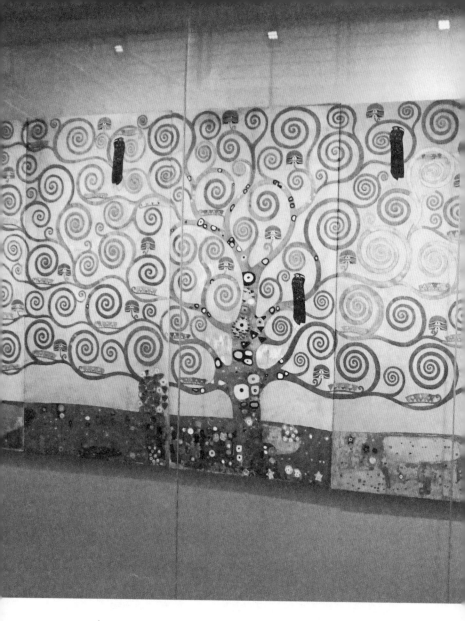

슈토클레 하우스 식당 장식을 위한 스케치

현재 슈토클레 하우스는 일반에 공개되지 않아서 실물을 볼 수는 없다. 대신 응용미술관에 전시된 스케치를 통해 모습을 가늠할 수 있다. 총 9개의 패널로 구성된 스케치는 마치 일본 기모노 옷감을 길게 펼쳐 놓은 것처럼 보인다. 중앙에 위치한 생명의 나무가 구불구불한 가지를 좌우로 뻗친 채 서 있고, 까마귀 몇 마리가 그 위에 앉아 있다.

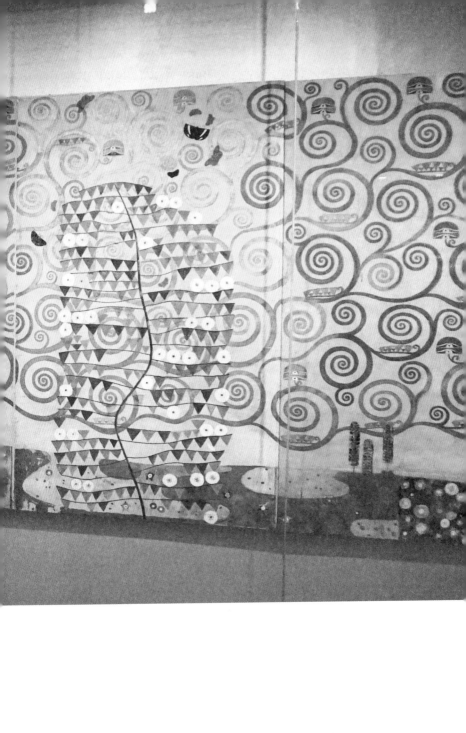

널이 줄줄이 붙어 있고 그 양옆으로 하나씩 패널이 떨어져 있다. 붙어 있는 패널의 길이는 8미터에 달한다. 클림트는 종이 위에 구아슈와 분필, 연필, 금과 은 등을 사용해 이 그림을 그렸다. 그림의 구성은 한가운데 있는 '생명의 나무'를 중심으로 왼편에 '기대'라는 이름의 여신이, 오른편에는 포옹하는 남녀를 그린 '충족'이 자리 잡고 있다.

처음 보았을 때의 인상은 '기모노 옷감을 길게 펼쳐놓은 것 같다'는 느낌이었다. 그림은 극도로 평면적이고 장식적이며 또 화려했다. 곡선의 나뭇가지가 구불거리며 사방으로 펼쳐져 나가고 그 사이사이에 까마귀들이 앉아 있다. 나란히 전시돼 있는 마거릿 맥도널드 매킨토시의 패널과도 유사한 점들이 있다. 클림트는 켈트 여신을 통해 탄생과 생명의 이미지를 전달한 글래스고의 디자이너 매킨토시 부부에게 적잖은 영향을 받았다. 금빛의 우아한 넝쿨을 이루는 곡선의 나뭇가지들은 1886년 클림트가 빈 미술사 박물관에 그렸던 곱슬머리의 베아트리체를 연상시키기도 한다(63쪽).

여자의 옆모습을 그린 '기대'는 클림트의 모든 작품 중에서 가장 기하학적이고, 또 가장 이집트 벽화와 비슷하다. '정면성의 원리'를 적용한 이집트의 벽화처럼 여신의 몸은 정면을, 얼굴은 옆을 보고 있다. 여자가 바라보는 쪽에는 구불구불한 가지들을 좌우로 가득 뻗친 생명의 나무가 서 있다. 황금빛 나무의 가지에 앉아 있는 검은 까마귀의 모습도 금세 눈에 들어온다. 그리고 그 맞은편으로는 남녀가 서로를 껴안고 있는 '충족'이다. '기대'의 여자가 입은 의상에는 미래에 대한 날카로운 희망을 상징하듯 커다란 삼각형

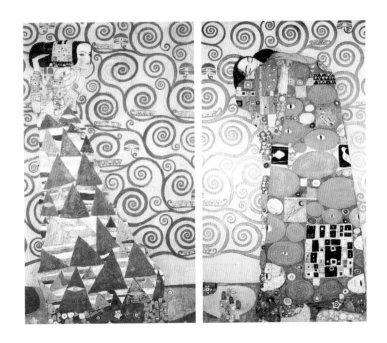

'기대'라는 이름의 여신과 '충족'이라는 이름의 연인

'기대'의 여신이 입은 의상에는 커다란 삼각형들이 채워져 있는 반면, '충족'의 연인이 입은 의상에는 사각형과 원형의 무늬들이 그려져 있다. 덕분에 서로 끌어안고 있는 남녀는 보다 안정적인 느낌을 준다.

무늬들이 채워져 있다. 반면 '충족'의 남녀 의상에는 보다 안정적인 느낌의 사각형과 원형 무늬들이 그려져 있다.

〈키스〉의 또 다른 버전인 '충족'의 남녀는 〈키스〉에 비해 조금더 편안해 보인다. 이것은 클림트의 의도이기도 했다. 클림트는 개인 주택의 실내장식이 거주자를 불편하거나 동요하게 만들어서는안 된다고 생각했다. 그래서 '충족'에는 〈키스〉에서 서로를 미친듯이 탐하던, 그 격렬하고 급박하던 느낌이 사라지고 없다. 남녀의위치는 〈키스〉와 반대이고 역시 남자의 몸이 여자의 몸을 거의 가리고 있다. 이번에도 남자는 뒷덜미와 목만 보인다. 남자의 황금빛옷에는 클림트의 사인과도 같은, 검정과 은색으로 구성된 사각형무늬가 도드라진다. 남자의 몸에 가려져서 거의 보이지 않는 여자의 옷에는 땅에서 자라난 듯한 넝쿨과 꽃들이 보인다.

그러나 세부적인 부분에서 비슷한 점이 발견된다고 해서 〈키스〉와 '충족'이 엇비슷한 느낌을 주는 것은 아니다. 〈키스〉가 열락과 같은 죽음의 이미지를 떠올리게 만든다면 '충족'의 포옹은 죽음보다 생명의 탄생을 느끼게끔 한다. 두 남녀의 포옹에서는 〈유디트〉와 〈물뱀 I〉 이래 클림트의 그림에 빠지지 않고 등장하던 관능과 육욕의 인상이 사라지고 없다. 두 사람은 정신적인 사랑에 만족하던 중세의 연인 아벨라르Abélard와 엘로이즈Heloise처럼, 기존 클림트의 그림들에 비하면 한층 담백한 느낌으로 서로를 껴안고 있다.두 남녀의 뒤로 무성한 생명력을 자랑하는 황금의 나뭇가지들이구불거리며 기어간다. 남자의 옷에 군데군데 눈과 같은 장식이 보인다. 이집트 여신의 눈처럼 선명한 그 장식들은 관람객을 똑바로

바라보고 있다. 이 시선은 자신의 그림을 바라보는 관객들을 관찰하는 클림트의 눈처럼 보인다.

부르크 극장에서 시작해 〈유디트〉와 〈베토벤 프리즈〉, 빈 대학 천장화와 〈키스〉까지 클림트의 발자취를 쫓아온 관객이라면 슈토클레 하우스의 모자이크 밑그림에 살짝 실망할지도 모른다. 이 작품은 지나치게 안전하다. 클림트 특유의 관객의 시선을 전복시키려는 위협도, 남성을 압도하는 여성의 위험하고도 강력한 관능도 없다. 클림트는 오랜 방황 끝에 마침내 정서적 안정을 찾게 된 것일까? 예리한 관찰자라면 클림트가 황금시대의 영광에 지나치게 오래 안주해왔다는 점을 눈치챌지도 모르겠다.

슈토클레 하우스 실내 장식의 핵심인 식당을 클림트가 맡았다는 소문은 빠르게 퍼져나갔다. 사람들은 한동안 잊고 있었던 빈 대학 천장화 스캔들이 새로이 재현되지 않을까 하는 호기심에 부풀었지만 클림트는 이 작품의 일반 공개를 단호히 거절했다. "내 친구들이라면 아틀리에에서 이 그림을 볼 기회가 있을 것이다. 그렇지 않은 사람들은 그림을 보려면 브뤼셀로 가라!" 그러나 설령 이 스케치가 공개되었다 해도 빈 대학 천장화 때처럼 떠들썩한 혼란은 일어나지 않았을 것이다. 아무리 실내 장식을 위해 만들어진 작품이라고는 하지만, 이 그림은 정말로 '장식'일 뿐이기 때문이다.

슈토클레 하우스 실내 장식은 클림트의 황금시대가 막을 내리고 있다는 사실을 분명히 보여준다. 긴 벽화를 가득 채운 황금빛 사이로 도드라지는 원색의 장식들이 있다. 온통 금빛으로만 가득한 〈키스〉나 〈아델레 블로흐-바우어의 초상〉과는 확연히 다른 점

이다. 클림트는 슈토클레 하우스를 마지막으로 10년을 몰두했던 황금시대를 접었다. 금빛으로 빛나던 번영의 시간들은 이미 지나 갔다. 빈은 모든 것이 안정적이고 영화로워 보였지만, 그것은 단지 백일몽일 뿐이었다. 제국의 질서는 서서히 무너져 내리고 있었다.

무엇보다 클림트는 완성된 시대에 안주할 수는 없었다. 10여 년 전 역사화가로 쌓아 올린 모든 과거를 뿌리째 부정하고 빈 분리파로 새로이 출발했듯이, 이번에도 클림트는 황금의 세계를 벗어나 장식과 동양의 세계로 탈출하기로 했다. 어찌 보면 이것은 클림트의 선택이 아니었다. 클림트는 예술가로서의 생명을 이어가기 위해서라도 다른 세계로 뛰어들어야만 했다. 더 예리하고 날카로운 젊은 재능들이 어느새 턱 밑까지 바싹 쫓아와 있었다.

천재, 천재를 발견하다

1908년, 서로를 비난하며 헤어졌던 빈 분리파와 빈 공방 멤버들이 다시 모인 사건이 있었다. 그 전까지 상상도 할 수 없었던 거대한 전시회 쿤스트샤우를 위한 일시적인 재결합이었다. 1908년은 프란츠 요제프 황제의 즉위 60주년이 되는 해였다. 언제부터인가 이 늙은 거인은 제국의 운명 그 자체처럼 보였다. 그리고 황제의 기념일을 축하하기 위해 전에 없던 대규모의 예술 축제가 기획되었다. 오스트리아 화가들의 작품이 900여 점이나 선별된 이 대규모 전시의 기획을 맡은 이가 클림트였다. 대중 앞에 거의 모습을

드러내지 않던 클림트는 이례적으로 쿤스트샤우의 개막식에서 축사를 했다. 이 축사를 통해 클림트는 빈 분리파 와해 이후로 아방가르드 예술가들의 작품을 전시할 길이 없었다고 해명하며, 이 침묵의 시간 중에도 자신을 비롯한 동료 예술가들은 열심히 창작을 계속했다고 설명했다. 파리나 런던, 베를린 등과 달리 이때까지도 빈에는 제대로 된 상업 화랑이 거의 없었기 때문에 빈 분리파에서 나온 이후로 클림트는 대중에게 신작을 선보일 기회가 없었다.

클림트는 쿤스트샤우의 기획과 작가 선정, 전시 구성 등에 적극적으로 관여했고 그 자신도 16점의 작품을 내놓았다. 콜로만 모저가 디자인한 전시장 한가운데 클림트의 전시실이 자리 잡았다. 이 전시작 중 하나가 그의 대표작이 된 〈키스〉였다. 클림트는 쿤스트샤우에 〈키스〉를 전시하기 위해 작품 제작을 서둘렀으나 전시될 때까지 완성하지 못했다. 〈키스〉는 미완성 상태로 전시장의 한가운데를 차지했다. 〈프리차 리들러 부인의 초상〉〈아델레 블로흐-바우어의 초상〉〈마르가레트 스톤보로-비트겐슈타인의 초상〉〈다나에〉〈물뱀 I〉〈여성의 세 단계〉 등도 함께 전시되었다.

예상대로 〈키스〉는 관람객들 사이에 큰 화제를 모으면서 황제의 도시 빈을 새롭게 상징하는 작품으로 떠올랐다. 고답적이면서도 또 동시에 현대적인, 그리고 제국의 광휘를 이처럼 잘 표현해낸 그림은 다시없었다. '역시 클림트!'라는 찬사가 쏟아졌고 오스트리아 정부는 이 작품을 구입하기로 결정했다. 빈 대학 천장화 스캔들 이래 오랫동안 반목해왔던 클림트와 정부 사이에 화해 무드가 생겨났다. 베르타 주커칸들은 이 해 8월 4일 자《비너 알게마이네

차이퉁*Wiener Allgemeine Zeitung*》에 "드디어 정부가 쓸데없는 관료주의를 포기하고 클림트에 대한 이유 없는 공포에서 벗어났다. 지금까지 정부가 오스트리아의 모더니즘을 대표하는 이 화가의 작품을 한 점도 구입하지 않았다는 사실 자체가 아이러니였다"는 글을 기고했다. 이어 1911년 로마에서 열린 국제 전시회의 오스트리아관 운영이 클림트에게 맡겨졌다. 이제 클림트는 명실공히 빈을, 아니 오스트리아를 대표하는 화가가 되었다. 그는 1911년의 로마 국제 전시회에서 1등상을 수상했다.

그러나 화제의 중심에 서 있으면서도 클림트는 일말의 불안감을 떨쳐낼 수 없었다. 동료들의 반대를 무릅쓰고 쿤스트샤우에 참가시킨 두 신예, 에곤 실레와 오스카 코코슈카의 작품에서 자신에게는 없는 거칠고 공격적인 천재성을 발견했기 때문이었다. 이때만 해도 두 젊은 화가에 대한 세간의 평가는 '이상한 그림을 그리는 기이한 젊은이들' 정도였다. 그러나 클림트는 이들이, 특히 에곤 실레가 곧 자신을 넘어설 것이라는 사실을 알아보았다. 아마도 그는 〈키스〉와 〈아델레 블로흐-바우어의 초상〉에 관객의 시선이 집중된 전시실 안에서 소리 없이 고통스러운 신음을 삼켰을 것이다.

실레는 열일곱 살이던 1907년에 클림트를 처음 만났다. 당시 실레는 빈 미술학교 학생이었고 클림트는 이미 빈 분리파와 빈 공방을 통해 오스트리아 전체에 이름이 알려진 화가였다. 그러나 실레의 드로잉을 본 클림트는 이 소년의 넘치는 재능에 압도되고 말았다. "제가 재능이 있다고 보시나요?"라는 실레의 물음에 클림트가 "재능이 많아, 너무 많아"라고 대답했다는 것은 유명한 이야기다.

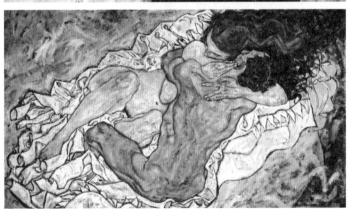

에곤 실레, 무서운 천재의 등장

에곤 실레, 〈은둔자들〉, 캔버스에 유채, 181×181cm, 1912, 빈 레오폴트 미술관 •
에곤 실레, 〈포옹〉, 캔버스에 유채, 100×170cm, 1917, 빈 벨베데레 미술관 ••
클림트는 거칠고도 격렬한 에곤 실레의 재능에 압도당했다. 그리고 실레가 곧 자신을 넘어설 것이라 생각했다. 기성 예술에 도전하며 새로운 예술을 선보였던 클림트가 과거의 대가가 되어 신예들에게 정상의 자리를 내주어야 할 시간이 다가오고 있었다.

그리고 클림트는 덧붙였다. "나도 자네처럼 사람의 얼굴을 그릴 수 있었으면 좋겠네." 실레가 클림트에게 자신의 드로잉과 클림트의 드로잉을 바꾸자고 제안했을 때 클림트는 이렇게 답했다. "왜 자네 걸 내 것과 바꾸려고 하지? 자네 그림이 훨씬 더 나은데 말이야." 이 대답의 의미를 실레는 곧 깨닫게 된다.

실레의 1912년 작품인 〈은둔자들〉(265쪽)은 클림트가 뒤에서 실레를 껴안고 있는 모습을 담고 있다. 클림트는 실레를 뒤에서 안은 채 깊은 잠에 빠져 있지만 실레는 특유의 부리부리한 눈을 크게 뜨고 정면을 응시한다. 이 그림을 그릴 당시에 실레는 불과 스물두 살이었다. 그러나 실레는 클림트가 더 이상 앞으로 나갈 수 없는, 과거의 대가일 뿐이라는 사실을 감지하고 있었다. 한때 클림트가 차지했던 자리는 이제 실레 본인의 영광이 될 것이었다.

실제로 실레의 작품에는 클림트에게는 없는 예리함, 그리고 보는 이의 시선을 잡아끄는 절망이 있다. 벨베데레 미술관에 소장된 1917년 작 〈포옹〉(265쪽)은 한눈에 보기에도 클림트의 〈키스〉의 영향이 명백하다. 〈키스〉가 사랑의 고귀하고도 완벽한 합일을 묘사한 작품이라면, 실레의 〈포옹〉은 죽음과 성의 그림자가 짙게 드리워져 있는 작품이다. 나체 상태의 연인은 절박하게 서로를 껴안는다. 한 덩어리가 된 연인을 둘러싸고 있는 아우라는 황금빛 광휘가 아니라 초록색의 음산한 기운이다. 이제 제국의 영광은 영원히 사라졌다. 푸른색이 섞인 초록색, 죽음처럼 음울한 배경이 필사적으로 포옹한 커플을 휘감고 있다. 연인은 이길 수 없는 힘에 의해 곧 헤어질 수밖에 없을 것이다. 정말로 이 그림을 그린 지 1년 후에 이

포옹의 두 주인공인 실레와 그의 아내 에디트는 모두 죽었다.

회화에 집중했던 실레에 비해 오스카 코코슈카는 삽화가에 가까웠다. 코코슈카는 클림트가 적극 옹호해준 덕분에 다른 이들의 반대에도 불구하고 쿤스트샤우에 참가할 수 있었다. 코코슈카는 자신이 직접 글을 쓰고 그림을 그린 동화집 『꿈꾸는 소년들*Die träumenden Knaben*』을 클림트에게 헌정했다. 그러나 이 작품은 말이 동화집이지 성에 대해 눈뜬 한 소년의 꿈을 원색적이고 대담하게 그린 책이었다. '살인자, 여자의 희망'이라는 포스터에는 해골 같은 얼굴을 한 여자가 이미 붉은 고깃덩어리가 된 남자의 몸을 갈가리 찢어발기고 있다(268쪽). 평론가 오토 슈토셀Otto Stoseel의 말, "괴물이 나타났다"는 당시 코코슈카의 등장을 다른 예술가들이 어떻게 받아들였는지를 한마디로 압축하고 있다. 코코슈카의 거칠고 노골적인 성에 대한 집착에 비하면 클림트의 그림들은 안전하다 못해 얌전해 보이기까지 한다.

클림트가 후배들의 무시무시한 재능에 대해 공포를 느낀 것도 무리는 아니다. 쿤스트샤우는 1908년과 1909년 두 번에 걸쳐 열렸다. 오스트리아 예술가들의 작품으로만 채워진 1908년에 비하면 1909년에는 반고흐, 고갱, 뭉크, 보나르, 마티스, 블라맹크 같은 해외 작가들의 작품도 등장했다. 클림트는 두 번째 쿤스트샤우에 일곱 점의 작품을 출품했다. 〈유디트〉 두 번째 버전과 두 점의 〈희망〉 등 이 해의 출품작들은 그 전해에 비해 한층 어두워졌다.

이즈음 클림트는 베르타 주커칸들에게 자신의 심경을 이렇게

오스카 코코슈카, 괴물의 등장

1908년 쿤스트샤우에서 클림트는 다른 이들의 반대를 무릅쓰고 코코슈카가 작품을 출품하도록 했다. 당시 코코슈카는 자신이 연출한 연극 〈살인자, 여자의 희망〉의 포스터를 직접 그렸는데, 포스터에는 해골 같은 얼굴을 한 여자가 남자의 몸을 찢어발기는 모습이 담겨 있다. 마치 괴물 같은 그의 작품에 비하면 클림트의 작품은 얌전해 보일 정도였다.

고백했다. "젊은 친구들은 더 이상 나를 이해하려 하지 않아요. 그들의 관심은 다른 데 가 있어요. 솔직히 말하자면, 나는 그 친구들이 내 그림에 관심이 있는지도 잘 모르겠어요. 이런 건 어떤 예술가나 맞게 되는 고비지만 내게는 이 고비가 유난히 빨리 온 것 같군요. 젊은 예술가들은 늘 기존 예술가들의 작품을 밟고 일어서길 원하지요. 그래야 자신의 세계를 만들 수 있으니까요. 그런데 이런 생각을 차분하게 하기란 참 힘들군요……."

슈토클레 하우스를 거쳐 클림트의 그림은 다시 한 번 변화를 겪게 된다. 그 변화의 실마리는 비잔티움 제국보다 더 먼 곳, 일본에서부터 왔다. 클림트는 1900년대 초반부터 열광적으로 일본 판화를 공부하기 시작했다. 파리에서는 이미 1860년대 중반부터 '자포니즘'이라고 불리는 일본 미술 붐이 거세게 불었다. 그러나 파리보다 늘 새로운 경향을 한 세대 늦게 받아들였던 빈은 20세기 초반이 되어서야 '우키요에'라고 불리는 일본 목판화의 매력을 발견했다. 클림트는 우키요에보다 일본 전통의상인 기모노의 복잡한 장식에 더욱 깊이 매료되었다.

클림트는 동양의 물건을 열광적으로 수집해서 자신의 아틀리에를 채웠다. 일본 가면극인 '노'의 가면과 중국 도자기들, 기모노의 문양 등이 보여주는 정교한 장식과 종교적인 상징성은 클림트를 매혹시켰다. 그리고 기모노의 무늬에 매혹되면서 1910년 이후에 그려진 회화에서 이를 모방한 장식들이 등장하기 시작했다. 슈토클레 하우스의 '생명의 나무'에서 기모노 천을 넓게 펼친 것 같

은 인상을 받은 것도 무리는 아니다. 클림트는 에밀리의 의상실에서 직접 기모노와 엇비슷한 가운을 디자인해 입었다.

1911년 이후의 그림이 가진 또 하나의 특징은 삶에 대한 보다 근원적인 물음이다. 황금시대를 미련 없이 떠나면서 클림트의 그림들은 점점 더 죽음과 삶이라는 철학적인 주제에 집착하게 된다. 1862년생인 클림트의 나이는 이제 50세를 넘어서 아버지인 에른스트 클림트가 사망한 나이, 56세에 가까워지고 있었다.

화려하게 장식한 삶과 죽음의 수수께끼

스타일과 장식, 시간과 분야를 막론하고 클림트 작품의 핵심은 늘 이 두 가지였다. 어떤 그림이든 클림트의 작품은 그 전의, 그리고 그 후의 누구와도 닮지 않은 클림트만의 분명한 개성이 있다. 그리고 빈 분리파 창립 이후 클림트가 그린 모든 그림의 핵심적 요소는 장식이다. 보다 정확하게 말하자면 초상이든 풍경이든 장식은 클림트 그림의 가장 중요한 부분으로 개입한다. 〈아델레 블로흐-바우어의 초상〉같이 잘 알려진 작품 외에 〈물뱀Ⅰ〉과 〈여성의 세 단계〉에서도 그림은 황금빛의 갖가지 장식으로 가득 차 있다. 1906년부터 1909년 사이에 제작된 작품들에서 클림트는 폭군처럼 그림에 군림하며 장식의 극대치를 시험하는 것처럼 보인다. 그리고 1910년을 기점으로 클림트의 그림은 달라진다. 한때 그의 팔레트를 가득 채웠던 황금빛은 사라졌다. 장식을 포기하지는 못했

지만, 이제 그의 그림은 원색의 장식들, 기묘하고 동양적인 장식들로 채워지고 있다. 그림의 인상들은 한층 어둡고 철학적이며, 삶과 죽음의 알레고리를 보여주는 듯하다. 유난히 빠른 나이에 성공했던 클림트는 이제 화가로서 더 이상 올라갈 길이 없다는 사실을 직감했다. 인기는 점점 더 높아졌고 해외로도 명성이 알려졌지만 그 어떤 성공도 다가오는 종말을 이길 수는 없었다.

50대가 된 클림트는 여전히 결혼하지 않은 채, 히칭의 아틀리에에서 은둔에 가까운 삶을 계속했다. 1915년 어머니가 타계한 후로는 결혼하지 않은 누나와 여동생과 함께 살았다. 아침 일찍 일어나긴 산책을 하고 그림을 그렸다. 그러다 저녁이 되면 식사를 하고 일찍 잠자리에 드는 생활을 계속했다. 여전히 그의 아틀리에에는 모델인 젊은 여자들이 출퇴근하거나 기거하고 있었다. 그는 그림을 제외한 자신의 생활을 바깥에 알리고 싶어 하지 않았다.

1912년 이후 클림트가 한 작품을 완성하는 속도는 현저히 느려졌다. 원래 그는 작품의 완성에 시간을 많이 들이는 스타일이었다. 〈키스〉도 미처 완성하지 못한 상태로 1908년 쿤스트샤우에 출품했다. 전시 도중 오스트리아 정부가 이 작품을 구입하겠다는 결정을 내렸지만, 클림트는 꼬박 1년을 더 붙들고 있다가 1909년에야 완성작을 정부 측에 인도했다. 그런 클림트의 경향을 보더라도 후반부의 작품들은 유난히 많은 시간이 걸렸다. 그리고 이 작품들은 삶과 죽음을 어두운 수수께끼로 풀어나간 듯한 느낌을 준다. 1912년 이후 그려진 작품들은 〈처녀〉〈죽음과 삶〉〈신부〉〈요람〉같이 삶의 각 단계들을 보다 철학적인 시각으로 조망하고 있다.

〈처녀〉, 그림에 담아낸 삶의 수수께끼

캔버스에 유채, 200×190cm, 1913, 프라하 나로드니 미술관. 클림트 만년의 작품에 자주 등장하는 꿈꾸는 여자의 얼굴은 삶이 결국 하나의 백일몽에 불과하다는 사실을 말해주는 듯하다. 말갛고 앳된 여인의 얼굴과 유난히 밝고 화려한 색채는 역설적으로 클림트의 우울한 심정을 말해준다.

〈신부〉, 끝내 완성하지 못한 유작

캔버스에 유채, 165×191cm, 1918, 빈 벨베데레 미술관. 아버지처럼 56세에 죽을지도 모른다는 공포를 갖고 있던 클림트는 점점 더 삶과 죽음에 대한 주제에 집착했다. 〈신부〉를 위해 클림트는 무려 140장 이상의 스케치를 그렸지만 이 그림은 끝내 완성되지 못했다.

1913년 완성된 〈처녀〉(272쪽)에서 클림트는 삶에 대한 수수께끼를 그림으로 제시한다. 어두운 배경 앞에 자리한 환한 무늬들, 그리고 여자의 여러 삶의 단계가 하나로 뭉뚱그려진 듯한 이 그림은 해석하기가 쉽지 않다. 다만 그림의 가운데에 있는, 마치 꿈꾸는 듯한 여자의 얼굴을 통해 삶이 결국은 하나의 백일몽에 불과하다는 인상을 남길 뿐이다. 이 꿈꾸는 여자의 얼굴은 클림트 만년의 작품에 자주 등장한다. 대작 〈죽음과 삶〉(31쪽)에서도 엇비슷한 여자의 모습이 가장 먼저 눈에 들어온다. 일본 가면극의 신부 같기도 한 이 여자의 얼굴은 세상의 풍파를 겪지 않은 듯 말갛고도 앳되다. 유난히 밝은 색채는 클림트가 만년에 품고 있었던 우울한 심정을 역설적으로 보여주는 것 같다.

클림트가 죽음의 순간까지 씨름하고 있던 〈신부〉(273쪽)는 본질적으로 〈처녀〉와 엇비슷하다. 이 그림에서도 삶의 아름다운 순간에 도취된 듯한 여자의 얼굴이 한가운데 자리 잡고 있다. 〈처녀〉와 다른 점이라면, 〈신부〉에서는 〈죽음과 삶〉처럼 그림의 오브제가 두 개로 분리돼 있다. 미완성으로 끝난 이 작품에서도 클림트는 장식을 그리는 데 심혈을 기울이고 있다. 장식은 마지막까지 클림트를 떠나지 않았다. 클림트에게는 자연이 패턴과 장식의 연속으로 보였듯이, 삶의 종말인 죽음을 우울한 시선으로 바라보는 만년의 작품에서도 클림트는 장식을 배제할 수 없었다.

그렇다면 이런 장식에 대한 집착은 동시대의 다른 화가들, 예를 들면 쇠라의 점묘법 등에서 영향을 받은 부분일까? 그렇지는 않았을 것이다. 1909년 두 번째 쿤스트샤우를 마친 후 클림트는 마드리

드와 파리를 여행했으나 이 지역 화가들의 작품에서 어떠한 인상도 받지 못했다. "뭔가 마음에 드는 작품들을 발견했어?"라는 동료들의 질문에 그는 "전혀"라고 거만하게 대답했다. "끔찍한 그림들만 가득 차 있더군." 클림트의 성향을 잘 알고 있던 동료들은 별로 놀라지 않았다.

클림트는 뼛속까지 빈, 아니 오스트리아 사람이었다. 동유럽과 서구, 로마와 콘스탄티노플의 중간에 있는 빈의 위치는 화가로서 그의 정체성을 결정지은 가장 중요한 요소였다. 그의 화가로서의 뿌리는 서구, 파리나 로마보다는 콘스탄티노플의 비잔티움 제국과 더 가까웠다. 우리가 클림트의 작품에서 받는 독특한 인상 중의 하나는 '그 어떤 화가와도 다른 독특한 작품'이라는 점이다. 이것은 클림트의 태생을 생각하면 지극히 당연한 일이다. 그의 스타일은 유럽보다는 오히려 동양에 더 가까웠다. 클림트는 평생 오스트리아에서 벗어나지 않았던 사람이다. 1910년 이후 이웃한 베를린이 새로운 예술의 메카로 떠오르는 와중에도 그는 베를린이나 뮌헨 쪽으로 눈을 돌리지 않았다.

만년의 그림에서 클림트는 금과 은 대신 색채의 오묘한 조합에 주력했다. 장식은 더 대담하고 커졌다. 색채 역시 어이없을 정도로 환하다. 그는 라일락이나 레몬빛 노랑, 산호색 등 유난히 밝은 색채를 사용했다. 그러나 이 색채들 때문에 그림의 인상이 전체적으로 밝아지는 것은 아니다. 오히려 이 가벼운 색채들은 삶의 덧없음과 속절없음을 더욱 강조해주는 듯하다. 색채들은 봄의 벚꽃처럼 가볍고 헛되이 사라진다.

다른 빈의 예술가들처럼, 그 역시 유럽이 무시무시한 전쟁의 소용돌이에 휘말려들었다는 사실을 모른 체하고 있었다. 눈을 감은 채 편안한 꿈에 빠진 여자의 얼굴은 목전에 다가온 종말을 애써 외면하려 하는 화가의 심경을 담고 있는지도 모른다. 그는 늘 산책과 운동을 거르지 않았고 매년 질병 예방에 좋다는 온천을 방문했다. 갑자기 쓰러져버린 아버지와 동생 에른스트의 모습이 뇌리 속에서 떠나지 않았다. 그러나 그가 늘 두려워하던 방식대로, 죽음은 삽시간에 찾아와 단 한 번의 일격으로 그를 무너뜨렸다.

"에밀리를 불러와!" 거장의 마지막 순간

1918년 1월 11일, 클림트는 아틀리에에서 뇌출혈로 쓰러졌다. 이 타격으로 인해 몸의 오른편이 마비되었다. 그리고 병석에 누운 지 한 달이 채 못 된 2월 6일, 당시 유행하던 독감이 클림트를 덮쳤다. 그는 며칠 앓지도 않고 세상을 떠났다. 더 이상 그림을 그릴 수 없게 된 그로서는 굳이 병마와 투쟁할 의지를 발휘할 필요가 없었을 것이다. 우연처럼, 혹은 운명처럼 클림트는 아버지 에른스트와 같은 56세에 숨을 거두었다.

빈 종합병원으로 옮겨진 클림트를 실레가 급히 찾아갔지만 이미 화가는 세상을 떠난 후였다. 실레는 숨을 거둔 클림트의 얼굴을 드로잉으로 남겼다. 가냘프게 야윈 데다가 늘 뺨을 덮고 있던 수염도 말끔히 깎여나간 그림 속 얼굴은 클림트의 생전 모습과는 완연

히 다르다. 늘 자신만만했던, 부드러운 목소리와 빛나는 초록색 눈을 가졌던 거인의 모습은 사라지고 죽음 앞에 굴복한 약한 남자의 모습만 남아 있을 뿐이다.

클림트가 쓰러지면서 했던 외마디 말, "에밀리를 불러와!"처럼 그의 마지막을 지킨 이는 에밀리였다. 에밀리는 클림트의 유산 집행인이 되었고, 사후 나타난 열네 명의 사생아 중 진짜 클림트의 핏줄로 확인된 네 명에게는 유산 중 일부를 분배해주었다. 그녀는 클림트 사후에도 여름마다 아터 호수로 휴가를 갔으며 1938년까지 자신의 의상실을 계속 경영했다. 그녀의 집에는 잠겨 있는 클림트의 방이 있었다. 이 방에는 클림트의 이젤과 드로잉들, 그리고 클림트가 수집한 기모노와 도자기들이 차곡차곡 쌓여 있었다. 그러나 이 방은 제2차 세계대전 막바지에 폭격을 맞아 불타버렸다. 클림트의 그림과 많은 수집품들, 그리고 그와 에밀리 사이의 수많은 기억들도 속절없이 사라지고 말았다.

클림트의 사망 이전부터 빈의 영광은 이미 쇠락하고 있었다. 종말의 조짐은 여러 곳에서 나타났다. 오스트리아가 발칸 반도의 세르비아를 합병한 이후로 독립을 요구하는 목소리는 나날이 커졌다. 세상의 분위기는 심상치 않았다. 1908년 12월에 이탈리아 남부 메시나에 큰 지진이 일어나 8만 4천여 명이 사망했고 1910년에는 핼리 혜성이 나타났다. 1912년에는 영국을 떠나 미국으로 가던 타이타닉 호가 북대서양에서 침몰했다. 절대 가라앉지 않는다던 배가 첫 항해에서 보란 듯이 수장되고 만 것이다.

이 믿어지지 않는 현실의 절정은 1914년 6월 28일, 사라예보에

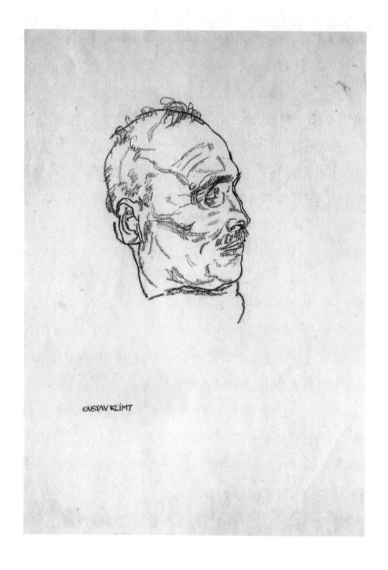

GUSTAV KLIMT

에곤 실레가 그린 거장의 마지막 얼굴

1918년 1월 11일, 클림트는 뇌출혈로 쓰러졌다. 당시 유럽을 휩쓸던 독감이 곧 그를 덮쳤고 쓰러진 지 한 달여 만에 클림트는 세상을 떠났다. 급히 병원으로 달려온 실레가 그림으로 남긴 클림트의 마지막 모습에서 생전의 거인 같은 면모는 찾아보기 어렵다. 그가 빈 대학 천장화에서 그렸던 것처럼 운명 앞에 굴복한 연약한 인간이 있을 뿐이다.

서 일어난 암살 사건이었다. 제국의 페르디난트 황태자 부부가 오 픈카를 타고 가다 한 청년의 총에 맞아 사망하고 말았다. 황태자 부부에게 총을 쏜 이는 가브릴로 프린치프라는 젊은 세르비아계 보스니아 인이었다. 한 달 후, 오스트리아 제국은 세르비아에 전쟁 을 선포했다. 영국, 러시아, 프랑스의 3국을 비롯해서 독일, 일본, 터키, 미국 등 세계 각국이 차례차례 전쟁에 휘말려 들었다. 일찍 이 없었던 거대한 비극, 세계대전의 서막이 오른 것이다.

클림트를 비롯한 빈의 예술가들은 임박한 종말을 필사적으로 외면하려 든 반면, 젊은 예술가들은 전쟁을 환영했다. 코코슈카는 군복을 사기 위해 자신의 작품을 팔았다. 클림트가 사망한 지 9개 월 후인 11월 3일, 오스트리아 제국은 연합국에 항복했다. 황제는 퇴위했고 제국은 해체되었다.

거장의 사망과 종전은 어찌 보면 왈츠와 오페레타의 선율 속에 서 살아가던 제국 부르주아들의 삶이 끝났다는 선언이기도 했다. 제국 속에서 12개의 작은 독립국이 태어나며 오스트리아는 기존 영토의 80퍼센트를 잃었다. 합스부르크 가의 후손들은 황제위를 잃고 추방되었다. 기댈 과거의 영광마저 사라진 빈에는 링슈트라 세의 거대하고도 시대착오적인 건물들, 그리고 쓰라린 환멸만이 남았다.

이 당시 유럽에서는 피카소, 뭉크, 칸딘스키, 마티스 등이 활동 하고 있었다. 표현주의나 입체파, 야수파 등으로 분류되는 이들의 작품과 클림트의 그림을 비교해보면, 클림트가 이들과 얼마나 멀 리 동떨어져 있었는지를 실감할 수 있다. 피카소의 〈아비뇽의 여

인들〉은 〈아델레 블로흐-바우어의 초상〉과 같은 해에 그려진 작품이었다. 모두가 근대의 틀을 벗어나 현대로 가기 위해 몸부림칠 때, 클림트는 고전보다 더 먼 과거, 더 먼 세계로 역영하기 위해 필사적으로 자맥질을 했던 것이다. 그의 영감의 원천은 동시대 화가들의 작품이 아니라 이집트의 상형문자, 미케네와 아시리아 문명의 문양, 라벤나의 모자이크에서 나왔다. 다른 화가들이 햇빛의 인상이나 형태의 주관적 모습을 고민하고 있을 때 클림트는 오직 장식에 집착하고 있었다. 그가 인상파 화가들을 경멸했듯이 다른 화가들 역시 클림트를 이해하지 못했을 것이다.

클림트의 사망과 함께 빈의 영광도, 빈 분리파와 빈 공방의 활동도 막을 내렸다. 클림트의 가장 유력한 후계자로 빈 분리파를 이끌 장본인으로 지목되었던 실레는 클림트가 사망한 후 8개월도 채 살지 못했다. 그는 종전 직전인 1918년 10월 31일, 스물여덟의 한창 나이에 역시 독감으로 세상을 등졌다. 콜로만 모저와 오토 바그너도 같은 해 사망했다. 그리고 1932년에 요제프 호프만이 빈 공방을 탈퇴하면서 공방은 와해되었다.

빈 분리파와 빈 공방의 영광은 제국과 함께 스러져버렸다. 길고 길었던 제국의 마지막을 보지 못한 것이 클림트에게는 행운이었을지도 모른다. 뼛속까지 빈 사람이었던 그는 황제의 도시 빈이 패전의 책임을 지고 몰락하는 광경을 견디기 힘들었을 테니 말이다.

20세기의 클림트, 황금빛 예술의 재발견

클림트는 생전에 이미 유명한 화가였으나 작품에 대해서는 늘 평가가 교차했다. 보수적인 빈의 분위기 속에서 클림트의 관능적이고 파격적인 그림은 많은 비판과 논란을 불러왔다. 1908년 오스트리아 정부가 〈키스〉를 구입하면서 위상은 더욱 높아졌지만 대중의 사랑을 받는 예술가는 아니었다. 더욱이 사망 이후 오스트리아 제국이 해체되고 빈 역시 쇠락하면서 클림트는 사람들의 기억에서 사라졌다. 잊혔던 클림트의 작품이 재조명을 받게 된 것은 사후 약 50년이 지난 1980년대 후반에 이르러서다. 클림트를 비롯해 에곤 실레, 오스카 코코슈카의 작품에 대한 관심이 다시 일어나면서 새로운 평가를 받게 되었다. 그리고 클림트는 순식간에 세계적으로 가장 인기 있는 화가가 되었다.

19세기에서 20세기로 넘어가는 세기말, 세기 초에 활동한 클림트가 20세기의 세기말에 다시 주목을 받았다는 점은 흥미롭다. 100년이 지나 다시 찾아온 세기말의 분위기 때문이었을까? 100년 전 외설적이고 추하다는 비판을 받았던 클림트의 그림은 아름다운 그림으로 대중의 사랑을 받게 되었다. 대표작 〈키스〉는 상업적으로 가장 많이 활용되는 그림으로 우산, 노트, 퍼즐, 심지어 가전제품 디자인까지 다양하게 소비된다. 클림트의 전기를 쓴 니나 크랜젤은 "클림트가 현재 자신의 작품이 얼마나 많은 사랑을 받는지 안다면 깜짝 놀랄 것이다. 그는 오스트리아의 대표 예술가가 되었고, 격렬한 논쟁을 불러일으켰던 그의 작품들은 대중문화의 일부로 자리 잡았다"고 말했다.

클림트 말년의 대작 〈죽음과 삶〉 앞에 선 관람객

클림트는 빈의 공기 속에 여전히 살아 숨 쉬는 존재다. 빈 슈베하트 국제공항으로 입국하는 이들은 누구나 공항 벽에 펼쳐진 〈키스〉의 이미지를 만나게 된다. 실물보다 훨씬 더 큰 그 이미지들은 "클림트의 도시 빈에 오신 걸 환영합니다"라고 말하는 것만 같다.

그 누구도 흉내 내지 못할 길을 찾아가다

 클림트는 그림에서 보이는 것처럼 화려한 삶을 살지 않았다. 물론 많은 여자들과 염문을 뿌리긴 했지만 그것은 당시 빈의 부르주아들에게 유난한 사건은 아니었다. 여자에 대한 집착을 제외하면 클림트는 오직 그림을 위해, 그림을 그리면서 간소한 삶을 살았다. 그는 자진해서 스스로를 대중과 격리했고 빈 교외 히칭의 아틀리에에서, 그리고 아터 호수에서 늘 그림을 그렸다. 그림에서 드러나는 솔직함, 대담함과는 달리 자신에 대해서는 말하기를 꺼리고 철저하게 자신을 숨겼던 사람이었다.

 자신에 대해 말하지 않는 대신, 클림트는 작품으로 수많은 이야기를 들려주었다. 그의 그림들은 한 명의 화가가 그렸다고 믿을 수 없을 정도로 다채롭다. 가장 많이 알려진 경향은 〈키스〉〈아델레 블로흐-바우어의 초상〉〈다나에〉〈유디트〉처럼 금을 재료로 사용

한 황금시대의 작품들이지만, 그 외에도 클림트는 고요하고도 장식적인 풍경화들, 초창기의 전통적인 역사화들, 1910년대 이후에 중점적으로 탐구한 동양풍 장식의 초상화들, 삶을 우의화한 만년의 작품들을 남겼다. 그는 한 장르에서 다른 장르로 넘어가기를 두려워하지 않았으며, 한 번 새로운 길을 모색하기 시작하면 기존의 스타일에 대해 어떤 미련도 보이지 않았다.

클림트의 작품에 가장 많이 등장하는 대상은 신비롭고도 관능적인 느낌을 주는 여인들이다. 이 여인들은 〈팔라스 아테나〉〈다나에〉〈누다 베리타스〉처럼 신화 속의 여신들이기도 하고, 〈물뱀 I〉〈인생의 세 단계〉〈신부〉처럼 수수께끼의 여성들이기도 하며, 프리데리케나 마르가레트 같은 이름의 귀부인들이기도 했다. 그 대상이 누구이든 간에, 이 여성들은 전통적인 초상화 속의 고귀하지만 수동적인 여성들과는 명확히 다르다. 그들은 무언가를 갈망하는 듯한 눈빛으로, 때로는 관능을 자신의 무기로 사용하며 차가운 미소를 짓고 있다. 여성성에 대한 클림트의 집착은 그와 같은 시대, 같은 도시에서 살았던 프로이트의 정신분석학을 자연스럽게 떠올리게끔 만든다. 클림트의 여성들이 보여주는 에로틱한 면모처럼, 빈은 매우 보수적인 동시에 성적인 문제에 놀라울 정도로 관대한 도시였다.

많은 예술가들은 의식적으로, 또는 무의식적으로 작품 속에서 자신의 모습을 드러낸다. 클림트는 자화상을 그리지 않았지만 그의 작품 속에서 화가 본인을 연상시키는 이미지를 찾아낼 수 있다.

클림트의 모든 작품 중에서 가장 클림트와 엇비슷한 모습은 아마도 〈베토벤 프리즈〉 속에 등장하는, 황금 갑옷을 입은 기사의 모습일 것이다. 그는 여윈 인간들의 기도와 여신들의 가호 속에서 긴 은빛 칼을 들고 용감하게 출정한다. 20세기의 시각으로 볼 때 이런 갑옷과 기사는 시대착오적인 존재다. 긴 칼을 무기로 쓸 수 있던 시간은 벌써 여러 세기 전에 지나갔다. 그러나 그런 점을 감안하더라도 이 갑옷을 입은 기사는 참으로 용맹한 존재처럼 보인다. 그는 괴물을 처치하기 위해 뒤돌아보지 않고 결연히 길을 떠난다.

클림트가 자주 찾았던 살롱의 안주인이자 빈 대학 천장화가 논란에 휩싸였을 당시 신문 칼럼을 통해 클림트를 옹호했던 베르타 주커칸들은 클림트를 가리켜 "끊임없이 멈추었다 나아가는 인물"이라고 평했다. 실제로 역사화에서 출발한 클림트는 세기말을 지나며 자신의 과거를 완전히 부정하고 대담한 발걸음을 내딛었다.

클림트는 그러한 사람이었다. 자신이 일찍이 이루어놓은 성과에 전혀 미련을 두지 않고 용감하게 새로운 예술의 길을 찾아간 사람. 비록 그가 선택한 길은 매우 고답적이고 이국적인, 그 누구도 흉내 내지 못할 길이긴 했지만 말이다. 그를 통해서 동서양의 중간에 있는 고립된 도시 빈은 자신만의 독특한 모더니즘을 찾아낼 수 있었다.

클림트의 흔적을 찾아 오스트리아와 이탈리아를 여행하며 그가 천재이기 이전에 진정 용감한 사람이었다는 사실을 실감할 수 있었다. 역사주의 화가로서 30대 초반에 이미 빈의 유명인사 반열에 올랐는데도 그 모든 영광을 뒤로 하고 빈 분리파를 창립했고, 황금

시대의 절정에 올라섰을 때 후배들의 날카롭고 격렬한 재능을 발견하고서 또다시 새로운 길을 찾아 나아갔던 사람이 클림트였다. 물론 아무리 뛰어난 재능도 무한할 수는 없다. 고갈된 우물처럼, 만년의 작품들에서 클림트는 자신이 가진 재능의 한계를 드러냈다. 그러나 몰락을 향해 가는 그 발걸음조차도 위풍당당했던 이가 클림트였다.

삶은 한 자리에 안주하지 않고 불확실한 가능성에 의지한 채 미지의 세계로 나아가는 발걸음에 의해 새로운 국면을 맞이하는 법이다. 그에 비하면 우리는 얼마나 자주 현실이 주는 보잘것없는 안락함에 도취되어 새로운 도전을 외면하는가.

예술의 도시 빈에는 여러 예술가들의 흔적이 셀 수 없을 정도로 많이 남아 있다. 도시 곳곳에는 베토벤과 모차르트, 요한 슈트라우스와 슈베르트의 동상이 우뚝 서 있다. 하지만 이 모든 거장들 중에서도 클림트처럼 빈에 자신의 발자취를 확실하게 남긴 이는 없다. 클림트는 빈의 공기 속에 여전히 살아 숨 쉬는 존재다. 빈 슈베하트 국제공항으로 입국하는 이들은 누구나 공항 벽에 펼쳐진 〈키스〉의 이미지를 만나게 된다. 실물보다 훨씬 더 큰 그 이미지들은 "클림트의 도시 빈에 오신 걸 환영합니다"라고 말하는 것만 같다. 이 오래된 황제의 도시는 이제 예술의 황제로 클림트를 떠받들고 있다. 제국의 광휘는 오래전 사라졌으나, 클림트의 영광은 아직 끝나지 않았다.

GUSTAV KLIMT

01 세기말 빈

클림트의 공간적 배경은 빈, 시간적 배경은 세기말이다. 19세기 말 오스트리아 제국의 수도 빈은 종말로 향하는 흐름을 애써 외면했다. 유럽 전역에 부는 새로운 시대의 바람을 피해 시민들은 전통과 예술을 탐닉했다. 당시 빈은 마치 시간이 멈춘 듯한 도시였다. 끊임없이 혁신을 추구한 클림트조차 평생 머문 빈의 분위기에서 완전히 자유로울 수 없었다.

02 황금

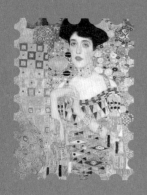

클림트는 전통적 역사화로 명성을 얻은 뒤 과감히 변화를 추구했고 그 답을 머나먼 과거 비잔티움 황금 모자이크에서 발견했다. 황금으로 장식한 모자이크들은 그에게 영원히 변치 않는 아름다움으로 다가왔다. 사람들은 황금으로 빛나는 작품에 열광했다. 클림트가 원했던 대로였다. 〈유디트〉를 시작으로 〈키스〉 〈아델레 블로흐-바우어의 초상〉 〈다나에〉 등 그의 대표작들이 '황금시대'에 태어났다.

03 장식

클림트의 예술 세계를 이루는 중요한 요소는 '장식'이다. 끊임없이 새로운 예술을 추구하며 변화를 거듭하는 가운데서도 장식은 마지막까지 클림트의 그림에 등장한다. 이집트 상형문자, 미케네와 아시리아 문양, 비잔티움 모자이크 장식, 일본을 비롯한 동양의 문양, 심지어 현미경으로 들여다본 상피 세포의 모양에 이르기까지 다양한 장식들은 클림트에게 영감의 원천이 되었다.

04 관능

"모든 예술은 에로틱하다." 클림트가 한 말처럼 그가 그린 초상은 묘하게 관능적이다. 클림트는 우아하고 아름다운 초상을 통해 위협적이기까지 한 여성의 관능을 과감히 드러냈다. 그는 그림에서 여성도 성에 대한 욕구를 갖고 있고, 여성의 성이 때로 강력한 무기가 될 수 있다는 메시지를 표현했다.

05 빈 분리파

시간이 멈춘 듯 보였던 빈에서도 새로운 움직임이 젊은 예술가들 사이에서 번져나가기 시작했다. 과거에서 스스로를 '분리'시킨다는 의미의 빈 분리파가 결성되어 클림트가 이 모임의 초대 회장으로 추대되었다. 이들은 빈 예술계의 보수적인 분위기에 반기를 들고 빈에 새로운 예술을 소개했다. 전형적인 아카데믹 회화를 추종하던 클림트의 경향은 이때부터 파격적으로 변화했다.

06 초상화

"나 외의 다른 사람들, 특히 여성들에 대해서는 그 어떤 주제보다 더 큰 흥미를 가지고 있다"고 한 말처럼 여성은 클림트의 그림에서 가장 중요한 주제다. 클림트의 초상화 속 여성들은 전통적인 귀부인들이 아니라 '진짜 자신의 얼굴'을 가진 여인들이다. 클림트의 초상은 인물의 영혼을 담아낸 그림이었다. 그들은 지금도 클림트의 그림 속에서 영원히 살고 있다.

07 풍경화

클림트의 풍경화에는 사람이 등장하지 않는다. 특히 초기 풍경화들에서는 어떤 인공물조차 없이 자연의 모습만 화폭에 담아냈다. 관능적인 초상화와 달리 풍경화는 마치 다른 사람이 그린 듯 고요하고 잔잔하다. 하지만 말년에 이르면 초상화와 마찬가지로 풍경화 역시 점차 클림트 특유의 화려하고 복잡한 장식에 잠식당한다.

08 에밀리

클림트는 예술에서도 삶에서도 여자가 필요한 사람이었다. 동시에 여러 여자들을 만나고 모델들과도 애정관계를 유지했다. 하지만 영원한 연인은 에밀리 플뢰게뿐이었다. 그녀는 단순히 애인이 아닌 평생을 함께한 영혼의 동반자였다.그가 뇌출혈로 쓰러지며 마지막으로 찾은 사람도 에밀리였다. 클림트가 죽은 후 에밀리는 홀로 지내며 마지막까지 그의 연인으로 살았다.

09 죽음

클림트의 일생을 들여다보면 거의 전 생애에 걸쳐 아버지 에른스트 클림트의 흔적이 드러난다. 그는 아버지처럼 갑자기 죽음을 맞을 수 있다는 두려움에 매일 산책을 하며 건강을 챙겼다. 하지만 결국 죽음은 예기치 못한 순간 거장을 덮쳤다. 클림트는 아버지와 같은 나이 56세에 똑같이 뇌출혈로 쓰러졌다. 그에게 죽음은 예고 없이 닥치는 피할 수 없는 운명이었다.

10 아터 호수

아터 호수는 클림트에게 단순한 휴가지 이상의 장소다. 그는 이곳에서 번잡한 빈 생활에 지친 마음을 달래고 새로운 영감을 얻었다. 클림트는 여름마다 호수를 찾았고, 여기에서 사람이 아닌 자연을 그렸다. 고요하고 적막한 풍경화들은 그의 진정한 내면을 담은 작품들일지도 모른다. 클림트는 늘 이곳을 그리워했다. 화가가 사랑한 푸른 물결은 지금도 그대로다.

1860 아버지 에른스트와 어머니 안나가 결혼하다.

1860 누나 클라라가 태어나다.

1862 세기말 빈에서 태어나다

7월 14일 빈 교외 바움가르텐에서 7남매 중 둘째이자 맏아들로 태어난다. 아버지 에른스트는 보헤미안 태생의 금세공인으로 당시 제국의 이주민 정책에 따라 빈 인근으로 이주한다. 어머니 안나는 음악적 재능이 뛰어났지만 가정 형편이 여의치 않았기에 꿈을 이루지는 못한다. 비록 아버지 에른스트는 클림트가 서른이 되던 무렵 세상을 뜨지만 어머니 안나는 거의 말년까지 클림트와 함께 산다.

1864 남동생 에른스트가 태어나다.

1865 여동생 헤르미네가 태어나다.

1867 가족이 빈으로 이사하다.

1874 파리에서 제1회 인상파 전시회가 개최되어 예술계에 새로운 충격을 던지다.

1876 14세에 응용미술학교 입학, 벽화와 모자이크, 실내 장식 등을 배우다.

클림트의 어머니, 안나 클림트

1879 직업 예술가의 길을 시작하다

아직 학생이던 클림트는 같은 학교에 다
니던 동생 에른스트, 친구 프란츠 마치
와 함께 '예술가 컴퍼니'를 설립한다. 금
세공인 아버지의 재능을 이어받은 클림
트와 에른스트는 일찍부터 재주를 인정
받았고 스승인 라우프베르거 교수를 통
해 꾸준히 일감을 받는다. 어려운 가정
형편 때문에 이른 나이에 직업 예술가의
길에 뛰어든 클림트는 자신에게 찾아온
기회를 잘 잡았고 점차 화가로서 이름을
알리기 시작한다.

예술가 컴퍼니 동료였던 프란츠 마치

1881 마르틴 게를라흐의 의뢰로 『우의와 상징』 삽화를 그리다.

1883 응용미술학교를 졸업하다.

1884 빈에서 최고의 역사화가로 꼽히던 한스 마카르트가 사망하다. 그가 작업하던 엘
 리자베트 황후 침실의 벽화 마무리 작업을 예술가 컴퍼니가 이어받아 완료하다.

1886 부르크 극장의 천장을 장식하다

예술가 컴퍼니가 서서히 유명세를 얻게 되어 링슈트라세에 새로 들어선 부르크 극장의
천장화 의뢰를 받는다. 황제의 입구와 대공의 입구, 두 곳의 천장화를 세 사람이 나누어
그린다. 그 가운데 클림트가 그린 것으로 알려진 〈로미오와 줄리엣〉에는 클림트와 에른
스트, 프란츠 마치의 모습이 관객으로 등장한다. 천장화는 꼬박 2년이 걸려 1888년에 완
성된다. 세 사람은 천장화를 그린 공로로 황제 메달을 수상한다.

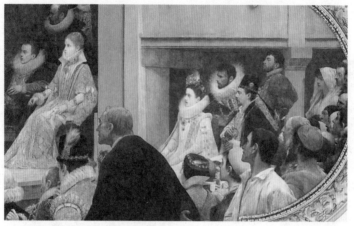

부르크 극장 천장화에 담긴 예술가 컴퍼니 멤버들

1888 〈구 부르크 극장 객석〉을 그리다.
1890 뮌헨과 베네치아 등지를 여행하다.
 빈 미술사 박물관 벽화 작업 의뢰를 받다.
1891 동생 에른스트가 헬레네 플뢰게와 결혼하다.
 오스트리아 예술가 조합에 가입하다.

1891 빈 미술사 박물관의 벽화를 완성하다

예술가 컴퍼니가 대형 프로젝트인 빈 미술사 박
물관 벽화 의뢰를 받고 2년에 걸친 작업 끝에 완
성한다. 클림트는 여섯 부분으로 나눠진 아치와
기둥 사이 공간을 맡아 이탈리아 르네상스, 그리
스와 이집트, 중세 후기의 예술을 상징적인 인물
로 표현한다. 특히 황금빛 의상을 입은 베아트리
체나 관능적인 이집트 여신의 모습에서 클림트만
의 개성이 조금씩 드러나고 있다.

빈 미술사 박물관 벽화의 아테나 여신

1892 죽음의 운명을 만나다

7월 갑작스레 아버지 에른스트가 뇌출혈로 사망하고, 같은 해 12월 동생 에른스트가 심근경색으로 스물여덟의 젊은 나이에 세상을 뜬다. 동생 에른스트가 죽기 직전 그의 딸 헬레네가 태어난다. 연달아 찾아온 비극으로 인해 클림트는 가장이 되어 가족을 부양하게 되고, 이후 평생 동안 자신도 아버지처럼 뇌출혈로 죽을지 모른다는 공포와 두려움을 안고 살게 된다.

1894 빈 대학에서 예술가 컴퍼니에 천장화 작업을 의뢰하다.

1895 『우의와 상징』 두 번째 시리즈의 삽화 작업을 하다.

1896 빈 대학에서 의뢰한 천장화 가운데 '의학', '철학', '법학'을 맡기로 하다.

1897 낡은 예술과의 분리를 주장하다

영원히 과거에 머물고 있는 듯한 빈에서도 새로운 예술에 대한 갈망이 일어난다. 스물세 명의 예술가들이 '오스트리아 예술가 분리파 동맹'이라는 이름의 새로운 조직을 결성, 클림트가 회장으로 추대된다. 빈 분리파의 목표는 빈의 고답적인 역사주의에 반기를 들고 당시 유럽을 휩쓸던 새로운 예술의 바람을 빈에 들여오는 것으로, 이들의 탄생은 큰 화제를 일으킨다.

분리파 회관 제체시온의 입구

1898 분리파 회관 제체시온이 완공되다.
〈헬레네 클림트의 초상〉 〈소냐 닙스의 초상〉 〈팔라스 아테나〉 등을 그리다.

1899 이탈리아를 여행하다.
두 명의 여성이 클림트의 아들을 낳아 각각 '구스타프'라 이름 붙이다.
〈피아노를 치는 슈베르트〉 〈누다 베리타스〉 등을 그리다.
첫 번째 풍경화 〈고요한 연못〉을 그리다.

1900 스캔들을 일으키다

1896년 맡은 빈 대학 천장화 가운데 '철학'의 스케치를 제7회 빈 분리파 전시회에 출품한다. 확연하게 바뀐 스타일과 그림 속에 담긴 메시지에 관계 당국이 발칵 뒤집힌다. 빈 대학 교수 87명이 클림트의 천장화 제작에 반대하는 서명을 한다. 클림트는 '이 그림을 이해하지 못하는 이들에게 일일이 설명하지 않을 것'이라며 반박한다. 아이러니하게도 '철학'이 파리 만국박람회에서 금메달을 수상한다.
같은 해 풍경화 〈늪〉 등을 그리다.

1901 제10회 빈 분리파 전시회에 빈 대학 천장화 스케치 '의학'을 출품하다.
 문화교육부가 클림트의 예술아카데미 교수직 승인을 거절하다.
 〈유디트〉〈아터 호수의 섬〉 등을 그리다.

1902 예술의 승리를 찬양하다

'베토벤'을 주제로 개최된 제14회 빈 분리파 전시회에 〈베토벤 프리즈〉를 출품한다. 음악의 뮤즈와 황금기사가 자리한 1면에서 포옹하는 남녀와 합창하는 천사들이 있는 3면에 이르기까지 길이 34미터에 달하는 긴 벽화이다. 〈베토벤 프리즈〉는 위대한 작곡가 베토벤에게 바치는 찬가이자 모든 예술에 바치는 송가이다. 또한 클림트의 황금시대의 개막을 알리는 중요한 작품이기도 하다.
〈에밀리 플뢰게의 초상〉〈금붕어〉〈아터 호수의 섬〉 등을 그리다.

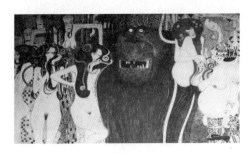

황금시대의 개막,
〈베토벤 프리즈〉

1903 과거의 예술로 떠나다

〈베토벤 프리즈〉를 통해 황금시대를 연 클림트는 이듬해 이탈리아 라벤나를 방문한다. 산비탈레 성당과 아폴리나레 누오보 성당에서 마주한 6세기 비잔티움 모자이크의 화려함과 웅장함에 압도당한다. 여행을 싫어하는 클림트가 라벤나만큼은 여러 차례 방문할 정도로 이 모자이크들은 그에게 강렬한 인상을 남긴다. 평면적이고 장식적인 황금빛 모자이크에서 자신의 새로운 예술의 길을 찾게 된다.

같은 해 5월 요제프 호프만과 콜로만 모저가 '빈 공방'을 결성하다.

〈희망 I〉〈자작나무〉 등을 그리다.

1904 빈 분리파 회장직을 사임하고 탈퇴하다.
빈 대학 천장화 청탁을 거절하고 계약금을 반환하다.
〈물뱀 II〉 등을 그리다.

1905 〈마르가레트 스톤보로-비트겐슈타인의 초상〉 등을 그리다.

1906 슈토클레 하우스 식당 장식 의뢰를 받고 브뤼셀로 답사를 다녀오다.
〈프리차 리들러 부인의 초상〉 등을 그리다.

1907 에곤 실레와 처음 만나다.
〈희망 II〉〈아델레 블로흐-바우어의 초상〉 등을 그리다.

1908 황금시대의 절정에 오르다

프란츠 요제프 황제의 즉위 60주년을 기념하는 대규모 예술 축제 쿤스트샤우의 기획을 맡아 미완성 상태의 〈키스〉를 선보인다. 고답적이면서도 현대적인, 황금으로 빛나는 걸작은 즉각 사람들의 찬사를 받는다. 또 다른 황금시대 대표작 〈다나에〉〈아델레 블로흐-바우어의 초상〉 등을 비롯해 〈물뱀 I〉〈여성의 세 단계〉〈프리차 리들러의 초상〉 등도 함께 전시되었다.

같은 해 풍경화 〈아터 호수의 캄머 성〉 등을 그리다.

황금으로 빛나는 〈다나에〉

1909	제2회 쿤스트샤우의 기획을 맡다.
	파리와 스페인을 여행하다.
	〈유디트 II〉〈아터 호수의 캄머 성 II〉 등을 그리다.
1910	제9회 베네치아 비엔날레 클림트 특별전이 개최되다. 이를 위해 빈 공방이 특별
	전시장을 제작하다.
	슈토클레 하우스 식당 벽화 디자인을 완성하다.
1911	피할 수 없는 운명의 힘을 담은 〈죽음과 삶〉을 그리다.
	〈죽음과 삶〉으로 로마 국제 미술전 1등상을 수상하다.
	피렌체와 로마를 여행하다.
	동료이자 친구인 음악가 구스타프 말러가 사망하다.

1912 황금시대에서 벗어나다

1907년 그린 초상화 이후 5년 만에 두 번째 〈아델레 블로흐-바우어의 초상〉을 그린다. 황금 대신 동양풍의 장식과 화려한 색상이 가득한 이 작품을 통해 클림트는 황금시대를 벗어나 새로운 시도를 하고 있음을 명백히 보여준다. 아델레 블로흐-바우어는 클림트의 세 작품에 모델로 등장하며 화가와 어떤 관계에 있었을지 궁금증을 자아낸다. 같은 해 요제프슈타트의 아틀리에를 떠나 빈 외곽 히칭 지역으로 작업실을 이전한다. 이곳이 그의 마지막 거처인 클림트 빌라이다.

클림트의 그림에
세 차례나 등장한 여인, 아델레